이 도서의 국립중앙도서관 출판예정도서목록(CIP)은
서지정보유통지원시스템 홈페이지(http://seoji.nl.go.kr)와
국가자료공동목록시스템(http://www.nl.go.kr/kolisnet)에서 이용하실 수 있습니다.
(CIP제어번호: CIP2015008482)

모던
아트
쿡북

THE
MODERN
ART
COOKBOOK

고흐의
수프부터

피카소의
디저트까지

메리 앤 코즈 지음
황근하 옮김

design **house**

CONTENTS

ⵌ

* 고유명사는 최대한 현지 발음을 따라 표기했음.
* 그림의 제목은 국내에서 통용되는 것을 따랐음.
* 본문에 인용한 도서나 글 중 국내에 발간된 작품은 국내 발간명만 표기, 발간되지 않은 작품은 원 제목을 병기했음.
* 참고 문헌과 사용 승인 부분에는 원서 제목만 표기했음.

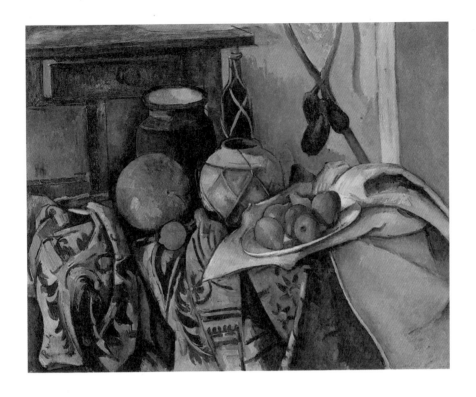

폴 세잔Paul Cézanne, '설탕 항아리와 가지가 있는 정물Still-life with a Ginger Jar and Eggplants', 1893~1894

들어가며: 부엌에서 책 읽기

쉽게 잊히곤 하는 일상 속 요소도 얼마든지 생기 있게 되살려 낼 수 있다.

—조지프 코넬Joseph Cornell, 1946년 11월 12일

예술과 요리, 연관 짓기

요리를 시작하기 전에 읽는 짤막한 글 한 편은 소소하지만 큰 기쁨을 준다. 그 글은 물론 조리법에 관한 것일 수도 있지만 부엌에 관련된 다른 글인 경우도 많다. 다른 종류의 글들은 특정 조리법과 연관이 되어 있든 그렇지 않든 간에 요리할 재료에 특별한 질감과 풍미를 더해 주는 것 같다. 이를테면 산문의 한 단락이나 시 한 줄이 식탁을 비로소 완벽하게 만들기도 하는 것처럼. 그것이 이상적인 경우라면 그 생생한 예들을 이 책에서 볼 수 있을 것이다. 읽는 즐거움과 요리하는 즐거움을 한데 섞어 보자는 것이 이 책의 애초의 목적이기 때문이다. 이는 많은 이들에게 영감을 준 요리책, 어마 롬바우어Irma Rombauer의 《요리의 즐거움Joy of Cooking》에서 얻은 아이디어이기도 하다.

요리에 관한 산문이나 시를 읽는 것은 음식을 만드는 시간은 물론이고 함께 나누는 시간까지, 식사 과정 전체를 더욱 즐겁게 만든다. 요리 연구가 M. F. K. 피셔Fisher의 프로방스 지방 음식에 관한 책이나 굴에 관한 책을 읽는 것만으로도, 혹은 자두의 향기에 관해 쓴 엘리자베스 데이비드Elizabeth David의 책이나 소박한 밥상에 대해

쓴 리처드 올니Richard Olney의 책을 읽는 것만으로도 우리는 봄과 가을, 여름과 겨울 등 각 계절의 흐름을 느낄 수 있다. 이를테면 미국의 실존 문인 앨리스 B. 토클라스Alice B. Toklas와 거트루드 스타인Gertrude Stein이 등장하는 모니크 쯔엉Monique Truong의 소설《소금에 관한 책The Book of Salt》에서 두 주인공을 위해 고용된 가공의 인물, 베트남 요리사 '빈'이 만든 음식을 그럴듯하게 묘사해 놓은 대목을 읽노라면, 이 책에도 여러 번 인용된 토클라스의 요리책 같은 진짜 요리책의 정수를 보는 기분마저 든다. 가령 소설 속에 등장하는 한 방문 교수는 이 젊은 요리사에게 소금물이 담긴 양푼 속의 소금 무더기를 보여 주면서 프랑스 요리에서 없어서는 안 될 천일염에 대해 소개한다.

> "이런 식으로 바닷물이 햇빛에 증발될 때 사람이 죽고 나면 뼈가 남는 것처럼 소금이 남는 것이지요." ……이렇듯 서서히 드러나는 바닷물의 진정한 실체가 '천일염'이며, 이것이 바로 천일염이 프랑스의 일반적인 부엌에서 볼 수 있는 평범한 소금과 다른 이유임을 나는 알게 되었다. 이 과정에는 조수의 간만처럼 발전의 흐름이 있으며 이에 따라 염도 역시 선명해지고 변화하다가 이내 사라진다. 입 속에서 느껴지는 키스의 느낌을 떠올려 보라.

어떤 작가들은 삶의 기록을 격의 없이 들려주며 즐거움을 전해 준다. 피셔의《프로방스의 두 마을Two Towns in Provence》에서는 그녀의 삶에서 뿜어져 나오는 온기를 느낄 수 있다. 그녀는 엑상프로방스를 비롯해 개인적으로 아끼는 장소들을 지도처럼 보여 주면서 말한다. "나는 돌아올 것을 걱정하지 않는다. 어쨌든 그 순간 내가 거기에 있다는 것만으로 충분하니까." 이 책에도 여러 화가와 작가들이 사랑한 장소들이 소개되어 있는데, 그곳에 가 본 적이 있건 그렇지 않건 간에 독자들은 이 책에 소개된 특유의 조리법들을 통해 그 지방의 향기와 존재감을 충분히 느낄 수 있을 것이다. 그런 다음 요리한다면 무엇을 만들든 더 맛있을 수밖에 없으리라. 나는 음식에 관해 편안한 글을 쓰는 요리 비평가이자 내 사촌이기도 한 R. W. 애플 주니어Apple Jr.의 글에서 개인적인 여행기의 좋은 예를 발견한다. 그의 글은 부엌이나 거실, 비행기 등등 어디

에 갖다 놓아도 기분 좋게 잘 어울린다. 그런 편안함은 2011년 8월 11일 자 〈인터내셔널 헤럴드 트리뷴〉에 실린 시에서도 느낄 수 있다. 맛의 단순한 진실에 관해 필립 레빈 Philip Levine은 이렇게 읊었다.

> ……내가 말하는 것을
> 맛볼 수 있나요? 양파나 감자, 아니면 그저
> 약간의 소금, 녹은 버터의 그 풍성한 풍미, 분명하지요,
> 목구멍 깊숙이 머무르지요, 진실처럼
> 언제나 때가 맞지 않아 한 번도 입 밖에 낸 적 없는 진실처럼……

그렇다면 아마도 이제 때가 온 모양이다. 잔 모리스Jan Morris가 〈육류 음식에 관하여Food on the Hoof〉라는 에세이에서 쓴 것처럼 '역시, 단순함이 핵심이다. 거기에 우연 같은 필연까지 더해진다면'. 단순함에 관해서라면 올니의 책《소박한 프랑스 음식 Simple French Food》의 한 구절을 빼놓을 수 없을 것이다. 그는 '단순함의 미학을 익히는 일'과 그림 작업, 그리고 음식 만들기에 관해 다음과 같이 멋지게 표현했다.

> 내게 화가와 요리사의 비유는 전혀 생소하지 않다. …… 요리할 때의 규칙들이란 사실 엄격하게 정해진 게 아니다. 규칙들은 단지 처음에 만들어지고 그런 다음 오랜 시간에 걸쳐 풍성해지며, 변화하는 요구와 습관에 맞추어 재조정되고 수정되고 변경되고, 그 과정에서 여러 지식과 융합되는, 이 모든 경험이 표현된 결과일 뿐이다. 가령 어떤 재료를 특정한 방식으로 다루었을 때 어떤 변화가 생기는지, 요리 과정 중 재료를 넣는 시점에 따라 어떻게 다른 결과가 나오는지, 어떤 향신료들이 유독 더 잘 어울리는지 등등의 깨달음들이 축적되는 것이다. …… 이런 규칙들은 시간이 흐르면서 저절로 만들어지고, 요리하는 사람이 각 단계의 세부 사항들 너머에 있는 논리를 이해해 감에 따라 점점 더 정교해질 것이다.

화가들이 매끼 음식을 잘 해 먹는다고 말하는 사람은 아무도 없다. 대체 누가 그렇게 생각하겠는가? 영국 작가 줄리아 블랙번Julia Blackburn의 신작《좁은 길Thin Paths》에는 가지고 있는 것을 최대한 활용해 멋진 음식을 만드는 가난한 가족에 대한 아름다운 묘사가 등장한다. 이탈리아 북부의 한 농부가 들려주는 이야기이다.

집 앞 테라스에 식탁이 하나 있었다. 가족들은 가끔 접시와 잔, 냄비를 꺼내 식탁에 둘러앉았다. 그들은 접시에 나이프를 대고 소리가 나게 칼질을 했다. 쨍그랑하고 잔을 부딪치면서 '챙, 챙' 입으로 소리를 냈다. 하지만 잔도 접시도 모두 비어 있었다. 식탁 위에는 먹을 음식도 마실 와인도 없었던 것이다. …… 그들은 먹고 마시는 시늉을 했고, 아무것도 없는 그들만의 만찬이 끝나면 큰 소리로 노래를 부르며 집 안으로 들어갔다.

그들이 큰 소리로 부른 노래는 아마 우리 귀에도 듣기 좋은 노래였을 것이다. 이 책에도 방대한 양은 아니지만 은은하게 들려오는 노래들이 실려 있다. 이 책에는 운 좋게도 풍성한 먹거리를 활용하는 이야기가 대부분이지만 말이다. 농장에서 갓 수확한 신선한 먹거리가 등장하고, 또 운전을 하지 않는 사람들이라면 더욱 반색할 정보, 그러니까 집 근처 야채 가게에서 구할 수 있는 재료들도 소개된다. 당신은 이 책을 읽고 나면 무엇을 사서 만들어 볼까, 요리하기 전에는 어떤 글을 읽어 볼까, 어떻게 하면 이 모든 것을 잘 조합시킬 수 있을까를 궁리하면서 천천히 카트를 끌고 다닐지도 모른다.

일전에 프랑스 라디오 채널에 프랑스인 셰프가 나와서 미국인 셰프가 자신의 부엌을 방문했을 때 충격받았던 이야기를 들려준 적이 있다. 미국인 셰프는 찬장을 열어 이런저런 재료들을 둘러보면서 "아, 이거 좋아 보이는군요. 이 재료를 저것과 함께 넣으면 더 좋겠는데요"라고 서슴없이 말했다. 미국인 셰프는 실험에 열려 있었던 반면, 프랑스인 셰프는 그렇지 않았던 것이다. 이는 대략적으로 말해 두 나라의 문화 차이라고 말할 수도 있을 것이다. 프랑스와 그 이외 지역의 조리법을 두루 소개한 이 책을 읽

은 독자라면 이 말을 쉽게 이해할 수 있을 것이다. 찬장에 무엇이 들어 있는지에 따라, 그리고 어떤 전통 속에 있는지에 따라 선택하는 조리법도 달라질 수밖에 없다. 그리고 글 읽기와 눈으로 보기, 요리하기 사이의 연관성에 주목하는 것이 바로 이 책의 콘셉트라고 할 수 있다.

예를 들어 뉴욕 메트로폴리탄 미술관에 걸려 있는 폴 세잔의 '설탕 항아리와 가지가 있는 정물'을 보자. 새끼줄이 감싸고 있고 푸른빛이 감도는 이 청록색 항아리, 땅딸막하지만 귀여운 이 오브제는 조심스럽게 뒤쪽에 기대어 우아하게 자리를 잡고 있다. 제목에도 등장하는 만큼 항아리가 가운데 공간을 다 차지하고, 그 옆에는 고운 모양으로 매달린 작은 가지 한 꾸러미가 묵직하게 자리 잡고 있다. 나는 이 그림을 보면 언제나 그 안에 들어 있는 요소들, 즉 생강과 가지를 넣은 다양한 조리법들을 떠올리게 된다(제목에서 '설탕 항아리'라고 번역된 것은 원래 '생강 단지ginger jar'로 생강 설탕 절임을 담는 항아리를 가리킨다―옮긴이). 이상하게도 이 두 재료를 함께 넣고 요리하는 경우는 한 번도 보지 못했지만 말이다.

영감을 얻다

이런 식으로 연관 짓는 버릇이 이 책을 쓰도록 영감을 주었고, 또 다른 아이디어는 프랑스 엑상프로방스에 있는 그라네 미술관에서 본 세잔과 파블로 피카소Pablo Picasso의 전시에서 얻었다. 전시장에는 《세잔의 부엌La Cuisine Selon Cézanne》이라는 요리책이 있었는데, 그 책에는 부엌과 관련하여 영감이 넘치는 아이디어들과 놀랍도록 아름다운 그림들은 물론이고, 세잔이 즐겨 먹었던 음식의 조리법들도 소개되어 있었다. 세잔이 가장 좋아한 도시락은 멸치를 곁들인 구운 가지였는데, 날마다 작업실에 싸 갈 정도였다고 한다. 그 요리책이 큰 아이디어를 제공했기에 그 안에 실려 있던 음식들을 이 책에도 여럿 소개했다.

저명한 요리사이자 작가인 데이비드와 마크 도티Mark Doty도 이 책이 탄생하는 데 핵심적인 역할을 했고, 그런 만큼 책 전반에 걸쳐 그들의 글을 자주 볼 수 있다. 마르셀 프루스트Marcel Proust는 깊은 감동을 주는 그림으로 위대한 화가들에게도 비전을 제시했던 화가 장 시메옹 샤르댕Jean Siméon Chardin의 작품에 대해 이렇게 쓴 적이 있다. "샤르댕은 과일 그릇에 담긴 배가 여인만큼이나 생생하게 살아 있는 존재임을, 부엌에 있는 항아리가 에메랄드만큼이나 아름다운 보물임을 우리에게 가르쳐 주었다." 프루스트의 말대로 화가와 작가들은 다양한 아름다움을 우리에게 드러내 보여 주는 존재다. 그들은 공장에서 만들어진 통조림과 지하철역에도 시가 들어 있음을 우리에게 일깨우고 톱니바퀴와 철근, 폭파된 건물, 쓰레기통과 송전탑에 숨어 있는 낭만을 보여준다. 데이비드 역시 평범함 속에서 경이를 발견하는 기쁨을 드러내면서 《오믈렛과 와인 한 잔An Omelette and a Glass of Wine》이라는 책에서 이렇게 썼다. '부엌에 있는 항아리와 배에 이따금씩 눈길을 주며 살지 않는다면 우리의 삶은 더 얄팍해질 것'이라고.

데이비드로부터 약 50년의 시간을 뛰어넘어 현대의 시인 도티는 〈굴과 레몬이 있는 정물Still-life with Oysters and Lemon〉이라는 수필에서 이렇게 썼다. "사물에 대해 충분히 생각해 보는 것, 그것은 정물을 그릴 때 화가가 하는 일이다. 그리고 시인이 시를 쓸 때 하는 일이기도 하다."

요리사가 음미할 재료는 분명 정물화를 그리는 화가가 음미할 대상과는 다른 특성을 갖고 있을 테지만, 훌륭한 조리 과정에는 앞으로 요리할 재료를 흡사 화가의 시선과도 비슷한 시선으로 깊이 바라보는 순간이(이것은 필시 오래도록 바라보는 것이기도 할 것이다) 반드시 포함된다. 그런 만큼 이 책에는 그림, 다양한 음식의 영감을 불러일으키는 식재료들, 그리고 이 두 가지 모두와 연관된 성찰들이 종류별로 정리되어 있다. 이 책은 흔히 '현대' 화가로 분류하는 예술가들을 다루고 있으며, 그들의 정물화에 나타난 요리 재료와 그들이 즐겨 먹은 음식, 그리고 음식과 그림에 관련된 글들을 소개한다. (여기서 '현대'라는 말은 인상주의부터 현재에 이르기까지 모든 예술가들을 포함한다.) 예술가들이 직접 개발한 조리법과 그 음식에 관련된 일화들, 그들이 차렸을 식탁의 풍경들도 담았다. 한마디로 부엌을 오래도록 바라보는 사람들의 3부작, 즉 요리하고 그림 그리고 글 쓰는 이들의 이야기를 한데 모았다. 그러므로 글

을 읽고 대상을 오래도록 바라보고 식사를 준비하는 곳에 두기에 적절한 책이다.

이 특별한 책에는 예술과 창작에 관심이 있는 사람이라면 대부분 흥미를 가질 주제, 즉 요리와 먹는 것에 관한 글도 실려 있다. 따라서 서로 동행하여 함께 식도락을 즐겼던 여러 흥미로운 인물들의 이야기가 실려 있다. 예를 들면 잘 알려진 대로 어니스트 헤밍웨이Ernest Hemingway가 《파리는 날마다 축제》에서 묘사한 굴 먹는 장면이라든지, 요리 연구가 데이비드와 피셔의 글에서 발췌한 인용문들도 들어 있다. 개중에는 단번에 알아볼 만큼 친숙하지는 않은 인용문도 있는데, 가령 버섯, 〈오이가 나오는 시〉, 청어에 대해 깊은 명상을 들려주는 로버트 해스Robert Hass의 시들이 그렇다. 또 로버트 펜 워런Robert Penn Warren은 무화과에 대해서, 시인 체스와프 미워시Czeslaw Milosz가 만든 청어 요리에 대해서 노래했는가 하면, 메릴린 해커Marilyn Hacker는 오믈렛을 만들고 사람들과 어울리는 기쁨에 대해 글을 썼다.

가장 친밀한 순간에 들려주는 달콤한 목소리는 프로방스의 시인 르네 샤르René Char의 시에 잘 나타나 있다. 〈비밀스러운 사랑에 빠졌네〉라는 시에서는 연인을 위해 요리하고 식탁을 차리는 모습이 묘사된다.

그녀는 식탁을 차리고 있고, 맞은편에 앉아 그녀에게서 눈을 떼지 못하는 사랑하는 그이가 부드럽게 속삭일 때 식탁은 비로소 완벽해지네. 이 음식은 오보에의 진동판과 같다네.

식탁 밑에서 그녀의 드러난 발목은 사랑하는 이의 온기를 쓰다듬고, 귀로는 듣지 못하는 목소리가 내리는 명령에 따르네. 전등의 불빛이 엉키고 그녀의 관능적인 장난도 엮이네.
그녀는 저 멀리 침대가 기다리고 있다는 것을, 달콤한 향내를 풍기는 침대보가 외로이 떨고 있다는 것을 아네. 산의 호수가 결코 버려지는 법이 없듯이.

순서를 매기고 자료를 모으다

문학과 요리, 그리고 언급된 음식과 관련된 정물화와 사진, 영상을 한데 결합한 이 책은 실제 식사와 비슷한 순서로 구성되었다. 애피타이저, 수프, 달걀, 생선, 육류, 야채, 곁들임 요리, 디저트와 음료의 순서이다. 화가와 시인들이 즐겨 요리한 조리법은 다양한 자료에서 출처를 얻었는데 그중에는 출간되지 않은 자료들도 있고, 어떤 식으로든 시각 예술이나 문학, 대중적 글쓰기와 연관된 것들도 있다. 예술 작품은 일부러 비교적 넓은 범위에서 골랐으며, 다양한 책과 그림은 물론, 실제 생활에서든 간접적으로든 내가 경험한 순간들로부터 영감을 받았다. 바람이 있다면 이 책들의 한 장 한 장이 친한 사람들이 식탁에 둘러앉아 각자의 경험과 이야기를 나누며 즐거워하는 느낌으로 다가갔으면 좋겠다. 마시모 몬타나리Massimo Montanari는 《음식은 문화다 Food is Culture》라는 책에서 "같은 빵을 먹고 같은 와인을 마신다는 것, 즉 같은 음식을 먹는다는 것은 중세의 언어로 말하면 한 가족에 속해 있다는 뜻"이라고 지적했다.

또한 성게를 유독 좋아했던 살바도르 달리Salvador Dalí와, 그런 그를 위해 아내 갈라가 준비했던 저녁 식사의 조리법을 비롯해 여러 유명 인사들의 독특한 일화를 읽는 즐거움도 맛볼 수 있다. 달리는 언제나 숫자에 관심이 많았는데, 이는 자신의 작품들이 얼마에 팔리는지에만 국한된 것은 아니었던 모양이다. 아내를 그린 1933년의 초상화를 보면 아내 갈라의 어깨에 양고기 두 덩어리가 올려진 것을 볼 수 있다. 달리의 독특하고도 맛깔나는 어록 중에서 호안 미로Joan Miró에 관한 이야기가 유독 재미있는데, 달리는 미로가 "달걀노른자를 나누는 법을 정확하게 알고 있다"는 점에 대해 칭찬을 아끼지 않았다고 한다. 이 이야기를 들으면 달걀 하나로 한 끼 식사가 충분했다던 루트비히 비트겐슈타인Ludwig Wittgenstein이 떠오른다. 이는 비단 비트겐슈타인뿐이 아니어서, 버트런드 러셀Bertrand Russell과 프랭크 램지Frank Ramsey를 비롯해 케임브리지 대학교의 유명한 철학자들이 아침을 먹으러 모였을 때 식탁에 달랑 달걀만 하나씩 놓여 있는 경우도 많았다고 한다. 굳이 넘치게 차려 놓아야만 맛있게 음미할 수 있는 것은 아니다. 때로는 그저 모인다는 것이 더 중요할 때가 있다.

클래스 올덴버그Claes Oldenburg, '달�걀 프라이 모양의 조각Sculpture in the Form of a Fried Egg', 1966~1971

　　그렇다면 여기서 피카소와 그 무리를 언급하지 않고 넘어갈 수 없다. 바르셀로나의 화가들이 언제나 '고양이 네 마리' 식당(그릴에 구운 새우 요리로 유명했다)에 모여서 식사를 했다거나, 피카소와 지인들의 모임이었던 '피카소 무리bande à Picasso'가 파리에 있을 때 그랑 오귀스탱 가에 있는 '르 프레 카틀랑'에서 신선한 육즙이 흐르는 소고기 스테이크를 날마다 먹었다는 이야기들 말이다. (지금 그 자리에는 '키친 갤러리 비스' 식당이 있다.) 또한 앙드레 브르통André Breton이 이끌었던 초현실주의 화가 그룹도 떠오른다. 그들은 날마다 오후 5시가 되면 카페 세르타에서 늘 같은 음료, 바로 만다린 큐라소라는 칵테일을 마셨다. 뿐만 아니라 장 폴 사르트르Jean Paul Sartre와 시몬 드 보부아르Simone de Beauvoir 및 그들의 추종자들이 늘 모였던 카페 드 플로르도 지나칠 수 없고, 프루스트와 그의 친구들이 사랑했던 리츠 호텔도 빼놓을 수 없다. 《잃어버린 시간을 찾아서》에 아스파라거스가 묘사되는 대목은 프랑스의 봄날의 느낌과 아스파라거스 축제의 느낌을 고스란히 전달해 준다. 또 이 대목을 떠올리노라면 프루스트의 친구 샤를 에프뤼시Charles Ephrussi를 짚고 넘어가야 한다. 에두아르 마네Edouard Manet에게 아스파라거스 한 다발을 그려 달라고 의뢰했던 에프뤼시는 그림을 받고 나서 마음에 들었던지 약속한 금액에 웃돈을 얹어 주었다. 그러자 그림값을 더 받은 마네는 지체 없이 아스파라거스 딱 한 줄기가 그려진 그림을 더 그려서 보내 주었다는 일화가 있

다. 이미 널리 알려진 이 이야기는 에드먼드 드 발Edmund de Waal이 최근에 쓴 회고록 《갈색 눈의 토끼The Hare with Amber Eyes》에 또 한 번 등장한다. 최근 프랑스어로 번역된 이 책은 프루스트의 경험담에 일조하듯 《되찾은 기억La Mémoire retrouvée》이라는 제목으로 출간되었다고 한다.

미국에는 진정한 괴짜 코넬(미국 태생의 예술가로 폐품이나 일용품 등으로 작품을 만드는 아상블라주 기법을 즐겨 사용했다—옮긴이)이 있다. 이 깡마른 예술가는 어마어마한 양의 케이크와 파이와 사탕을 먹는 것으로 유명한데, 그의 일기나 편지, 참고 자료에서도 확인할 수 있는 사실이다. 혼 앤드 하다트(자동판매기로 음식을 판매하던 식당—옮긴이)는 케이크와 달콤한 음료를 위해 그가 즐겨 찾던 곳이었는데, 수많은 케이크들에 대한 그의 묘사는 입에 침이 고이게 한다(물론 단것을 좋아하는 사람들에게는). 또한 코넬의 '단것 사랑'에 버금가는, 웨인 티보Wayne Thiebaud와 올덴버그의 케이크 그림도 빼놓을 수 없을 것이다. 이 책은 이처럼 예술과 음식과 글쓰기를 한데 모아, 이 요소들이 즐겁고 다양한 방식으로 조응할 수 있는 장을 마련해 보려는 뜻에서 쓰였다.

이 책을 세상에 내놓은 것은 순전히 자발적인 기쁨에서 비롯된 것이다. 코넬이 병약한 형의 웃음 속에서, 갓 빨래한 옷들이 빨랫줄에 나란히 널려 바람에 흔들리는 모습에서, 빅포드의 카페테리아에서 사 온 맛있는 케이크 속에서, 그리고 프랑수아 아드리앙 부알디외François Adrien Boieldieu의 음악 한 가락 속에서 기쁨을 발견하고 그 모든 즐거운 순간을 기록하려고 필사적으로 노력했던 것과 마찬가지로. 그는 1954년 9월 5일, 늘 기록해 두는 자신의 습관이 얼마나 중요한지 썼다.

사라지기 전에……
빅포드의 메인 세인트 플러싱(뜨거운 칼리코 차를 너무 많이 마셨다)에서
보낸 오후를
한 겹, 한 겹 되짚어 본다. 붐비는 출퇴근 시간이 되기 전과 후,
시소처럼 바뀌는 오후.

또한 1955년 2월 초로 추정되는 다른 공책에서는 이와는 사뭇 다른 일기도

볼 수 있다.

완벽하게 멋진 아침. 소소한 모든 것들의 '조화'. 요즘 정황으로 미루어 보아 좌절과 혼란이 너무도 자주 등장했지만, 이제 그로부터 우아하게 자리를 넘겨받은, 조화.

아름다운 아침!

요리에는 자기성찰의 측면만큼이나 즉흥적인 면도 있다. 조리법 없이 요리하는 사람들도 있고, 여러 조리법들을 읽어 보고 요리하는 사람들도 있지만, 모두 열정이라는 풍미가 더해진다는 점에서 두 세계는 그리 동떨어져 있지 않다.

음미하다

열정과 식도락에 관해서라면, 프랑스 요리와 정물화 쪽으로 주제의 방향을 튼다 해도 그렇게 놀라운 일은 아닐 것이다. 데이비드는 《오믈렛과 와인 한 잔》에서 프랑스의 요리법과 시장에 대해 찬탄을 아끼지 않았다.

프랑스 노점상들은 물건을 이토록 멋지게 진열하는 재능을 대체 어디서 얻는 걸까? 시농의 야채 시장에서 래디시 다발과 샐러드용 초록 채소를 파는 소년은 이 야채들을 배열해 라울 뒤피Raoul Dufy의 그림처럼 생기 있고 즐거운 한 편의 장관을 연출하는 법을, 도대체 어떻게 본능적으로 알고 있는 걸까? 그래서 그가 진열해 놓은 래디시를 맛보지 않으면 시농 성을 방문하지 못한 것보다 더 후회할 거라고 단번에 확신하게 만드는 그 비결은 무엇일까? 몽펠리에의 생선 파는 여인

은 어떻게 하면 그토록 노련한 손길로 생선을 예술적으로 배열할 수 있는 것일까? 그래서 그이가 부야베스(프로방스 지방의 전통 해산물 요리—옮긴이)를 만들려고 담아 놓은 생선 바구니를 보면, 파브르 미술관에 가서 유명 미술 작품을 보기보다는 어서 빨리 해안으로 가서 그 신선한 생선으로 요리한 음식을 먹고 싶은 충동을 참을 수 없다. 그런가 하면 해변 카페테리아에서는 메인 요리인 생선이 준비되는 동안 종업원이 얇게 썬 소시지 몇 점과 블랙 올리브 열두어 개가 담긴 접시를 내온다. 그것만으로도 여행자는 혼이 쏙 빠질 지경이다. 난생처음 블랙 올리브와 소시지 조각을 눈으로 보고 맛보고 있다고 느끼게 만든다고나 할까?

어떤 음식 재료를 고르고 어떻게 배열하는가는 참으로 중요한 문제다. 이것이냐 저것이냐를 놓고 고르는 일은 강렬한 기쁨을 준다. 미술관에서건 시장에서건 부엌에서건 우리는 무엇을 볼지, 무엇을 살지, 무엇을 읽을지 선택하고 결정한다. 데이비드도 그 비슷한 경험에 대해 다음과 같이 썼다. "그리스 샐러드와 칼라마타 올리브, 중동의 참깨 소스 타히나Tahina, 키프로스의 기름에 절인 작은 새 요리, 터키의 포도나무잎 말이, 스페인 소시지, 이집트의 갈색 콩과 병아리콩, 아르메니아 햄, 스페인과 이탈리아와 키프로스 섬의 올리브 오일, 이탈리아 살라미와 쌀, 나폴리의 모차렐라 치즈, 그리스 히메투스 산의 벌꿀, 그중에서도 특히 올리브 오일과 와인, 레몬, 마늘, 양파, 토마토, 허브와 향신료들은 '따뜻하고 풍성하며 미각을 자극하는 진짜배기 음식'에 아주 중요하다."

고백하건대 요리와 독서와 그림 감상을 주제로 한 이 책에는 프랑스의 느낌이 상당히 짙게 배어 있다. 프랑스의 그림이나 조리법은 물론이고, 어떤 올리브 오일에 빵을 적셔 먹고 싶은지, 어떤 빵을 사용할지(조그만 씨앗들이 수북하게 들어 있고 겉이 바삭한 빵으로 할지, 아니면 그것보다 훨씬 더 겉이 바삭한 '축제 빵pain festive'으로 할지), 올리브는 어떤 올리브로 할지(마늘과 허브 향이 나는 프로방스 것, 아니면 피콜린 올리브?), 그리고 오늘은 초록 타프나드(tapenade, 프로방스 지역에서 유래된 소스로 케이퍼, 멸치, 올리브

등을 으깨어 만든다—옮긴이)로 먹고 싶은지 아니면 좀 더 무난하게 프로방스의 어느 식당에서든 볼 수 있는 검은 타프나드로 먹고 싶은지 등등 선택을 위해 고려하는 전반적인 방식들에도 프랑스 문화의 느낌이 일관되게 흐르고 있다. 꼬치에서 막 빼낸 시장의 닭고기가 맛있다는 것을 알기에 장보기 목록에 제일 먼저 적어 놓았음에도 그 맛있는 닭고기를 애써 멀리하고 집에서 직접 구운 닭고기 옆에 레몬 설탕 절임을 놓는 것은 프랑스 전통을 따르는 것일까? 시도니-가브리엘 콜레트Sidonie-Gabrielle Colette는 우리가 대개 간과하고 넘어가는 전통에 대해 언급했다.

> 정통 프랑스 부엌이라면 고수하는 몇 가지 원칙이 있다. 내가 지키는 원칙만도 대여섯 가지가 된다. 뵈프 알라모드(boeuf à la mode, 프랑스식 소고기찜 요리—옮긴이)를 요리할 때 나는 송아지 발이 너무 커서 젤라틴이 만들어진다거나 소스를 달게 만들 위험이 있는 당근을 넣는다거나 하는 일을 좋아하지 않는다. 반면에 나는 이 음식을 처음 요리할 때부터 각설탕을 두 개 집어넣는다. …… 왜냐고? 그건 우리 할머니들이 그렇게 해 왔고, 모두들 그 방식을 좋아했기 때문이다.

분명 다른 조리법들과 태도에도 프랑스적 느낌이 어느 정도 스며들어 있는 것으로 보인다. 예를 들어 스페인식 볶음밥 파에야를 좋아했던 피카소는 프랑스 콜리우르에 있는 '레 탕플리에' 식당을 무척 좋아했는데, 현재 그 식당의 셰프는 자신의 어머니가 피카소를 위해 요리했던 일화들을 열정적으로 들려주곤 한다. 또 생폴 드 방스에 있는 식당 '라 콜롱브 도르'는 20세기 초에 화가들이 밥을 먹고 낼 돈이 없어서 대신 그림을 놓고 갔던 식당이다. 이는 그저 전해 내려오는 옛날이야기에 그친 게 아니라 그들의 취향으로 스며들어 이 장소에 방문하는 사람들은 누구나 흥분되는 감정을 공유하게 되었다. 물론 줄리아 차일드Julia Child나 데이비드 같은 유명 셰프들에게도 해당되는 이야기다. 그들이 우리에게 주는 것은 앞으로도 무한히 반복될 수 있는 놀라운 가능성들이다. 그리고 바라건대 이 책에도 같은 이야기가 적용될 수 있기를 소망해 본다. 같은 것을 보고 읽고 요리하고, 그 순간에 함께하는 기쁨을 나누고 싶은 마음이 간절

하기 때문이다. 〈뉴욕 북 리뷰〉의 편집자 로버트 B. 실버스Robert B. Silvers의 《무한한 가능성Infinite of Possibilities》이라는 책 제목처럼, 이 책 역시 같은 목표를 갖고 있다.

새삼스러운 이야기는 아니지만, 가장 사소해 보이는 것이 결국 가장 중요한 경우가 종종 있다. 음식에 올리브 몇 개를 넣어야 하는가가 아니라, 당신이 지금 누구를 위해 그 요리를 하고 있는지가 더 중요하듯이 말이다. 또한 어떤 그림이나 사진, 이미지를 보고 있는지도 식사에서 그 못지않게 중요할 수 있다. 너무도 많은 것들이 우연을 통해 일어난다. 당신이 앞으로도 오래도록 기억할, 어떤 음식을 좋아한 화가의 그림을 어떻게 우연히 만나게 되는지, 혹은 당신이 그 그림 속 음식을 만들 때 그 음식과 완벽하게 어울렸던 와인의 맛은 어땠는지, 그 와인을 누가 가져왔었는지, 저녁 식사를 막 식탁에 차리려 할 때 당신이 어떤 시를 읽고 있었는지 같은 우연적인 것들이 훨씬 더 중요한 기억으로 남을 수 있다. 음식을 둘러싼 이 모든 것들이 형성되는 방식이 어떻게 보면 삶의 핵심이고, 그것은 자연히 모든 독자와 요리사, 화가와 시인 저마다에게 다르게 각인될 것이다.

관심을 두다

이 책에 실린 유명한 시인과 예술가들은 비교적 현대의 작가들이다. 윌리엄 스콧William Scott의 '생선과 버섯, 나이프와 레몬이 있는 정물Still-life with Fish, Mushrooms, Knife, and Lemons'이나 '대접, 달걀, 레몬Bowl, Eggs, and Lemons', 줄리언 메로-스미스Julian Merrow-Smith의 '성대Rougets'나 '캉탈 치즈Cantal'를 통해 짐작할 수 있을 것이다. 그러나 중요한 것은 당신이 읽고 보고 요리하고 관심을 두는 모든 것이 이 책에 한데 어우러져 있다는 점이다. 시각과 미각과 지성이 각각을 서로 자극하며 극대화하여 모든 감각을 아우르는 긍정적인 경험을 하도록 만들 것이다. 이 책에 실린 소소한 부분들도 저마다 눈여겨볼 만한 가치가 있으며, 어떤 글이나 조리법도 끝까지 음미하지 못할 만큼 길지 않다.

　　대부분의 경우 좀 더 가볍게 접근하는 현대의 입맛에 맞추기보다는 원래 조리법의 정통성을 유지했다. 그러나 그램과 센티리터 등 분량 면에서는 현대에 맞게 조정하거나, 심지어 분량을 두 배까지 늘려야 하는 경우가 있었다. 또 세잔의 가정부 브레몽 부인Madame Brémond의 회고담 같은 19세기 자료들은 때때로 적절한 설명과 각색이 필요했다. 브레몽 부인이 작은 양파를 두고 '사랑스럽다'고 표현한 조리법이나, 그 지역 사람들이 즐겨 쓰던 말로 파와 리크(leek, 대파와 비슷하게 생겼지만 흰색 부분과 이파리 모양이 다르다—옮긴이)가 어떻게 다른지를 설명한 부분 등을 읽고 있노라면 가슴이 따뜻해진다. 현대에 맞추어 손을 본 것이든 원본 그대로이든 이 책에 실린 조리법들이 결국 의도하는 바는 '사랑스러움'이 아닌가 한다. 특정 그림에 등장하는 재료와 그에 관련된 조리법으로 음식을 만드는 것, 정확하게 맞아떨어지는 시와 산문을 읽으며 요리하는 것, 음식의 모양은 물론 느낌까지 관심을 기울이는 것, 이 모든 행위에서 깊은 사랑이 배어 나올 수 있다. 그것이 바로 이 책이 말하려는 바이다.

APPETIZERS
애피타이저

우리 모두는 바로 지금, 학생들 공책만 한 크기의 캔버스를 통해 이쪽으로 오는 빛 속에서 움직이고 있다. 우리 모두는 레몬 한 조각과 굴 네 개, 반 잔의 와인, 꼬불거리는 이파리가 아직 줄기에 몇 개 붙어 있는 청포도 한 송이의 빛 속을 걷고 있다.

—마크 도티, 〈굴과 레몬이 있는 정물: 대상과 친밀성〉

프랑스어로는 '아뮈즈 괼amuse-gueules', 즉 '입을 즐겁게 하는 것'이라고 표현하는 애피타이저는 전체 식사 중에서 빼놓을 수 없는 기쁨이며, 때로는 그 자체로 음료에 곁들일 수 있는 가벼운 식사가 되기도 한다. 애피타이저는 미각이 둔해진 이들에게, 혹은 세련된 미각을 가진 이들에게, 그리고 그저 점심이나 저녁 본식을 먹을 준비가 충분히 된 이들에게 입맛을 자극하고 돋우기 위해서 제공하는 음식이다. 그러므로 간식의 분량에 그치는 음식이지만, 요리하는 이에게는 상당히 무거운 과제이기도 하다.

가장 호화로운 애피타이저를 꼽으려면 그것이 담겨 있던 물, 혹은 붙어 있던 바위의 맛까지 전해 주는 해산물을 빼놓을 수 없다. 바로 고상한 음식, 굴이다. 검은색 접시 위에서건 흰색 접시 위에서건, 수북하게 쌓아 놓았든 아니면 하나만 덩그러니 놓았든, 번들거리는 굴을 열정적으로 그린 모든 화가들은 프루스트가 그리도 극찬했던 샤르댕의 특별한 그림을 떠올리지 않을 수 없을 것이다. 앙리 마티스Henri Matisse의 '굴이 있는 정물Still-life with Oysters'은 마네의 굴 그림과 더불어 굴을 그린 작품 중 단연 손꼽히는 명작이다. 호화로운 연회에 빠지지 않는 굴은 삶의 풍성함과 충만함을 상징한다.

영국의 사진가 프레더릭 H. 에반스Frederick H. Evans가 찍은 '성게Spine of Echinus'라는 사진을 보면 피카소가 가장 사랑한 애피타이저인 '성게 껍질에 담은 스크램블드에그'나 오귀스트 르누아르Auguste Renoir가 사랑한 성게 소스가 떠오른다. 대개는 성게하면 달리가 가장 좋아한 음식이라는 사실이 떠오를 것이다. 달리는 생일잔치 내내 성게를 계속 내왔고, 사진가 루이스 부뉴엘Luis Buñuel은 이를 기리기 위해 윌리엄 텔이 머리 위에 사과를 올렸듯이 달리의 머리 위에 성게를 얹어 놓고 사진을 찍어 주었다. 달리는 본인이 고백하기도 했듯이 모양새가 독특한 것은 무엇이든 아주 좋아했는데, 여느 갑각류 생물처럼 성게 역시 눈길을 끄는 상당히 독특한 외관을 가지고 있다고 느꼈다. 성게는 굴이나 게처럼 호화로운 음식으로서의 진귀함뿐 아니라 모양 자체의 희소성도 지니고 있는 셈이다.

이보다 저렴한 해산물인 홍합은 훨씬 흔하다. 마르셀 브로타에스Marcel Broodthaers의 '캐서롤과 입이 열리지 않은 홍합Casserole and Closed Mussels'이라는 작품을 보면 홍합이 산더미처럼 쌓여 있는데, 이는 진귀하고 희소하다는 의미에서의 호화로움이라기보다는 양이 많다는 의미에서의 호화로움을 보여 주는 듯하다. 반면 멸치는 어떤 음식으로 조리되든 기억에 새겨지는 강력한 맛을 지녔다. 멸치처럼 달팽이도 모두의 입맛에 맞지는 않지만, 달팽이를 좋아하는 이들은 데이비드 호크니David Hockney의 '달팽이의 공간Snails Space' 연작의 맛깔스러운 유희를 반갑게 즐길 것이다. 마늘과 버터를 얹어 껍질째로 나오는 달팽이 음식은 단연코 뒷맛이 가장 오래가는 음식으로 손꼽히기에 부족함이 없다. 해스의 시 〈8월의 크리스마스〉에서 폴란드 시인 미워시가 크리스마스 음식으로 만들었다고 노래한 청어 요리도 그와 비슷하다. 그런가 하면 영국의 소설가 로렌스 더럴Lawrence Durrell이 《프로스페로의 암자Prospero's Cell》에서 묘사했듯이 녹색이든 검은색이든 평범한 올리브 하나로도 과거의 기억 전체가 되살아날 수 있다.

지중해 전체, 조각상들, 야자나무, 금빛 구슬, 수염을 기른 영웅들, 와인, 철학 사상, 배, 달빛, 날개 달린 고르곤(그리스 신화에 나오는 괴물로 눈이 마주치는 사람은 돌로 변한다—옮긴이), 남자 청동상들, 철학자들. 이 모든 게 이 사이에 낀 검은 올리브의 시큼하고 톡 쏘는 맛에서 솟아오른 것 같다. 고기보다 오래되고 와인보다 오래된 맛. 차가운 물만큼이나 오래된 맛.

알렉산더 코솔라포프Alexander Kosolopov, '캐비아The Caviar', 1991

나는 잠시 멈추어 서서는 식탁 위에 부엌 하너기 이제 막 껍질을 벗겨 놓은 완두콩을 바라보았는데, 그것은 마치 무슨 장난감 초록빛 구슬의 수를 셀 때처럼 가지런히 크기별로 놓여 있었다. 그러나 내가 황홀감에 사로잡힐 때는 특히 아스파라거스를 마주할 때였다. 아스파라거스는 짙은 군청색과 분홍빛이 감돌아, 꼭지 부분이 벼이삭처럼 보랏빛과 하늘빛으로 어우러져 아래로 내려갈수록—밭의 흙이 아직 묻어 있는—땅 색이 아닌 무지갯빛으로 아롱거리며 그 빛깔이 조금씩 연해져 간다. 이러한 천상의 빛깔은 어떤 감미로운 존재들이 즐겨 채소로 변신해서는, 먹을 수 있는 단단한 살로 변장해, 해 뜰 무렵 여명의 색깔이나 짧은 무지갯빛 출현, 푸른빛 저녁이 사라져 가는 과정에서 그 귀중한 정수를 드러내는 듯 보였다. 저녁 식사 때 아스파라거스를 먹고 자는 날이면 나는 밤새 그 정수를 느꼈는데, 그것은 마치 셰익스피어 요정극에서처럼 시적이면서도 외설적인 소극을 연출하여 내 방의 요강을 향수병으로 바꾸어 놓았다.

—마르셀 프루스트,
《잃어버린 시간을 찾아서》 (김화영 역, 민음사, 2012)

조지아 오키프의
야생 아스파라거스 요리

야생 아스파라거스, 혹은 밭에서 기른 아스파라거스 한 단(약 350g)
맛을 낼 때 및 볶을 때 필요한 버터나 기름, 허브 소금, 통후추 금방 간 것

¤

아스파라거스를 깨끗하게 씻어 붙어 있던 고운 흙을 털어 낸다.
딱딱한 부분을 잘라 내고 줄기만 남긴다.
썰지 말고 모양을 길게 유지한다.
보드랍고 어린 아스파라거스를 찌거나 기름에 볶는다.

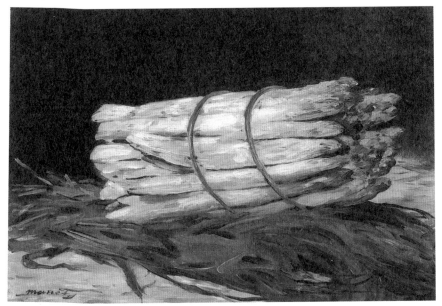

위 : 에두아르 마네, '아스파라거스 다발Bunch of Asparagus', 1880

아래 : 마네, '아스파라거스Asparagus', 1880

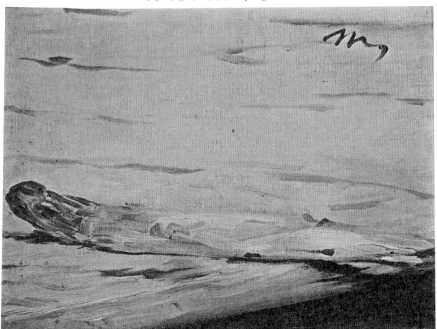

헬렌 프랑켄탈러의
금방 만드는 천상의 오르되브르

중간 크기의 버섯 18개(약 200g)

소금에 절인 붉은 쑤기미 알 100g

다진 파슬리나 딜(허브의 일종—옮긴이) 3큰술

케이퍼 18알, 혹은 양귀비 씨 2~3작은술

¤

버섯은 기둥을 잘라 내고 손질한다. 기둥은 다른 요리에 쓴다.

버섯의 머리 부분에 붉은 쑤기미 알을 채운다.

그 위에 파슬리나 딜을 뿌리고 케이퍼나 양귀비 씨를 얹는다. 차게 두었다가 낸다.

¤

참고: 프랑켄탈러는 뜻하지 않게 손님이 찾아와 칵테일을 마실 때

이 오르되브르(전채 요리를 뜻하는 프랑스어—옮긴이)를 즐겨 만들었다고 한다.

헬렌 프랑켄탈러Helen Frankenthaler, '프로방스의 여름 풍경Summerscene, Provincetown', 1961

우리는 우선 '도기陶器에 담긴 에스카르고'를 주문했다. 잘 구운 달팽이가 20~30마리는 족히 들어 있는 이 요리는 먹는 사람의 편의를 위해 익힌 달팽이를 다시 껍질 속에 집어 넣지 않고 살점만 도기에 담긴 채로 나왔다. 달팽이는 당연히 조리되는 과정에서 껍질 에서 분리된다. 대개 음식점에서 하듯이 조리한 다음 다시 껍질 속에 집어넣는다고 해 도 달팽이들이 원래 제 껍질로 찾아 들어가지는 못할 것이다. 그러니 달팽이의 이와 같 은 윤회에는 감성적인 명분조차 없다. 달팽이가 도기에 담겨 나온다고 음식 이름에 솔 직하게 밝혔다고 해서 조리 과정이 더 번잡해지는 것도 아니요, 달팽이 맛이 감소되는 것도 아니며 다만 먹을 때 더 편리하고 빠르게 먹을 수 있을 뿐이다. (껍질이 있어야 진 짜 달팽이라는 생각은, 마치 멧도요새 요리에서 새 머리가 달려 있어야 한다는 것처럼 터무니없다. 요새는 시골의 가정주부조차도 이 사실을 모르지 않는다. 슈퍼마켓에 가 면 달팽이 껍질을 낱개로 살 수 있는데, 그 안에 다진 올리브와 견과류를 넣은 크림치 즈를 채워 새로운 요리를 만드는 것은 어떨지.)

—A. J. 리블링Liebling,
〈식품영양학Dietetics〉

데이비드 호크니, '1995년 3월 27일 달팽이의 공간, 네 번째 디테일Fourth Detail, Snails Space, March 27th 1995', 1995

굴을 먹으며 그 강렬한 바다 내음과 차가운 화이트 와인이 씻어 주는 은은한 쇠 맛을 느낄 때면, 그리하여 입 안에 바다의 맛과 물컹거리는 그 질감만 남을 때면, 그리고 마지막으로 껍질에 남아 있는 그 차가운 즙을 마시고 와인의 산뜻함으로 굴즙의 맛을 씻어 낼 때면 나는 가슴속 허한 감정은 어느새 잊어버리고 다시금 행복에 차서 앞날을 계획하기 시작한다.

—어니스트 헤밍웨이,
《파리는 날마다 축제》

굴은 중간 크기의 자갈만 하지만 표면은 훨씬 거칠어 보이며, 번쩍거릴 만큼 흰빛을 띠면서도 색깔이 단일하지 않다. 완강하게 닫힌 세상 같아 보여도 얼마든지 열 수 있다. 접시 아래 움푹 들어간 부분에 굴을 단단히 고정시키고, 너무 날카롭지 않은 이 빠진 나이프로 몇 번만 공략하면 이내 굴복하기 때문이다. 그러고는 열 손가락을 동원해 껍질에서 굴을 떼어 낸다. 중간에 손톱이 부러지기도 하는 거친 작업이다. 몇 번 내려칠 경우 껍질에 흰색 동그라미가 생기는데, 일종의 후광이라 하겠다.

그 안은 씹을 것도 마실 것도 있는 완벽한 세상이다. (엄격히 말하면) 진주를 낳은 어머니라 해야 할 그 껍질 안에서는 위의 천국이 아래의 천국으로 스며들어 하나가 되어 있는데, 숫제 물웅덩이 같은 것 안에 끈적거리며 초록빛을 띠고 가장자리에는 검은 레이스가 달린 주머니가 놓여 있다. 그것이 당신의 눈과 콧구멍 앞을 어른거리며 자극한다.

때로 아주 드물기는 하지만, 혹시 진주색 껍질에서 동그란 것이 굴러떨어지거든 그 자리에서 즉시 개인 장신구로 쓰면 된다.

—프랑시스 퐁주Francis Ponge,
〈굴The Oyster〉

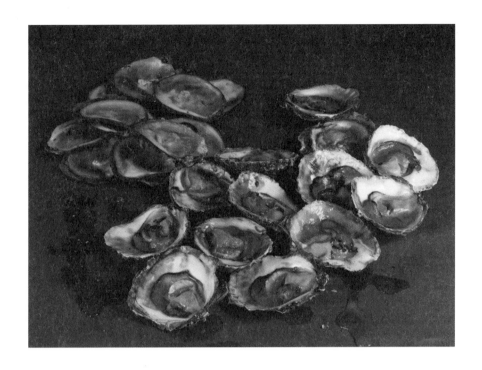

해너 콜린스Hannah Collins, '섹스Sex No. 1', 1991

굴

우리의 굴 껍데기들 딸각댔다 접시 위에서.
내 혀는 채우는 강어귀,
내 미각은 별빛과 함께 걸렸다:
내가 소금기 있는 묘성을 맛보니
오리온이 발을 물속에 담갔다.

생명 있고 범해진 채
그들은 누웠다 얼음 침대에:
쌍각: 갈라진 구근과
엽색의 신음 소리, 대양의.
수백만의 그것들, 비집어 열리고 껍데기 벗겨지고 흩뿌려진.

우리는 차를 몰고 갔었다 그 해변에
꽃들과 석회암 지나
그리고 거기 우리 있었다, 우정을 건배하며,
완벽한 기억을
이엉과 오지그릇 그늘에 내려놓으며.

알프스 건너, 건초와 눈으로 깊숙이 포장하여,
로마인들은 운반했다 그들의 굴을 남쪽 로마로:
나는 보았다 축축한 마소 짐바구니들이 게워내는
입이 잘게 갈라진, 소금을 쿡쿡 쑤셔 넣은
특권의 공급 과잉을

그리고 화가 났다 나의 기대가 기대하는 것이
쾌청한 쪽이 아니라는 거, 이를테면 바다 쪽에서 이울어 오는
시 혹은 자유가 아니라는 거. 나는 먹었다 그날
신중하게, 혹시 그 짜릿한 맛이
내 온몸을 동사動詞, 순전한 동사 속으로 재촉하지 않을까 싶어서.

—셰이머스 히니Seamus Heaney,

《셰이머스 히니 시전집》(김정환 역, 문학동네, 2011)

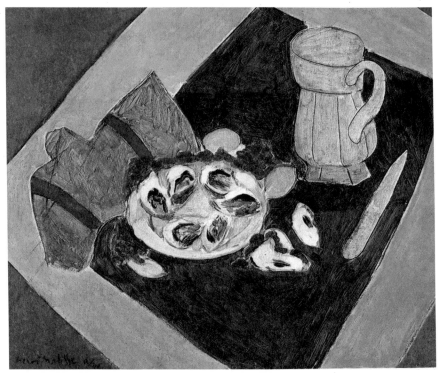

앙리 마티스, '굴이 있는 정물', 1940

굴을 먹을 때 사람은 깨어난다. 감각이 날카로워진다. 비단 미각뿐 아니라 촉각, 후각, 시각 모두 그렇다. 조심스럽게 껍질을 열고, 상태가 좋은지 입에 넣기 전에 확인한다. 흡사 사냥꾼처럼 온 신경을 집중한 채 눈앞의 대상이 보내는 신호들에, 그 새로운 세계에 생생하게 깨어 있다. 완전히 현존하면서 상황에 몰입한다. 축구 경기를 보며 무신경하게 입 안으로 나초를 쑤셔 넣을 때와는 전혀 딴판이다.

굴을 사랑하는 사람들은 굴을 먹을 때의 의식과도 같은 과정이 너무도 중요하다고 입을 모은다. 우선 껍질을 연다. 한 면에 소스를 바르고 껍질을 들어 약간 기울인 다음 굴을 입 안에 넣기 전에, 혹은 후에, 아니면 먹는 동시에 굴 껍질에 고인 즙을 마신다. 즙까지 마시고 나면 알맹이가 없어져 가벼워진 껍질은 다시 접시에 내려놓는다. 제대로 수행할 경우 이 의식은 고대로부터 이어져 온 목적을 달성한다. 즉 깨어 있는 감각을 고양시키는 것이다. 일본에서 차를 마시는 것이 하나의 의식과도 같듯이, 예를 갖춰 굴을 먹는 순간에는 선禪의 정신이 담겨 있다. 세상을 잠시 잊고 잠깐이나마 지금, 여기에 살게 해 준다.

또한 예를 갖춰 차를 마시는 일본인들처럼 굴을 먹는 행위 역시 예술이 될 수 있다. 감각적인 기쁨은 비단 미각에만 국한되지 않는다. 연한 자줏빛, 초록빛, 분홍빛 물감을 칠해 놓은 듯한 껍질, 껍질을 간단하게 열기 위해 읽어 내야만 하는 그 기하학적 구조. 일단 껍질을 열었을 때 드러나는, 껍질과는 완전히 반대되는 성질의 알맹이까지. 그처럼 딱딱한 껍질 안에 그토록 보드라운 알맹이가 들어 있다는 놀라움.

—로완 제이콥슨Rowan Jacobson,

《굴의 지리학A Geography of Oysters》

에른스트 하일레만Ernst Heilemann, '굴Oysters', 1908

만 레이Man Ray의
<><><><><><><><><><><><><><>
포틀라겔(루마니아식 으깬 가지)
<><><><><><><><><><><><><><><><>

4인분

가지 큰 것 두 개

중간 크기 양파 반 개

마늘 다섯 쪽

올리브 오일 1큰술

소금과 후추 약간

바게트, 호밀빵, 혹은 초르니 흘렙(러시아에서 주식으로 먹는 흑빵―옮긴이)

¤

가지를 깨끗이 씻은 뒤 군데군데 칼집을 낸다.

전자레인지에 넣고 8~9분간 익힌다.

(바비큐 그릴에 굽는 것이 가장 맛이 좋다.)

익힌 가지를 대접에 담고 몇 분간 식힌 다음,

길게 반으로 갈라 큰 숟가락으로 속을 긁어낸다.

긁어낸 속을 작은 믹서에 넣고 양파와 마늘, 올리브 오일, 소금과 후추를 넣는다.

곱게 갈지 말고, 짧은 시간에 껐다 켜기를 반복하며 성기게 분쇄한다.

간 것을 냉장고에 넣어 차게 한다.

바게트나 얇게 썬 호밀빵, 혹은 초르니 흘렙에 발라 먹으면 아주 잘 어울린다.

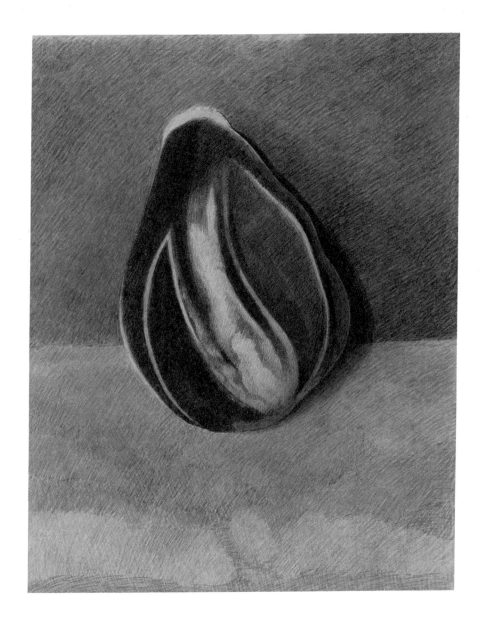

조지프 스텔라Joseph Stella, '가지Eggplant', 1939

폴 세잔의
앙쇼야드

구운 빵(한 사람당 두 쪽)

50g짜리 멸치 통조림 두 통, 혹은 소금에 절인 멸치 12마리

올리브 오일 1큰술

마늘 2쪽

붉은 피망, 노란 피망, 오이

콜리플라워 꽃 부분, 회향, 셀러리(생략 가능)

✡

얇게 썬 빵을 몇 장 준비하여(한 사람당 두 쪽이 적당하다) 한 면만 굽는다.

소금에 절인 것이든(염장 멸치를 쓰는 경우 껍질을 벗겨 살을 발라내고

약 30분간 물에 담가 소금기를 빼야 한다),

올리브 오일에 담가 통조림으로 만든 것이든 간에 멸치를 준비해

마늘 두 쪽과 함께 절구에 넣고 찧는다.

여기에 초록 올리브 오일을 아주 조금씩 넣어 주면서 반죽을 부드럽게 만든다.

빵의 굽지 않은 면에 반죽을 펴 바르고 뜨겁게 예열한 오븐에 3~4분 정도 더 굽는다.

뜨거울 때 바로 낸다.

음식을 식탁에 내는 또 다른 방법.

마늘, 올리브 오일과 섞은 멸치를 팬 가운데에 담고,

내용물 주위에 붉은 피망과 노란 피망 다진 것, 래디시, 회향, 오이,

콜리플라워 꽃 부분, 셀러리 속잎 다진 것을 둥그렇게 두른다.

(세잔은 멸치를 무척 좋아해서 작업실에 갈 때 요리사가 정성스레 준비해 준 도시락,

즉 얇게 저미며 볶은 가지와 으깬 멸치를 날마다 가지고 갔다고 한다.)

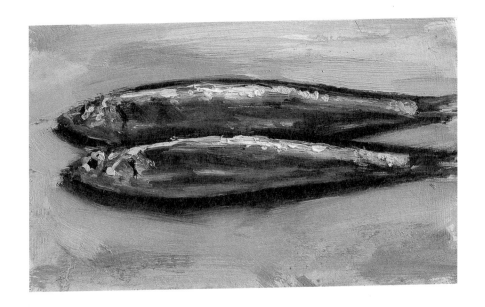

줄리언 메로-스미스, '콜리우르의 멸치Anchois de Collioure', 2005

피카소의
성게 껍질에 담긴 스크램블드에그

성게 16개

아주 신선한 달걀 6개

생크림 2큰술

처빌(파슬리와 비슷한 허브의 일종—옮긴이) 잔 가지 12개

소금과 신선한 후추

✿

가위를 이용해 성게의 입 부분부터 조심스럽게 껍질을 잘라 낸다.

껍질을 뒤집어서 안에 담긴 물을 빼내고 버릴 부분도 제거한다.

티스푼으로 안에 든 알맹이를 파낸다.

파낸 성게 알 중 모양이 온전하게 보존된 것으로 36개를 골라내고,

나머지는 으깨서 퓌레 상태로 만든다.

성게 껍질은 12개를 골라 깨끗한 물에 씻어 물기를 빼낸다.

달걀을 대접에 깨 넣고 포크로 젓는다.

저으면서 으깬 성게와 준비한 생크림의 절반을 조금씩 넣어 준다.

소금을 적당량 넣어 간을 맞춘다.

성게는 그 자체로 바닷물의 짠맛이 난다는 점에 주의한다. 후추를 더한다.

위의 재료를 이중 냄비에 넣고 나무 숟가락으로 저어 가면서 은근한 불에서 익힌다.

내용물이 엉기기 시작하면 곧바로 나머지 생크림을 넣고 계속 저어 준다.

섞인 내용물을 씻어 놓은 성게 껍질에 담는다.

각각의 껍질 위에 따로 준비해 둔 성게 알을 3개씩 얹어 별 모양으로 장식하고

가운데 처빌 가지를 얹는다.

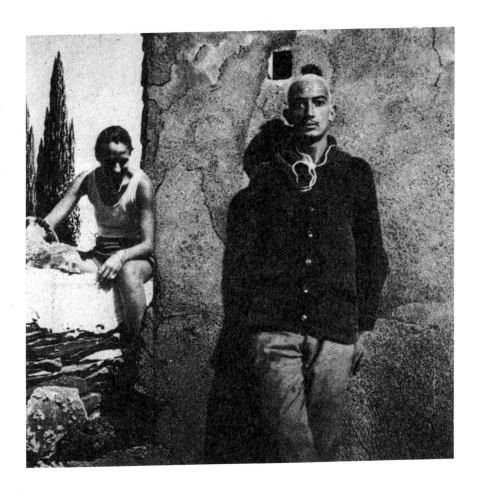

루이스 부뉴엘이 찍은 달리, 카다케스, 1929

르누아르의
◇◇◇◇◇◇◇◇◇◇◇
알린의 성게 소스
◇◇◇◇◇◇◇◇◇◇◇◇◇◇◇◇◇

6인분

베샤멜소스 1컵(소스 만드는 법은 옆 참조)

성게 12개

달걀노른자 1개

소금과 신선한 후추

¤

베샤멜소스를 만든 다음, 천으로 덮거나 이중 냄비에 담아 따뜻하게 유지한다.

날카로운 가위를 입 쪽부터 집어넣어 성게를 절반으로 자른 뒤,

내용물은 숟가락으로 떠낸다.

떠낸 성게 알은 체에 올려놓고 물기가 남지 않을 때까지 눌러 즙을 짜낸다.

껍질에 알이 전혀 남지 않을 때까지 모두 긁어낸다.

베샤멜소스에 달걀노른자를 넣고 빠르게 휘젓다가

성게즙을 넣어 부드러워질 때까지 섞는다.

구운 생선이나 찐 생선에 이 소스를 얹어서 내도 되고,

마늘과 타임(thyme, 허브의 일종—옮긴이)을 섞어 크루통이나 구운 빵과 함께 내도 된다.

데이비드의
베샤멜소스

바닥이 두꺼운 팬에 버터 40g을 넣고 불을 붙인다.

버터가 녹으면 밀가루 2큰술을 넣고 휘젓는다.

1~2분 가열하는데, 밀가루가 갈색으로 타지 않도록 주의한다.

뜨거운 우유 225~230ml를 조금씩 넣으면서 걸쭉해질 때까지 저어 준다.

소금과 후추, 약간의 넛멕을 넣어 간을 맞춘다.

이 소스를 만드는 시간은 15~20분 정도로

아주 천천히 조리해야 하는데, 그래야 밀가루가 익기 때문이다.

영국 요리책에서는 이 점을 간과하는 경우가 많아

자칫하면 충분히 익지 않은 밀가루 맛이 날 수 있다.

밀가루가 엉겨 덩어리가 생길 경우 기포가 올라올 때까지 1~2분 정도 살짝 가열한다.

이렇게 하면 대개 덩어리가 풀어지지만, 그래도 남아 있는 경우 소스를 고운체에 거른다.

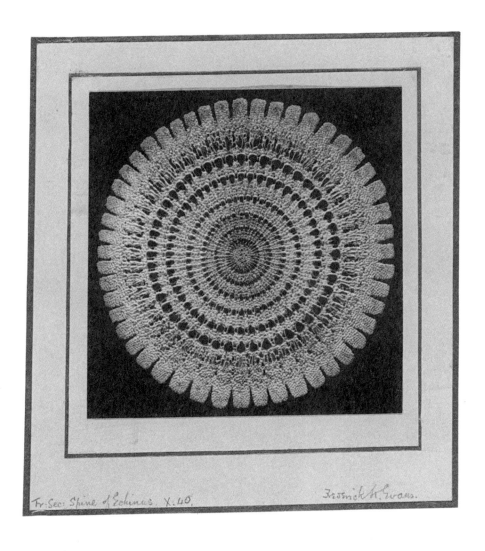

Fr: Sec: Spine of Echinus X. 40. Frederick H. Evans.

프레더릭 H. 에반스, '성게', 1887

8월의 크리스마스

캘리포니아 북부의 해변 마을에는 8월에 안개가 자욱하다
때로 오후에, 놀란 햇빛 몇 줄기 뚫고 들어온다.
지금이 무슨 계절인지 알기 어려워, 시장에 간다
오늘 아침, 내 장바구니 옆으로 옥수수 가루 몇 부대 게으르게 지나가고
스페인어 억양 갑작스레 내 머릿속으로 들어온다.
마리아 카르모나는 해마다 타말리(옥수수 반죽 속에 여러 재료를 넣은 멕시코 요리—옮긴이)를 백 개씩 만들지
크리스마스이브를 위해서란다, 수다 떠는 걸 좋아해, 나를
12월의 추운 겨울 날 시내에서 볼 때마다 내일 계획을 들려준다.
돼지고기를 굽고 닭고기를 삶는 날, 그날은
몰레(고춧가루와 아몬드 등을 넣은 멕시코 양념장—옮긴이)를 넣고 푹푹 끓이는 날, 물론 양파와 마늘,
월계수잎과 매운 고추, 칼칼한 맛을 내려면 과히요나 치폴레 고추를,
오레가노—'얼마예요?' 물으면 마리아는 어깨를 으쓱하며
'손톱만큼요.'— 그리고 이 계절에는 계피도 몇 대 넣는다,
조그만 호박씨도, 커민도, 초콜릿도—
마리아의 여동생은 초록 올리브 넣는 걸 좋아하지—그렇게 몇 시간이고 끓는 동안
돼지고기 구울 때 나온 기름을 넣어 반죽을 치댄다
닭고기 삶을 때 부은 양념한 물도 넣어 가며—
그렇게 크리스마스이브에 아이들은 어른들이 만든 타말리에
나뭇잎을 붙여 장식한다. 바로 그 단어
시장에서 내가 기억하는 것, 어린 소녀들과
그들의 '빠른 손'. 그리고 크리스마스가 생각난다
버클리 힐에서 보냈던 그해 크리스마스, 어느 노인의 손—난민
이자 교수였던 내 윗세대의 노인, 그는 원통한 것 같았다
시장에서 만났을 때, 우리는 마치 들킨 것처럼
어떤 남자답지 못한 협상이라도 하다가 들킨 것처럼,

중세 폴란드 문법학자들에 관한 논문을 쓰면서 집에 있어야 하는 시절에.
하지만 그는 크리스마스이브에 청어를 요리하는 걸 좋아했고
나는 그려 볼 수 있다. 그 늙은 손이, 그리 빠르지 않은 그 손이
발트 해에서 잡혀 온 기름진 생선을 토막 내고, 주섬주섬
주니퍼 베리며 식초, 후추 열매와 올리브 오일을,
월계수잎과 정향을 챙기는 모습을. 폴란드어 구절이 있다, 분명
정확한 양의 겨자를 뜻하는, '딱 좋다'는 뜻의 단어.
우리 집에서는 크리스마스이브 아침, 밤을 깐다
내 사랑하는 여인은 앞치마를 두르고 양파와 셀러리를 볶는다
고기 속을 꽉 채우기 위해, 그녀의 꽃무늬 앞치마는 내내 바쁘다,
마치 온 세상의 배를 지휘하는 선장처럼,
어떻게 보면, 그날은, 정말 그렇기도 하다. 바깥은
8월이었고, 지구는 이제 막 깜깜한 쪽으로 돌기 시작했고,
갈 길이 멀지만 지금껏 온 길에서는 그리 멀지 않은, 깜깜한 날들에
우리는 그 어둠을 뚫고 살아 나온 빛을 축하하러 모인다.

—로버트 해스

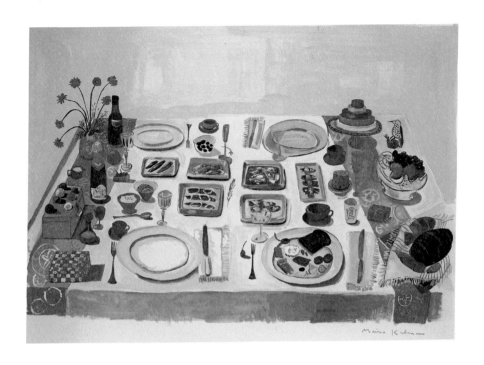

마이라 칼맨Maira Kalman, '청어와 철학 클럽Herring and Philosophy Club', 2006

SOUP
수프

수프만큼 만들 수 있는 가능성이 무궁무진한 음식은 아마 없을 것이다. 거의 모든 재료로 만들 수 있고, 아무리 다양하게 실험을 해도 식탁에서든 주방에서든 늘 환영받는다. 남부 지방에서 북부 지방까지, 유럽에서 스칸디나비아 반도까지, 북반구에서 남반구에 이르기까지 어느 지역에 가도 맛있는 수프를 만드는 독특한 방법을 만날 수 있다. 뜨거운 것이든 차가운 것이든, 걸쭉한 포타주(진한 수프—옮긴이)든 묽은 부용(고기나 채소를 끓여 만든 육수—옮긴이)이든, 생선 수프든 스튜 형식이든 어떤 변신도 실패하는 법이 없다. 변신은 끝이 없어서, 미식가 모네나 마티스가 즐겨 먹었던 고급 수프나 빈센트 반 고흐Vincent van Gogh가 사랑했던 아귀 홍합 스튜가 있는가 하면 세잔이 즐겨 먹었던 쌉쌀한 맛의 수프나 채식주의자들이 좋아할, 야채로만 만든 피카소의 허브 수프도 있고, 앨런 긴스버그Allen Ginsberg가 즐겨 먹었던 짙붉은 보르시(우크라이나식 비트 수프—옮긴이), 간단하게 만드는 소박한 수프부터 스테판 말라르메Stéphane Mallarmé의 '한 해 마지막 날을 위한 멀리거토니 수프(훈제 베이컨과 닭, 카레 가루 등 다양한 향신료와 재료를 넣고 끓인 인도식 수프—옮긴이)'처럼 화려한 것에 이르기까지 종류를 다 열거할 수 없을 정도로 많다.

어떤 문화권에서는 온전히 수프로만 끼니를 때우는 날을 정해 놓기도 했을 만큼 수프는 우리에게 친숙한 식사 형태이다. 또 세상의 거의 모든 지역에서 수프는 식사의 시작을 의미한다. 수프가 식사 중간에 나오는 법은 없는 만큼 전체 식사를 실질적으로 지휘한다고 말할 수 있을 것이다. 시인 로버트 해스가 〈여름을 이겨 내기 위한 노래들〉이라는 장시에서 묘사했듯이 우리는 언제든 수프 한 그릇을 뚝딱 만들어 낼 수 있다. 시인이 알려 주는 조리법은 이렇다. 올리브 오일과 버터를 두른 두툼한 팬에 채 썬 양파를 넣고 볶다가 달콤한 포트와인과 소고기 육수를 넣고 뭉근한 불에 끓인 다음, 그뤼에르 치즈 다진 것을 뿌리고 그 위에 구운 빵과 잘게 채를 친 삼소 치즈를 수북하게 올리고, 다시 그 위에 녹인 버터를 뚝뚝 떨어뜨려 황금빛이 돌 때까지 오븐에 익힌다. 이것은 물론 이른 아침, 파리 레알 지구(Les Halles, 예전에 중앙 식료품 도매 시장이 있던 지역—옮긴이)로 장을 보러 나온 사람에게도, 여행객들에게도, 그리고 그저 길 가던 행인에게도 인기 있는 양파 수프다. 하지만 겉은 물론이요 그 속까지 스며 있는 황금빛은 아마 모든 종류의 수프에서 맛볼 수 있는 즐거움일 것이다.

빌 우드로Bill Woodrow, '오늘의 수프Soupe du Jour', 1983

혼자 먹는 경우만 제외한다면(그렇다 할지라도 수프를 맛있게 먹는 데는 아무 지장이 없지만), 해스는 수프를 먹는 온전한 경험을 최고의 언어로 표현했다.

친구들에게 둘러싸여 있어야 한다,
따뜻한 곳에 옹송그리고 앉아
한 숟가락 듬뿍 뜬다. 먹는다.

이 책에 실린 조리법으로 만든 수프든 당신이 실험적으로 만든 것이든 상관없다. 어떤 조리법으로 만든 수프든 간에 이렇게 먹어야 한다. 물론 장소의 온기는 은유적인 것일 수도 있고 실제적인 것일 수도 있지만.

이 시가 수프의 특성을 무엇보다 잘 포착한 지점은 수프가 초대와 같다는 점, 그리고 바로 마지막 두 문장이다. "듬뿍 뜬다. 먹는다." 커다란 수프 그릇에서 한 숟가락 듬뿍 뜨는 것은 몇 입에 다 먹어 치우든 조금씩 음미하며 먹든, 어떤 그릇에 담겨 나온 것이든, 식사로의 초대이다. 앞으로 나올 음식들의 일부분에 속한다 해도 수프는 언제나 변함없이 그 자체로 훌륭한 식사이다.

생 수틴Chaim Soutine, '수프 그릇이 있는 정물Still-life with Soup Tureen', 1916

피카소의
◇◇◇◇◇◇◇◇◇◇
허브 수프
◇◇◇◇◇◇◇◇◇◇

래디시 두 다발

처빌 두 줌

수영(sorrel, 허브의 일종—옮긴이) 한 다발

마늘 두 쪽

올리브 오일 2큰술

달걀노른자 한 개

구운 빵 6쪽(생략 가능)

소금과 신선한 후추

¤

래디시는 푸른 잎을 떼어 내고 처빌, 수영잎과 함께 깨끗하게 씻어 물기를 빼 둔다.

래디시는 그대로 두었다가 나중에 소금과 함께 낸다.

처빌 스무 줄기만 제외하고 나머지 야채를 모두 잘게 다진다. 마늘은 껍질을 벗긴다.

냄비에 올리브 오일을 넣고 아주 약한 불에 달구다가 마늘을 넣은 다음,

다진 야채를 넣고 나무 숟가락으로 잘 저어 준다.

물 2.5리터를 넣고 소금과 후추로 간을 한다.

35분 동안 뚜껑을 열지 않고 뭉근하게 끓인다.

맛을 보고 필요할 경우 간을 더 한다. 믹서에 넣은 다음 체에 거른다.

커다란 수프 그릇에 달걀노른자를 넣고 휘젓다가

그 위에 수프를 붓고 나서 계속 휘젓는다.

수프 위에 처빌을 뿌리고 구운 빵과 함께 낸다.

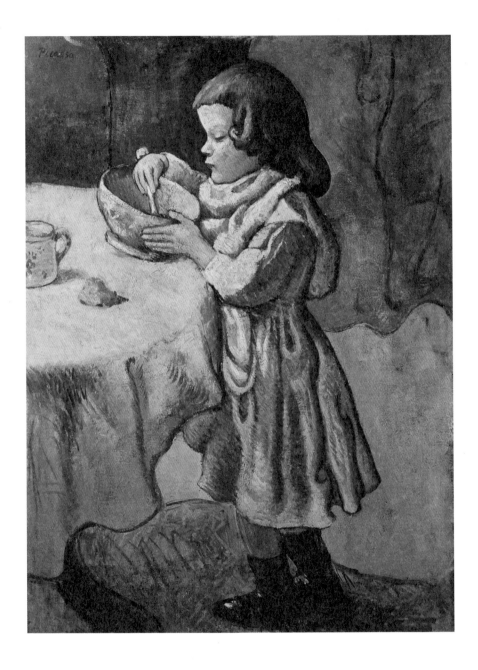

피카소, '미식가Le Gourmet', 1901

말라르메의
'한 해 마지막 날을 위한 멀리거토니 수프'

우리의 두 가지 관심사. 파리와 프랑스 전역에 퍼져 있는 독특한 미식 감각을 유럽과 그 너머에까지 전파하고 싶다는 것. 그리고 또 하나, 저 멀리 타국에서 온 조리법과 음식도 우리의 식탁에 기꺼이 환영한다는 것. 내가 오늘 하고 싶었던 것은 한 해의 마지막 날에 익숙하면서도 클래식한 의식을 더하는 것이었다. 이를테면 이국적이면서도 현대적인 무언가를.

나와 같은 이들에게 여기 해답을 제시한다. '양파를 투명해질 때까지 버터에 볶다가 부르봉 섬에서 온 카레 가루와 샛노란 사프란 가루를 넣는다. 거기에 미리 익혀 둔 닭고기 조각을 넣는다. 그런 다음 코코넛 한 통을 통째로 으깨 즙을 낸 코코넛 밀크를 넣는다. 코코넛 밀크는 코코넛 과육을 죽처럼 으깨서 뜨거운 물에 넣고 우려낸 액체를 말한다.'

'뭉근한 불에 끓이다가 크레올 쌀과 함께 낸다.'

부르봉산 카레 가루와 사프란 가루, 그 밖의 향신료들은 오스망 5가에서 구할 수 있다. 이곳은 이 글을 읽는 여성 독자들이라면 이미 잘 알고 있을 만한 가게로, 우리가 소개하는 이국적인 조리법은 전부 이곳에 신세를 지고 있다고 봐야 한다. 이곳에 가면 이국적인 음식의 재료를 구할 수 있을 뿐 아니라, 성찬식 전 이른 저녁에 방문할 경우 이 진귀한 수프를 맛볼 수도 있을 것이다. 수프는 애피타이저로, 혹은 '양고기 등심'과 브레방의 감탄스러운 메뉴 '바르토렐Bartorelles' 사이에 나오면 적합할 것으로 보인다.

이 조리법은 이 상점의 정식 메뉴로 등록되었는데, 나도 직접 요리해 보는 영광을 누리려 한다.

—〈최신 유행(La Derniere Mode, 1874년에 말라르메가 창간한 패션 잡지—옮긴이)〉에서 발췌

마리 브라크몽Marie Bracquemond, '등잔불 아래Underneath the Lamp', 1887

고흐의
<center>∞∞∞∞∞</center>
아귀와 홍합 스튜
<center>∞∞∞∞∞∞∞∞∞∞∞∞∞∞∞∞</center>

육수

손질한 아귀 약 115g 혹은 지름 5cm의 원형으로 다진 아귀살

샬롯(양파의 일종─옮긴이) 4개, 얇게 채 친다.

셀러리 1줄기, 굵직하게 썰어 놓는다.

당근 1개, 세로로 4등분하여 약 1.5cm 길이로 썬다.

잎이 달린 타임 가지 몇 개

굵은 소금 2작은술

색깔별 통후추 1작은술

찬물 95ml와 드라이한 화이트 와인 175ml 섞은 것

진한 생크림 235ml

옥수수 전분 물(찬물 60ml에 옥수수 가루 2큰술하고 2작은술 푼 것)

야채 고명

무염 버터 4큰술(혹은 60g)

셀러리 뿌리 1/4쪽, 껍질을 벗겨 잘게 채를 친다(약 700g, 혹은 2컵)

리크 두 줄기(흰색과 연두색 부분), 끝을 다듬고 깨끗하게 씻은 다음
3등분하여 잘게 채를 썬다.

당근 2개, 반으로 잘라 잘게 채 친다.

생선류

아귀살 1.15kg, 깨끗하게 씻어 키친타월로 두드려 물기를 제거하고
지름 1.3cm의 둥근 모양이 되도록 자른다.

홍합 10개, 깨끗이 씻어 준비한다.

¤

먼저 생선 육수를 만든다. 커다란 수프 냄비에 중간 불로 버터를 녹인다.

아귀살과 샬롯, 셀러리, 당근, 타임, 소금과 통후추를 넣는다.

나무 숟가락으로 저어 가며 10분간 볶는다.

물과 와인을 붓고 30분간 뭉근하게 끓인다.

육수가 만들어지는 동안 야채 고명을 준비한다.

수프 냄비에 버터를 넣고 중간 불로 녹인 다음

셀러리의 뿌리 부분, 리크, 당근을 넣고 뒤적여 주면서

야채가 부드러워질 때까지 5분간 익힌다. 접시에 옮겨 담는다.

육수를 불에서 내리고 약간 차가워지도록 식힌다.

그런 다음 커다란 수프 냄비에 대고 체에 거른다. 건더기는 버린다.

진한 생크림과 옥수수 전분 물을 붓고 뭉근한 불에 끓인다.

소스가 졸아들 때까지 저어 주며 가열하다가,

아귀살과 야채 고명을 조심스럽게 넣는다.

홍합을 맨 위에 얹고 뚜껑을 덮은 후 10분간, 혹은 홍합 입이 벌어질 때까지 익힌다.

입이 열리지 않은 홍합은 건져 낸다. 바로 식탁에 낸다.

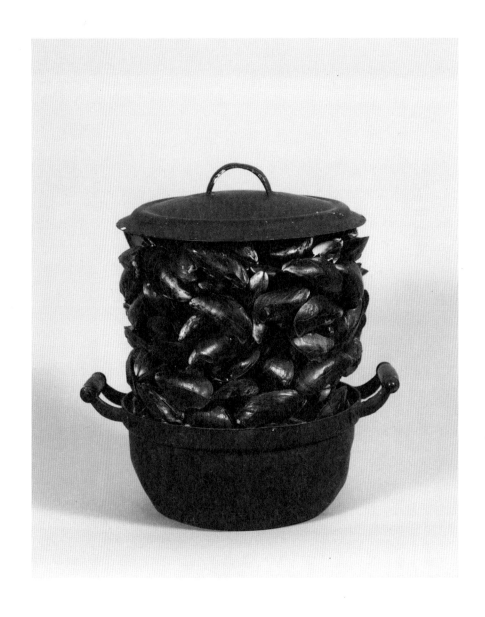

마르셀 브로타에스, '캐서롤과 입이 열리지 않은 홍합', 1964

긴스버그의
보르시

◇

1.9리터의 물에 커다란 비트 두 개를 잘게 썰어 넣고,

이파리를 함께 넣어 소금 약간과

월계수잎 한 장, 설탕 190그램을 넣고 한 시간 동안 끓인다.

다 익으면 단맛을 잡아 주기 위해 레몬을 충분히 넣는다(네댓 개 혹은 그 이상).

아주 차가워질 정도로 식힌다.

새빨간 색의 차가운 비트 수프가 담긴 그릇 한쪽에

뜨거운 삶은 감자를 담고 가운데 사워크림을 한 덩이 올린다.

봄철 샐러드(토마토, 양파, 양상추, 래디시, 오이)를 한쪽에 얹어도 좋다.

바실리 니콜라예비치Vasili Nikolaevich, '수프 먹는 가족Family Eating Soup', 1901

EGGS

달걀

동이 트면서 하루가 시작될 때, 삭은 카페테리아에서 레드 와인 한 잔을 곁들여 잘 익은 삶은 달걀을 먹는 것만큼 하루를 멋지게 시작하는 방법이 있을까? 아니면 좀 더 늦은 시각, 반숙으로 익힌 달걀에 버터를 바른, 혹은 바르지 않은 구운 빵 한 조각을 찍어 먹으며 하루를 시작하는 것도 좋은 방법일 것이다. 점심때가 되면 녹색이 싱그러운 시금치에 얇게 저민 삶은 달걀과 아보카도를 곁들여 하양과 노랑의 색상 조화까지 완벽한 일품요리를 만들어 보면 어떨까? 혹시 소풍을 계획하고 있다면 통곡물 빵에 삶은 달걀 샐러드를 발라 샌드위치를 만들고, 캘리포니아산 샤도네나 소비뇽 블랑처럼 드라이한 화이트 와인을 차갑게 해 곁들인다면 두말할 나위 없이 환상적일 식사가 될 것이다. 저녁이 되면 아브골레모노 수프(닭 육수와 달걀노른자, 레몬즙 등으로 만드는 그리스식 수프—옮긴이)의 씁쓸하면서도 보드라운 질감으로 입 안을 즐겁게 해 주어도 좋겠다.

달걀 하면 달걀 프라이를 팬에서 접시로 옮겨 담자마자 입을 대고 먹던, 알베르 카뮈Albert Camus의《이방인》의 주인공 뫼르소가 떠오른다. 또 감자와 양파를 가운데에 섬세하게 얹은 맛깔스러운 프리타타(달걀 푼 것에 야채와 육류 등을 넣어 익힌 이탈리아식 오믈렛—옮긴이)도 빼놓을 수 없는데, 입 안에서 퍼지는 그 따뜻한 기운은 영혼마저 기쁘게 한다. 각둑 썬 청피망이나 홍피망, 혹은 주홍색 피망을 곁들인다면 아삭한 식감과 함께 화려한 색감의 즐거움까지 더할 수 있다.

신선한 걸로 고르기만 한다면 어떤 재료를 넣어도 실패하지 않는 백전무패의 요리법이 바로 오믈렛이라는 사실에 아마 누구나 동의할 것이다. 어느 정도 크기의 달걀을 써야 하는지에 대해서 의견이 분분하지만 크기는 사실 별 상관이 없다. 큰 달걀이 요리하기 더 편하다거나 비용이 절약된다거나, 혹은 보기가 더 좋다고 생각된다면 큰 달걀을 쓰면 된다. 조리법은 언제나 수정할 수 있다. 다만 달걀을 빼놓으면 안 된다.

오믈렛은 달걀을 이용해 만들 수 있는 가장 고급스러운 요리이다. 몽생미셸의 식당 '마담 풀라르드'나 뉴욕의 '마담 리옹'은 오믈렛을 완벽에 가까운 경지로 요리해 내놓는다. 가장 맛이 좋은 온도를 정확하게 지키며, 단단하든 보드랍든 완벽에 가까운 질감을 자랑하는 그들의 오믈렛을 먹노라면 오믈렛 한 접시에도 구석구석 요리의 즐거움이 배어 있을 수 있다는 사실을 확인한다. 특히 뉴욕의 '마담 리옹'은 음식이 나오는 정확한 순간을 고집스럽게 지키는데, 그것마저 완벽한 오믈렛을 완성하는 의식의 일부가 된다. 사실 어떤 셰프에게, 그리고 어떤 미식가 손님에게는 이 부분이 가장 핵심일 수도 있다.

모든 오믈렛 조리법, 그리고 오믈렛을 요리하는 과정과 그 의미에 대해 깊이 성찰한 메릴린 해커의 시를 읽다 보면 달걀의 아름다운 형상을 음미하게 되고, 이는 윌리엄 베일리William Bailey나 윌리엄 스콧의 정물화를 떠올리게 하며, 이 연상은 다시 앙투안 볼롱Antoine Vollon의 거대한 버터 덩어리로 이어진다. 메로-스미스의 아내이자 첼리스트인 루스 필립스Ruth Phillips는 줄리언이 쓰려고 갖다 놓은 버터에 대해 묘사했다. 줄리언은 자신이 먹는 재료들을 그림에 정확하게 그려 넣는 습관이 있다. "소금이 뿌려진 버터, 저온 살균을 하지 않은 버터, 당분을 첨가한 무염버터, 휘저어 크림에 가까워진 버터. 줄리언은 그중 두 종류를 즐겨 고른다(빵과 소스에는 단맛이 나게, 토스트에는 소금을 살짝 쳐서……)."

글에서, 그리고 삶에서 차지하는 달걀의 역사에 대해 생각해 보라. 험프티 넘프티(영국 전래 동화의 주인공으로, 담벼락에서 떨어져 깨진 달걀의 의인화 ─ 옮긴이) 이야기의 교훈은 이것이다. '조심해, 쉽게 깨진다고.' 달걀이 먼저냐 닭이 먼저냐 하는 문제는 사실 크게 중요하지 않다. 그저 둘 다 하루 중 언제든지 원하는 시간에 구할 수 있고 먹을 수 있다는 사실이 행복할 뿐이다.

달리, '접시 없이 접시 위에 있는 달걀Eggs on the Plate without the Plate', 1932

존재의 진술

나는 육중한 시적인 암탉
시적인 달걀을 낳습니다
성질을 좋게 하려면
조금만 조용히 해 주면 됩니다.

노른자로 철학을 만들고,
흰자로는 진정한 아름다움을 만들지요
껍질의 점액질은
장광설을 인간적인 소리로 만들기 위한 겁니다.

—에즈라 파운드Ezra Pound

윌리엄 베일리, '달걀과 촛대, 대접이 있는 정물Still-life with Eggs, Candlestick and Bowl', 1975

세잔의
버섯 오믈렛

6인분

버섯 300g(송이버섯이 좋고, 구할 수 있다면 젖버섯도 좋다.)

리크 흰 부분 2개(샬롯이나 파도 가능)

올리브 오일 4큰술

파슬리 가지 4~5개

마늘 2쪽

달걀 8개

소금과 신선한 후추

¤

버섯은 젖은 헝겊으로 깨끗하게 닦고 기둥에 묻은 흙을 털어 낸 다음,

기둥은 잘게 썰고 머리 부분은 얇게 저민다.

파슬리를 잘게 다지고, 리크의 흰 부분은 쫑쫑 썬다.

커다란 팬에 올리브 오일 두 큰술을 넣고 불에 달군 다음

잘게 썬 버섯 기둥과 리크를 넣고 볶는다.

(리크 대신 샬롯을 이용할 경우 초록색 부분을 쓰는데,

프로방스 지역에서는 리크를 선호한다.

리크가 톡 쏘는 맛이 덜하고 더 부드럽기 때문이다.)

중간 불에서 익히면서 가끔씩 저어 준다.

마늘은 껍질을 벗겨 으깨거나 다진다.

팬에 올리브 오일을 한 숟가락 더 넣고 마늘과 버섯 머리 부분을 넣고 볶는다.

간을 한 다음 3~4분 더 익힌다.

그동안 달걀에 물이나 식초 한 숟가락을 넣고(주부들은 다 아는 비법),

소금과 후추로 간을 하여 휘저어 준다.

여기에 파슬리를 넣은 다음 팬의 불을 키워 가면서 달걀 물을 붓는다.

달걀이 엉겨 붙기 시작하면 나무 숟가락으로 저어 준다.

입맛에 맞는 농도가 될 때까지 저어 가면서 익힌다.

집에서 먹을 경우 둥글게 말아 접시에 바로 담아내면 된다.

밖으로 가지고 나갈 경우 좀 더 익히거나 뒤집어서 양쪽 다 익힌다.

그물버섯을 이용해도 좋고 그 밖에 선호하는 다른 버섯을 넣어도 좋다.

또한 윗면을 갈색이 나도록 익히거나 빵가루를 뿌려 장식한 다음,

프로방스 지역의 요리 티앙(테라코타 용기에 야채 등을 넣고 찐 요리—옮긴이)처럼

도기 접시에 담아낼 수도 있다.

재닛 피시Janet Fish, '깨뜨려 놓은 달걀과 우유Cracked Eggs and Milk', 2005

피카소의
스페인식 오믈렛

감자 4개

양파 2개

올리브 오일 6큰술

달걀 10개

소금과 신선한 흑후추

¤

감자는 껍질을 벗겨 깨끗이 씻은 다음, 얇게 저며서 물기를 뺀다.

양파는 껍질을 벗겨 다진다.

커다란 팬에 준비한 기름을 절반가량 두르고 양파를 넣어 약간 금빛이 돌 때까지
중간 불에 익힌다. 양파에 감자를 섞은 다음 가끔 저어 주면서 15분간 익힌다.

양파와 감자가 익을 동안 커다란 샐러드 볼에 달걀을 풀고 거품이 생길 때까지 젓는다.

감자와 양파를 팬에서 꺼내 키친타월에 얹어 기름을 뺀다.

풀어 놓은 달걀에 감자와 양파를 넣고, 소금과 후추로 간한 다음 잘 섞어 준다.

팬에 남은 기름을 모두 두르고 샐러드 볼에 있던 달걀 물을 붓는다.

오믈렛의 아랫면이 금빛이 될 때까지 중간 불로 익힌다.

아랫면이 금색이 되면 뒤집어서 반대편을 익힌다. 속까지 다 익히지 않도록 유의한다.

깍둑 썬 삶은 감자(차갑거나 뜨겁게 해 놓은)와 함께 낸다.

윌리엄 스콧, '대접, 달걀, 레몬Bowl, Eggs and Lemons', 1950

토클라스의
코트 입은 오믈렛

냄비에 버터 3큰술을 넣고 다진 파슬리 1큰술,

기둥까지 포함해 얇게 저민 버섯 3/4컵(50g),

다진 파 2대, 곱게 다진 샬롯 2대를 넣은 다음 중간 불에 볶는다.

재료에 버터가 충분히 스며들 때까지 저어 가며 익힌 다음,

밀가루 1.5큰술, 우유 1.5컵(355ml)을 붓는다.

걸쭉해질 때까지 저어 주면서 가열한다.

끓어오르면 불을 줄이고 5분간 뭉근한 불에 더 익힌다.

불을 끄고 식탁에 낼 접시에 붓는다.

끓는 물에 4분 정도 담갔다가 찬물로 헹구어 식힌 달걀 6개를

조심스럽게 까서 접시에 얹는다.

끓는 물이 담긴 냄비에 접시째로 넣고 뚜껑을 덮은 다음 5분간 그대로 둔다.

일반적인 오믈렛을 만들 때처럼 달걀 6개를 풀어서,

접시 윗면이 완전히 덮이도록 붓는다.

녹인 버터 2큰술을 오믈렛 위에 뿌리고,

구운 식빵을 곱게 부수어 두껍게 덮은 다음 녹인 버터 2큰술을 다시 한 번 뿌린다.

290도로 예열한 오븐에 갈색이 돌 때까지 익힌다.

바로 식탁에 낸다.

세자르César의
아티초크 오믈렛

얇게 저민 아티초크 속살

땅콩기름

소금, 후추

화이트 와인

1인당 달걀 3개

¤

땅콩기름을 약간 두르고 아티초크 속살을 볶는다.

소금과 후추, 소량의 화이트 와인을 더한다.

아티초크가 부드러워질 때까지 익힌다.

아티초크를 프라이팬에서 덜어 낸다.

달걀을 풀고 프라이팬에 기름을 약간 두른 다음,

보통 오믈렛을 만드는 순서로 달걀을 익힌다.

달걀이 다 익고 오믈렛이 완성되기 직전에 아티초크를 넣는다.

잘 먹고 사는 프랑스 남부의 브레스 지방 사람들은 참으로 성품이 좋다. 그들이 잘 먹고 산다고 말하는 데는 일반적인 이유와 특별한 이유, 두 가지가 다 있다. 이 지역의 자랑은 단연코 풍미가 뛰어난 음식인데, 그 명성을 직접 체험할 기회가 내게 있었다. 교회에 들렀다가 마을로 돌아가는 길에(그 외에는 딱히 볼 것이 없다) 마침 정오 식사 시간이 되었기에 곧장 식당으로 향했다. 값싼 정식이 제공되는 식당에 들어서자 넉넉하고 부산스럽고 수다스러운 여주인이 나를 반겨 주었다. 나는 거기서 환상적인, 아마도 내 생애 최고로 꼽을 만한 식사를 했다. 그저 삶은 달걀과 빵, 버터였을 뿐인데. 이 식사를 그토록 잊을 수 없는 경험으로 만들어 준 것은 바로 이 소박한 재료들의 품질이었다. 달걀은 얼마나 최상품이었던가. 내가 그 자리에서 몇 개나 먹어 치웠는가는 차마 부끄러워서 말하지 못하겠다. "제아무리 절세미인이라도 가진 것 이상을 줄 수는 없다"는 프랑스 속담처럼, 신선하기 그지없는 달걀은 상식적으로 달걀에 대해 기대할 수 있는 모든 것을 갖춘 듯했다. 거기에 부르 지역 달걀의 기가 막힌 타이밍도 한몫했으니, 마치 암탉이 내가 달걀을 먹을 시간에 정확하게 맞추어서 알을 낳기라도 한 것 같았다. 그리고 여주인은 뭔가를 내 앞에 자랑스레 내려놓으면서 기분 좋은 듯 콧소리로 말했다. "우리 브레스에서 그저 그런 버터라는 건 있을 수가 없지요." 그것은 우아한 버터 덩어리였고, 나는 버터를 450그램, 아니 900그램은 족히 먹었다. 식사를 마치고 나는 후기 고딕 양식의 조각과 묵직한 타르틴(버터 바른 빵을 가리키는 프랑스어—옮긴이)이 합쳐진, 어딘가 기묘한 인상을 받으며 자리에서 일어났다.

—헨리 제임스Henry James, 《짧은 프랑스 기행A Little Tour in France》

폴 아우터브리지 주니어Paul Outerbridge Jr., '식탁Kitchen Table', 1921

오믈렛

오믈렛을 만들지 않을 거라면 달걀을 깨서는 안 된다

그래서 달걀이 달걀인 것이니까.

—랜달 자렐Randall Jarrell, 〈전쟁War〉

우선 양파를 다져서 따로 볶는다

버터에 볶는다, 가능하면 무염버터로.

그다음 버섯을 넣고(가을이라면 지롤 버섯을),

금빛이 돌며 살캉거릴 때까지 저어 주며 익힌다.

그다음에는, 달걀을 깬다, 될 수 있는 대로 깨끗하게

탁! 우묵한 그릇 구리 테두리에 부딪혀 깬다

휘젓는다, 흰자와 노른자가 섞여 거품이 나도록.

생크림도 한 줄기 떨어뜨린다. 그다음에는 녹인다

버터를 더 많이, 정확히 지름 17센티미터짜리

주물 프라이팬에 넣고: 달걀 푼 것은 재빨리 붓고, 불은

가장자리가 흰색이 되며 부풀어 오를 때까지 센 불로.

그런 다음에는 추억을 불러내듯 은은하게

내가 스무 살이었고, D 거리 근처에 살았을 때

오후 4시면, 일요일 간식 시간이 있었다.

달걀은 꼭 필요한 단백질

(버번위스키와 포트와인의) 숙취에도 꼭 필요했던 단백질.

스타일, 그것은 바로 호모들이(그들은 스스로를 그렇게 불렀다)
끔찍한 병과 가난에도 멋져 보이게 만들던 것.
　　　스크램블드에그도 아니고, 달걀 프라이도 아니고:
　　　제임스표 오믈렛, 기술로 보나 모양새로 보나.

그러면 곧, '병'은 더 이상 숙취가 아니게 되었다.
그 매력적인, 두통에 시달리던
　　　완벽한 크레센도로 접시들을 내놓던
　　　셰프들 중 몇이나 이제 중년이 되었을까?

불꽃은, 위로, 가장자리는 조심스럽게 밀어야 한다:
달걀은 액체라서, 가장자리를 넘어 흘러넘치니까.
　　　이제, 가운데가 보글거리며 두껍게 솟아오르면
　　　버섯과 양파 섞은 것을 떠 넣는다ー

플라톤의 이상적인 오믈렛이라면
가운데만 뜨겁고 흐물거린다. 싱싱한
　　　허브가 뿌려져서, 램버트 스트레서가
　　　점심으로 먹었던 것처럼, 그리고 그 프랑스 여자에게 눈이 멀었던 것처럼.

그게 바로 클레어와 내가 먹었던 점심 오믈렛
(알파벳이 브런치란 단어를 만들어 낸 지 30년 뒤에)
　　　맛있게도 먹었지, 여자들의 서점
　　　살롱 드 테에서, 우리들의 서류철은

커피를 기다리고 있었고―에밀리 디킨슨의
희귀한 시제들과 양서류 은유들.
　　　접시 위에 흐르는, 녹아서 농익은 금빛:
　　　아늑한 서정시, 샐러드로 화환을 두른.

바깥엔, 6월의 비가 내렸고, 혹은 봄
짧았던 2월의 해빙기였다. 이제 서점은 또 하나의
　　　레프트 뱅크 식당, '분위기'를 위해
　　　책을 두는 곳: 이제 오믈렛은 팔지 않는다……

(그대가 늘 사용했던) 나무
주걱으로, 오믈렛 밑면을 뒤집어
　　　지롤 버섯으로 장식된 다른 면이 올라오거든.
　　　그대가 앞으로도 기억할 사람과 먹기를.

　　　　　　　　　　　　　　　　　　―메릴린 해커

제임스 로젠퀴스트James Rosenquist, '무제(마음과 포인터 사이)Untitled(Between Mind and Pointer)', 1980

토클라스의
프랑시스 피카비아* 달걀

볼에 달걀 8개를 깨뜨려 넣고 포크로 잘 풀어 준다.

소금으로 간을 하되 후추는 넣지 않는다.

냄비에 붓는다. (프라이팬이 아니라 냄비에 붓는다.)

냄비를 아주, 아주 약한 불에 올려놓고 포크로 계속 저으면서

225그램의 버터를 아주 조금씩 천천히 떼어 넣는다.

가능하다면 무늬가 전혀 생기지 않게 익힌다.

이렇게 하면 접시에 담아내기까지 30분은 족히 걸린다.

계속 휘저어서 덩어리가 지지 않게 익힌 달걀은

버터와 섞이면서(버터 말고 다른 기름으로 대체해서는 안 된다)

미식가만이 즐길 수 있는 아주 부드럽고 섬세한 식감을 만들어 낸다.

*Francis Picabia, 20세기에 활동한 파리 출생의 화가

앙투안 볼롱, '버터 덩어리Mound of Butter', 1875~1885

FISH
생선

생선만큼 신선도가 중요한 식재료는 없다. 시장에 갔을 때 생선을 고르는 결정적인 기준은 생선의 눈이 얼마나 살아 있느냐 하는 것이다. 눈이 탁한 생선은 선택되지 않는다. 너무 멀리까지 나가려는 것은 아니지만 이 규칙은 예술을 대하는 눈에도 적용될 수 있다. 맑지 못한 눈은 오래도록 바라볼 작품을 고르는 데도 둔하다. 로이 리히텐슈타인Roy Lichtenstein의 '파란 생선Blue Fish'이나 '가재가 있는 정물Still-life with Lobster', 줄리언 메로-스미스의 '성대'나 '멸치Anchois'처럼 눈부신 매력의 작품들은 접시 위에서 통통 뛰어 오르는 신선한 생선에 비유해도 손색이 없다. 데이비드는 《오믈렛과 와인 한 잔》에서 마르세유의 수산 시장을 둘러보고 소감을 적으면서 "소금물의 윤기로 반짝거리고 햇살을 받아 빛나는, 겉보기에는 기묘해 보이는 질 좋은 생선들"이라고 표현했다.

낚시라는 행위 자체도 많은 의미를 함축하고 있다. 사람들은 플라이 낚시로든 견지낚시로든, 우아한 기품이나 노력에 대해 칭찬과 인정을 받기 위해서 낚시를 한다. 바로 그것 때문에 수면 위로 갈고리 달린 긴 줄을 드리우고 그저 뭔가가 그 끝을 물어 주기만을 기다리는 것이다.

그림에서나 삶에서나 밖으로 어떻게 표현되는가는 매우 중요하다. 검은색 접시 위에 놓인 완벽한 생선 한 마리는 마네의 선택이었고, 그보다 한참 후대의 콘월 출신 정물화가인 클라이브 블랙모어Clive Blackmore는 유일성과 독특성을 결합해 새로운 정물을 만들어 냈다. 블랙모어는 오랜 세월 요리사로 일하며 여러 권의 요리책을 낸 아내 앤 애슬란Ann Aslan과 함께 생선 요리로 풍성한 잔치를 준비하다가 콘월 지방 해안의 독특성을 그림에 도입하는 아이디어를 얻은 것이다.

조르주 브라크Georges Braque, '검은 생선The Black Fish', 1942

조르주 브라크부터 윌리엄 스콧에 이르기까지 이 책에 소개된 화가와 작가들이 소개하는 맛깔스러운 조리법 상당수가—그리고 대단히 매혹적인 정물화들 대부분이—생선과 연관되어 있다. 미술 작품에서 묘사된 생선은 훌륭한 글에서와 마찬가지로 햇볕 속에서든 접시 위에서든 종이 위에서든 아름답게 빛날 수 있으며, 수수하게도 화려하게도 표현될 수 있다. 많은 화가들이 다른 종류의 먹을거리보다 생선을 더 좋아했다. 피카소는 농어를 좋아했는데, 이는 토클라스가 특별히 피카소를 위해 만든 농어 요리에서도 확인할 수 있다. 또 프리다 칼로Frida Kahlo는 베라크루스에 정착해 있는 동안 빨간통돔을 즐겨 먹었다.

굴과 마찬가지로 가재도 언제나 호화로움의 상징이다. 위대한 미국 시인 헬렌 프랑켄탈러는 암컷 가재만 먹었는데, 안에 들어 있는 번쩍거리는 알을 유독 좋아했기 때문이다. 사무엘 베케트Samuel Beckett가 쓴 이야기 〈단테와 가재〉는 그 제목만 들어도 입에 침이 고이며 머릿속으로 가재를 떠올리게 만든다.

귀스타브 플로베르Gustave Flaubert의 《보바리 부인》에 묘사된 농산물 품평대회 장면은 농작물을 광고하는 상인들의 떠들썩한 목소리 사이로 추수기 농작물 시장의 기쁨과 무정한 로돌프에 대한 에마 보바리의 귀에 들릴 듯 간절한 마음이 극명한 대조를 이루며 펼쳐진다. 끔찍한 결말이 암시되는 부분이기도 하다. 실제 세계와 욕망하는 세계 사이의 극명한 간극이 정점에 치닫는 순간, 로돌프는 에마의 안타까운 열정을 동물에 비교하면서(그는 에마의 인간적인 감정을 무시하고 제멋대로 대상화한다) 그녀를 "입을 쩍 벌린 생선" 같다고 표현한다. 여기서 우리는 갈고리에 걸려 헐떡거리며 바닷물을 갈망하는 물고기, 즉 자기 세상에서 튀어나와 조롱거리가 된 에마를 본다.

내가 개인적으로 좋아하는 생선 요리는 작은 생선, 특히 갓 잡은 생선을 튀긴 생선 모듬 튀김 프리토 미스토를 제외한다면(나는 운이 좋게도 베네치아를 비롯해 여러 이탈리아 식당에서 이 음식을 맛볼 수 있었다), 모네와 마티스가 사랑했던 다양한 종류의 부야베스와 생선 스튜와 수프이다. 내가 보기에는 이것이 갓 잡은 것이든 조금 지난 것이든 잡은 생선을 요리하는 가장 이상적인 방법인 것 같다.(잡은 지 하루나 이틀까지 된 고기도 양념만 적절하게 하면 국물로 충분히 신선한 맛을 낼 수 있다.) 하지만 브랑다드 드 모뤼, 즉 감자와 곁들여 내는 소금에 절인 대구 요리도 절대로 빼놓으면 안 된다. 레나트 마더웰Renate Motherwell의 대구 조리법이 〈뉴욕 타임스〉에 커다랗게 실렸던 것도 잊지 말자. 참고로 화가이신 나의 할머니 마거릿 월타우어 리피트Margaret Walthour Lippitt는 식탁에서 기어 내려올 만큼 힘이 세고 살이 통통하게 오른 게로 요리를 하신다.

칼로의
◇◇◇◇◇◇◇
베라크루스식 빨간통돔 구이
◇◇◇◇◇◇◇◇◇◇◇◇◇◇◇◇◇◇◇◇◇◇◇◇◇

8인분

빨간통돔 1마리(약 2kg)

소금과 후추

중간 크기의 토마토 6개, 얇게 저민다.

속에 피망을 채운 올리브 20개

케이퍼 2큰술

말린 오레가노 1큰술

월계수 5잎

타임 가지 3개

마늘 5쪽, 껍질을 벗겨 편으로 썬다.

양파 큰 것 2개, 얇게 저민다.

빨간 고추 8개

올리브 오일 1컵(235ml)

¤

생선을 완전히 말린 다음 소금과 후추를 뿌려 커다란 오븐용 접시 위에 올린다.

생선 위에 저민 토마토와 올리브, 케이퍼, 오레가노, 월계수잎,

타임, 마늘, 양파와 고추를 올린다. 올리브 오일을 떨어뜨린다.

180도로 예열된 오븐에 넣고 약 40분간 익힌다.

익는 동안 세 차례 정도 위에 생선에서 나온 즙을 끼얹어 준다.

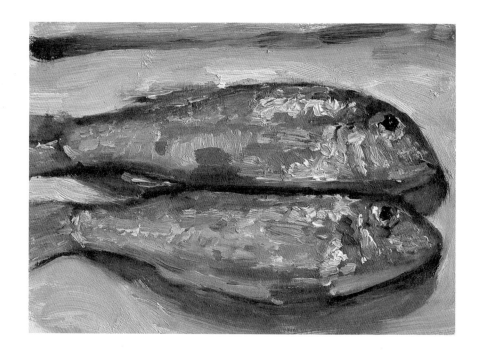

메로-스미스, '성대(작은 물고기 두 마리)', 2005

토클라스의
'피카소를 위한 농어'

어느 날 피카소와 함께 점심을 먹기로 하고서, 나는 그를 기쁘게 해 줄 요량으로 생선 요리를 준비했다. 질 좋은 줄무늬농어를 골라 우리 할머니가 알려 주신 조리법으로 요리를 했다. 할머니는 요리에 경험이 전혀 없으셨고 부엌에 계신 모습도 거의 본 적이 없지만, 다른 방면에서 그러셨듯이 요리에 있어서도 지식만은 엄청나셨다. 할머니는 생선은 물속에서 평생을 살았기 때문에 잡힌 다음에는 태어나고 자란 세상과는 깨끗하게 이별해도 좋다고 누차 강조하셨다. 그러면서 생선은 불에 굽거나 와인, 크림, 버터에 조리는 방법으로 요리하라고 늘 이르셨다. 그래서 나는 화이트 와인에 통후추, 소금, 월계수잎, 타임, 메이스(육두구 씨앗의 껍질을 말린 향신료—옮긴이), 정향을 박은 양파, 당근, 리크, 핀제르브(파슬리와 골파 등 프랑스 요리에 꼭 들어가는 네 가지 허브를 다진 것—옮긴이) 한 줌을 넣고 쿠르부용(생선 조릴 때 쓰는 국물—옮긴이)을 만들었다. 재료들을 냄비에 넣고 30분 정도 뭉근하게 끓이다가 불에서 내려 식히면 쿠르부용이 완성된다. 그런 다음 쿠르부용이 담긴 냄비에 생선을 넣고 뚜껑을 덮은 뒤 서서히 가열해 끓기 시작하면 20분 정도 조린다. 불을 끈 다음에는 생선이 국물에 잠겨 있는 상태로 한 김 식힌다. 생선을 조심스럽게 건져 물기를 빼고 접시에 담는다. 식탁에 내기 직전에 접시 전체에 마요네즈를 뿌리고, 토마토 페이스트를 섞어 빨갛게 만든 마요네즈를 짤주머니에 넣어 그 위에 짜면서 장식한다.(케첩 대신 토마토 페이스트를 써야 한다. 케첩과 섞으면 공포 영화 속 한 장면이 연출된다.) 그런 다음 삶은 달걀의 흰자와 노른자를 분리해 체에 내려서 장식하고, 마지막으로 송로버섯과 곱게 다진 핀제르브로 마무리한다. 요리를 식탁에 냈을 때 피카소는 아름다운 요리라고 감탄하면서 자신보다는 마티스에게 걸맞은 미적인 요리라고 칭찬했다. 내가 만든 '걸작'에 스스로 뿌듯했음은 물론이다.

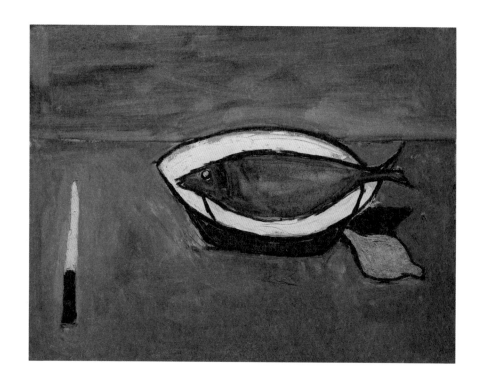

월리엄 스콧, '생선, 나이프, 레몬이 있는 정물Still-life with Fish, Knife and Lemon', 1950

리히텐슈타인의
석쇠에 구운 줄무늬농어

10~12인분

줄무늬 농어 커다란 것 1마리(2.2~3.2kg),

비늘을 벗기고 살점을 발라낸다(머리와 꼬리는 남긴다).

신선한 타임 1큰술

파슬리 가지 5개

얇게 저민 레몬 3조각

소금 1큰술

후추 1/2작은술

버터

¤

생선에 타임과 파슬리, 레몬, 소금과 후추를 바른다.

윗면과 아랫면에 버터를 충분히 발라 준다.

석쇠에 올려 중간 불에서 양면을 약 20분간 익힌다.

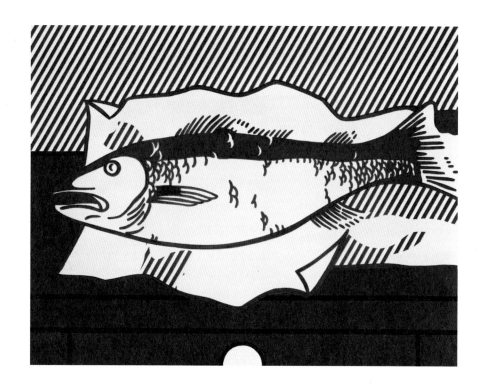

로이 리히텐슈타인, '파란 생선', 1973

나는 지성으로 파악이 가능한, 윤곽이 분명한 것만을 먹고 싶다. 그런 의미에서 도무지 확실한 형태를 알 수 없는 시금치가 몹시도 싫다. …… 시금치의 정반대는 갑옷이라 하겠다. 그래서 나는 갑옷을 정말 좋아하고, 특히 그중의 일부인 갑각류를 가장 좋아한다. 갑각류는 그 외골격이 보여 주는 갑옷의 미덕처럼, 뼈를 으레 내부가 아니라 외부에 장착하고 있으니, 고도로 독창적이며 지능적인 생각을 물질적으로 구현한 결과라 하지 않을 수 없다.

따라서 갑각류 생물은 그 해부학적 구조 덕분에 보드랍고 영양이 많은 속살을 온갖 모독으로부터 안전하게 방어하고, 단단하고 근엄한 관으로 둘러싸 보호할 수 있다. 이 튼튼한 관은 '박피'라는 고귀한 전쟁이 벌어질 때 가장 고귀한 황제의 정복에만 굴복한다. 바로 사람의 입 속이라는 전쟁터에서만. 새 머리처럼 조그만 그 두개골을 오독거리며 씹어 먹을 때의 그 기쁨이란!

—살바도르 달리

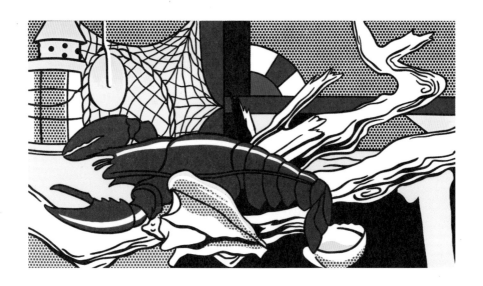

리히텐슈타인, '가재가 있는 정물', 1972

리피트의

셰리주에 담근 게

우스터소스 2작은술

셰리주 6큰술

삶은 달걀 2개, 곱게 다진다.

게살 450g

버터 230g

강판에 간 양파 2작은술

밀가루 1컵(100g)

골파와 파슬리 다진 것 4큰술

겨자 2작은술

☼

소스와 셰리주 등 양념을 섞어(가열하지 않는다)

게살과 달걀, 야채, 밀가루를 섞은 반죽에 붓는다.

뜨겁게 데운 우유 4컵(950ml), 뜨겁게 녹인 크림 1컵(235ml)을

반죽에 부은 다음 걸쭉하고 부드러워질 때까지 저어 준다.

달걀노른자를 한 번에 하나씩 3개를 깨뜨려 넣고 바닥부터 힘차게 휘젓는다.

끓어오르지 않도록 서서히 가열한다.

소금과 후추로 간하고 파프리카를 약간 첨가한다.

페이스트리로 만든 받침이나 가리비 껍데기에 내용물을 채운다.

평평한 윗면에 빵가루를 뿌리고 스위스 치즈를 얹은 다음,

표면에 기포가 생기며 옅은 갈색이 돌 때까지 굽는다.

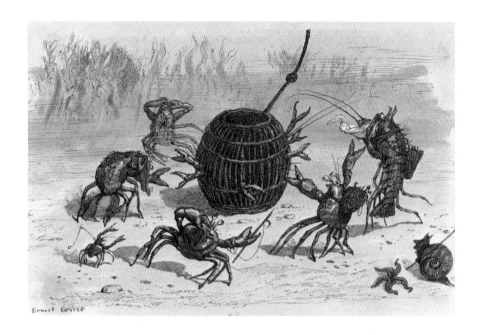

에른스트 그리제Ernest Griset, '충격적인 이별—게잡이 통발Affecting Farewel1—The Crab Pot', 1877

MEAT
육류

그림과 글에는 가금류 고기를 조리해 식탁에 내는 과정이 유독 완벽하게 묘사된 경우가 많다. 오래전부터 지금까지 많은 요리사들이 실천하고 있듯이 일요일 저녁에 맛깔스럽게 구운 닭고기로 성찬을 차리는 모습은 화가라면 누구나 기꺼이 그리고 싶어 하는 광경이다. 미국의 사진가 리 밀러Lee Miller는 '호안 미로를 위한 참깨 닭'이라는 음식을 즐겨 요리했다. 달리의 닭 요리 '랑드식 메스클랴느'는 편안함이 내려앉은 어느 일요일의 식사에 걸맞은 토속적인 느낌이 난다. 그런가 하면 애덤 고프닉Adam Gopnik이나 존 업다이크John Updike의 글에 묘사된 칠면조도 그림이나 글의 소재가 되기에 충분하고, 날아가다가 붙잡힌 오리는 더 다정한 느낌의 소재로 잘 어울린다. 세잔이 즐겨 먹은 음식 중에는 올리브와 당근, 양파를 넣은 오리 요리가 있다. 브레몽 부인이 글로 남긴 조리법에서는 프로방스 지방의 따뜻한 어조가 묻어난다. 베트남 요리사 빈Binh에 관한 쯔엉의 기발한 이야기도 있는데, 그 요리사는 그의 '부인들', 즉 거트루드 스타인Gertrude Stein과 토클라스를 위해 무화과와 포트와인을 넣은 오리 요리를 개발했다. 여기서도 역시 따뜻함을 느낄 수 있다.

알렉세이 N. 톨스토이Alexej N. Tolstoj,

'표트르 페트로비치 콘찰로프스키Pyotr Petrovich Konchalovsky', 1940~1941

자기 아내의 두 어깨에 양고기 토막을 얹어 놓을 생각을 한 건 어쩌면 세상에서 달리가 유일할지도 모른다. 이는 현대 미술 작품 중에서는 상당히 충실한 음식 그림에 속하기도 한다. 다행히도 헨리 무어Henry Moore는 즐겨 먹던 양고기 스튜를 조각으로 만들 필요는 없었다. 만일 그랬다면 육중한 옆구리살이 필요했을지도 모를 일이다. 양질의 소고기 옆구리살을 요리해 본 사람, 혹은 리히텐슈타인의 소고기 구이를 요리해 본 사람은 마네나 수틴의 정물화나 조 앤 칼리스Jo Ann Callis의 소고기 구이 사진을 떠올릴 수도 있다. 칼리스의 사진은 또 다른 차원의 눈과 상상력의 향연인 귀스타브 쿠르베Gustave Courbet의 '앵무새와 여인Woman with Parrot'으로 이어진다. 시인 X. J. 케네디Kennedy는 독자의 머릿속에 깊이 각인될, 버섯과 인스턴트커피, 아이리시 위스키를 넣은 '여유만만' 소고기 스튜를 소개했다. 이는 나중에 어쩌면 독자의 뱃속에 들어가 있을지도 모를 인상적인 음식이다. 어떤 종류의 고기든지 알코올을 넣고 양념에 재운 다음 오래 끓여 풍성한 양념을 가미하면 맛있는 요리로 만들 수 있다. 하지만 비에이라 다 실바Vieira da Silva의 시적인 글 '바람의 수탉'은 프랑스의 여느 시골 마을에서 볼 수 있는 성당 첨탑의 닭을 가리킨다. 다시 말해 이 '요리'는 바람이 불면 바람의 방향을 따라 돌아가는 풍향계 '코크 오 방(coq au vent, 바람의 수탉이라는 뜻—옮긴이)'을 가리키기도 하고, 레드와인에 삶은 닭고기 '코코뱅coq au vin'을 가리키기도 한다.

데이비드는 농부들의 성대한 연회를 즐겨 묘사했다. 어떻게 보면 전형적인 그림 같은 풍경으로, 보르도산 와인과 사냥에서 잡은 동물을 비롯한 다양한 육류, 즉 토끼 고기, 소고기, 돼지고기에 샬롯과 레드 와인, 당근, 각종 허브를 넣고 익히다가 초콜릿을 섞어서 걸쭉하고 진한 색을 띠는 소스로 요리한 음식들이 차려져 있다. 조리법의 마지막에서 보듯이 초콜릿을 고기 요리에 넣는 것은 18세기 초반 혹은 그 이전까지 거슬러 올라가는 오랜 역사를 지니고 있다. 어쩌면 스페인의 초콜릿 장인들이 프랑스 보르도 지역에서 그리 멀지 않은 바욘 지방에 정착했을 때부터 시작된 것일 수도 있다. 달리는 가재에 초콜릿을 넣어 요리하는 것을 좋아했는데, 이는 대부분의 사람들에게는 조금 이상해 보일지도 모른다. 하지만 멕시코 사람들이 즐겨 먹는 '몰레 포블라노', 즉 초콜릿을 넣은 칠면조 요리도 있다는 사실을 떠올려 보라.

창의적인 예술 세계에서, 말하자면 부엌과 도축장이라는 두 군데의 예술적인 세계에서 아주 흥미로운 우연의 일치가 있으니, 바로 '경구epigram'라는 낱말이 도축업자와 요리사 모두가 특별히 세심하게 다루어야만 하는 양고기의 특정 부위를 가리키기도 한다는 사실이다. 작은 그릇에 큰 뜻을 담아 말하는 아포리즘처럼 작은 것이 축적되어 커다란 결과가 나타난다는 뜻의 '경구'라는 말은 양고기 부위를 가리킬 때도 집약과 독특함이라는 의미를 모두 담고 있다.

달리의
랑드식 메스클랴느 '순수한 이르마'

2인분

닭 1.5kg, 껍질을 벗기고 살을 발라낸다. 날개는 제거한다.

거위 간 1개

버터

가미하지 않은 빵가루

소금과 후추

밀가루

¤

닭고기는 커다란 커틀릿처럼 평평한 모양으로 두 점을 준비한다.

거위 간은 반으로 저며 소금과 후추로 간한다.

거위 간에 밀가루를 묻혀서 팬에 버터를 두르고 지진다.

간이 2/3 정도 익으면 팬에서 꺼낸다.

꺼낸 거위 간을 냉장고에 20분간 넣어 두고,

팬에 남은 기름은 따로 덜어 둔다.

잘라 놓은 닭고기 정중앙에 거위 간을 하나씩 놓는다.

거위 간이 닭고기에 완전히 감싸이도록 돌돌 만다.

그 위에 거위 간 기름을 골고루 뿌린 다음 빵가루에 굴린다.

팬에 버터를 녹인 뒤 고기를 넣고 5~6분 정도 양면을 골고루 익힌다.

고기가 뜨겁고 부드러울 때 즉시 식탁에 낸다.

다 실바의
◇◇◇◇◇◇◇◇◇◇
바람의 수탉*
◇◇◇◇◇◇◇◇◇◇◇◇◇◇◇◇

우리 동네의 성당 첨탑에 있는 수탉은 8월의 햇살에 속속들이 구워지고

동풍에 잘 말랐다가 12월 북동풍에 꽁꽁 어는 음식.

낼 때는 풍향계 위에 얹어서 차가운 상태로 내야 한다.

남서쪽에서 내린 이슬을 곁들이면 더 좋다.

*다 실바는 1908년 포르투갈 태생의 화가이며,

위 글은 성당 첨탑에 달린 닭 모양의 풍향계를 재치 있게 묘사한 글이다.

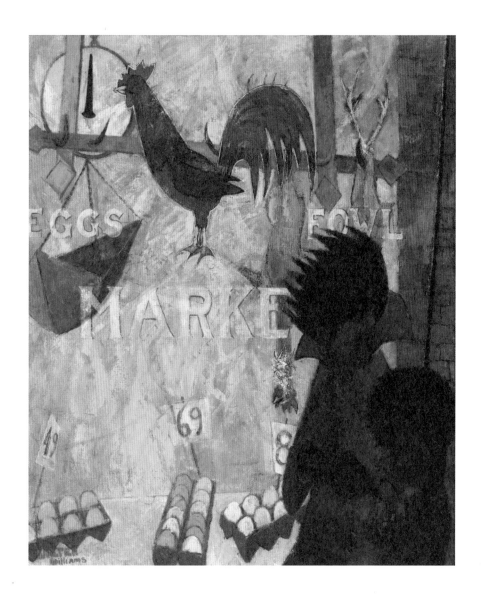

월터 윌리엄스Walter Williams, '닭고기 시장Poultry Market', 1953

밀러의
호안 미로를 위한 참깨 닭

센 불에 구운 닭 2kg

참깨 1/2컵(80g)

빵가루 1컵(120g)

소금과 후추

버터 110g

¤

닭을 4등분하고 뼈를 제거한다. 껍질은 벗긴다.

기름을 두르지 않은 팬에 참깨를 조금씩 볶는다.

톡톡 터지기 시작하면 팬에서 덜어 낸다.

분량의 참깨를 모두 볶아 볼에 담고 빵가루와 소금, 후추를 넣는다.

버터를 녹여서 잘라 놓은 닭을 충분히 담근 다음,

참깨와 빵가루 섞은 것에 넣고 굴린다. 그렇게 한 닭고기를 구이용 팬에 넣고,

버터 덩어리를 군데군데 떨어뜨리거나, 녹인 버터가 남았거든 팬 위에 부어 준다.

180도로 예열한 오븐에 35분간 굽는다. 닭고기 표면이 금빛이 돌며 바삭해질 때까지

굽거나 고기의 양면을 10분씩 센 불에 구워도 된다.

밀러는 이 음식을 미로에게 대접할 때 옥수숫대에 그대로 붙은 옥수수,

과카몰리(아보카도 으깬 것에 양파와 토마토, 고추 등을 섞은 멕시코 요리—옮긴이), 밥과 함께 냈다.

밀러는 "나는 스페인에서 알려지지 않은 음식을 대접해

미로에게 기쁨을 주고 싶었다"고 회상했다.

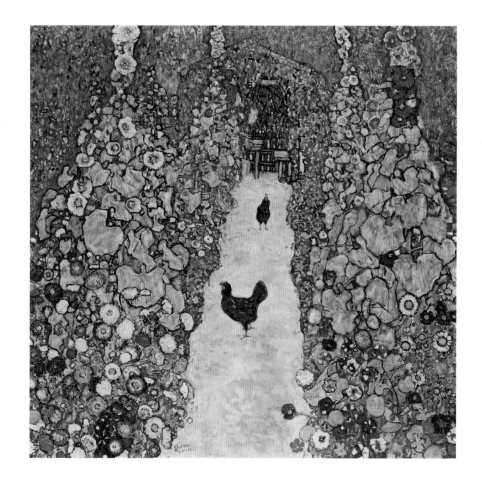

구스타프 클림트Gustav Klimt, '닭이 있는 정원 길Garden Path with Chickens', 1916

빈의
무화과와 포트와인을 넣은 오리

농익어서 껍질이 벌어진 무화과 24개,

드라이한 포트와인 한 병

오리 한 마리

12시간

¤

무화과와 포트와인은 우리 큰형의 표현대로라면 '서로 친해지도록' 도기 단지에 넣어 둔다. 12시간 동안 놓아두면 충분히 생산적인 만남으로 이어질 것이다. 그 정도 지나면 무화과는 와인에 불어 통통해지고, 와인은 과일에서 나온 당분으로 반짝반짝 윤기를 띤다. 도기 접시에 오리를 넣고 위의 와인을 붓는다. 이때 쓰는 도기 접시는 오랫동안 쓴 흔적으로 속이 검게 변색되어 있는 경우가 많으며, 포트와인에 담근 오리 구이 전용으로 쓰는 그릇이면 더 좋다. 내가 듣기로 그런 그릇은 비누 대신 물로만 씻는다고 한다. 그렇게 하면 그릇에 붙은 이물질은 씻겨 없어지지만, 열과 반복된 사용으로 밴 향기는 남아 있다고 한다. 아무튼 오리와 와인이 담긴 도기를 뜨거운 오븐에 넣고 한 시간 정도 익힌다. 중간중간 약 10분 간격으로, 오리에서 나온 기름과 농축된 당분으로 인해 점점 걸쭉해지는 와인 국물을 고기에 끼얹어 준다. 와인 국물이 다 졸아 없어지기 전에 무화과를 더 넣고, 마지막까지 육수가 충분히 증발되어 열기 속에서 고기 안에 스며들게 한다. 버터로 볶은 밥에 은은한 연두색의 세이지(허브의 일종―옮긴이)를 곁들여 고기와 함께 내면 아주 잘 어울린다.

―모니크 쯔엉, 《소금에 관한 책》

칼 크나츠Karl Knaths, '오리 싸움Duck Fight', 1948

그럼 염장은 언제 시작됐을까? 물론 아주 오래전부터 시작됐다고 말해야 할 것이다. 유대교 율법을 잘 지키는 정결한 서민들과 정결한 도축업자들은 모두 고기를 염장했으니 말이다. …… 내가 염장한 고기를 처음 본 것은, 내 세대 대부분이 그렇겠지만 1990년대 초반에 나온 《그림 요리책Cook's Illustrated》에 실린 유명한 칠면조 구이 그림에서였다. 칠면조 고기를 촉촉하게 유지하는 비결로 제시된 염장 방법은 터무니없어 보였다. 우리는 모두 익히면서 중간중간에 즙을 끼얹는 방법이 맞다고 생각했다. 나는 칠면조에 탠저린즙과 올리브 오일, 정향을 섞은 소스를 몇 시간이고 정성스레 끼얹었다. …… 하지만 하나같이 소용이 없었다. 그렇게 끼얹을수록 칠면조 껍질의 색깔이 짙어질 뿐, 즙이 그 속까지 스며들지는 않았다.

—애덤 고프닉, 《식탁의 기쁨》

마침내 데일의 식사 기도가 쏘아 올려졌고, 성층권으로 높이 올라가며 점점 작아지자 우리는 땀에 젖은 손을 놓았다. 식사 기도는 칠면조에 칼집이 들어가는, 내 눈앞에서 펼쳐지는 광경 한복판에 불가피하게 내려와 꽂혔다. 오, 저 악마같이 교묘한, 지독하게 완강한 두 번째 관절이여! 황금빛으로 번들거리는 껍질은 가죽 끈보다도 더 질기구나! 릴리언과는 달리 에스더가 구운 칠면조는 퍽퍽한 데다 가슴살만 아주 얇게 저며 낼 수 있을 뿐이었고, 저민 고기라기보다는 부스러기라고 해야 할 조각들에 만족해야 했다.

—존 업다이크, 《로저의 이야기Roger's Version》

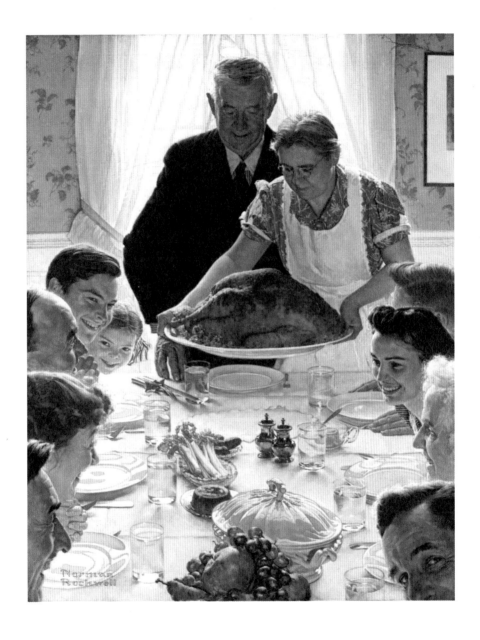

노먼 록웰Norman Rockwell, '궁핍에서의 자유Freedom from Want', 1943

리히텐슈타인의
소고기 구이

12~16인분

소고기 살코기(2.7~3.6kg), 손질한 것

굵게 간 흑후추

레드 와인 2컵(475ml)

샬롯 4개, 깍둑썰기한 것

마늘 1쪽, 다진 것

소금 1작은술

¤

고기에 후추를 골고루 문지른다. 와인과 샬롯, 마늘과 소금을 섞어 고기에 붓는다.

뚜껑을 덮어 냉장고에 6시간 이상 재워 둔다.

중간에 고기를 한 번 뒤집어 준다.

굽기 전에 냉장고에서 꺼내 30분 정도 실온에 둔다.

오븐은 230도로 예열한다.

재워 둔 고기를 구이 팬에 올리고 200도 정도의 낮은 온도로 약 30분간 굽는다.

썰어서 식탁에 낸다.

¤

참고: 베어네즈 소스(식초, 와인, 달걀노른자 등을 넣어 조린 프랑스식 소스—옮긴이),

작은 완두콩, 감자와 함께 낸다.

마네, '정물: 소고기 조각Still-life: Piece of Beef', 1864

케네디의
인스턴트커피와 아이리시 위스키를 넣은 여유만만 소고기 스튜

대식가 4인분

스테이크용 소고기 사태 1.13kg, 지름 3cm 정도로 썰어 놓는다.

소금과 후추로 간한 밀가루 1컵(100g)

올리브 오일 1/4컵(60ml)

버터 60g

양파 큰 것 3개, 얇게 저며 놓는다.

신선한 버섯 450g, 자르지 않고 통으로 쓴다.

흑설탕 1큰술

월계수잎 1장

타바스코 소스 3방울

우스터소스 1큰술

아이리시 위스키 1/4컵(60ml)

부르고뉴 와인 1/4컵(60ml)

진하게 탄 인스턴트커피 1/2컵(60ml)

사워크림 335ml

¤

소금과 후추로 간한 밀가루를 소고기에 골고루 묻힌다.

커다란 주물 냄비나 프라이팬에 기름과 버터를 두르고 고기 양면을 갈색 빛이 돌도록
골고루 익힌다. 양파와 버섯을 동시에 넣고 갈색이 돌도록 익힌다.

나머지 재료(사워크림만 제외)를 모두 넣고 1시간 반 이상 뭉근한 불에 익힌다.

다 익었을 즈음 사워크림을 넣고 저어 준다. 국수나 밥 위에 끼얹어 낸다.

비프 스트로가노프(소고기 등심, 양파, 버섯, 사워크림 등을 넣어 만든 음식—옮긴이)와

비슷한 맛이지만, 묘하게 다르다.

이 음식은 조리 시간이 한참 걸리고 더 줄일 수 없으므로, 시간관념이 철저하지 않은 사람,

술 한잔 하려는 마음으로 여유롭게 들른 손님들에게만 적합하다.

인스턴트커피를 넣으면 소스 색깔이 짙어져서 먹음직스럽고,

아이리시 위스키가 더해지면 중후한 맛을 낸다.

이 조리법에서는 신선한 버섯을 오래 익힌다는 점이 안타깝게 느껴질 수 있지만,

자르지 않고 통으로 집어넣기 때문에 맛을 보면 깜짝 놀랄 정도로 신선함이 살아 있다.

이 조리법은 오래전 평범한 요리책에서 보고 친구가 변형한 것을 내가 다시 응용한 것이다.

조 앤 칼리스, '앵무새와 구운 소고기Parrot and Roast Beef', 1980

무어의
양고기 스튜

4인분

양고기 8토막

버터 4큰술

감자 작은 것 675g(반으로 가른 것)

양파 작은 것 100g

버섯 200g(잘게 썬 것)

화이트 와인(145ml)

송아지 뼈 육수, 혹은 닭 육수(225ml)

빵가루 8큰술(50g)

사워크림 1/2컵(125g)

소금과 후추

월계수잎 1장, 타임 가지 1개

파슬리 가지 1개, 로즈마리 가지 1개

장식용 다진 파슬리

✡

커다란 프라이팬에 버터를 넣고 양고기를 볶아 따로 둔다.

동일한 팬에 감자와 양파, 버섯을 넣고 5분간 볶는다.

야채를 따로 담고 팬에서 기름을 따라 낸 다음 화이트 와인, 육수, 빵가루, 크림을 넣고
가열한다. 골고루 저어 주면서 소금과 후추로 간을 한다.

팬에 야채와 양고기, 허브류를 넣는다.

뚜껑을 닫고 1시간 정도 재료가 물러질 때까지 뭉근하게 익힌다.

월계수잎을 건지고 다진 파슬리를 뿌려서 식탁에 낸다.

달리, '양고기 두 점을 어깨에 올려놓은 갈라의 초상화
Potrait of Gala with Two Lamb Chops Balanced on her Shoulder', 1933

VEGETABLES
야채

모든 야채 중에서, 그리고 주요리에 곁들여 나오는 재료들 중에서 가장 많은 사랑을 받고 글에도 등장하는 주인공은 아마 버섯과 토마토일 것이다. 애호박, 완두콩과 강낭콩 같은 콩류, 피망, 민들레잎 같은 녹색 야채들, 늙은 호박처럼 노란색을 띠는 야채, 던컨 그랜트Duncan Grant의 그림 속 당근처럼 주황색인 야채, 종류도 다양해서 그만큼 색깔도 가지각색인 버섯, 눈부시게 빨간 토마토—울룩불룩하게 세로로 고랑이 패어 있는 커다란 토마토든 조그만 방울토마토든—에 이르기까지, 이 모든 야채들은 시장에서 가져와 식탁에 올려놓으면 그 자체로 한 폭의 정물화가 된다.

버섯 중에 꾀꼬리버섯은 유독 아끼는 사람들이 많은데, 말라르메는 모네의 집에서 함께 꾀꼬리버섯을 즐겨 요리해 먹은 것으로 유명하다. 현대 인물 중에는 데이비드가 어느 식탁에서 볼 수 있는 바질과 더불어 꾀꼬리버섯에 대해 쓴 바 있다.

축축한 서리Surrey 숲속에서 볼 수 있는 옅은 살구색의 꾀꼬리버섯은 흙을 남김없이 다 씻어 내려면 씻고 씻고 또 씻는 수밖에 없다. 그런 다음 그 독특하고 미묘하며 흡사 꽃향기에 가까운 그 향이 날아가 버리기 전에 바로 요리해야 한다. …… 반면 커다랗고 보드라운 이 파리의 스위트 바질은 파르메산 치즈와 마늘, 올리브 오일, 호두와 함께 으깨어 파스타에 쓸 수 있는 바질 페스토로 만들면 무자비하리만치 풍부한 향기로 부엌을 가득 채운다. 이때 요리는 즉시 하는 것이 좋다. 방금 만든 바질 페스토는 촉촉하지만 그다음 날이 되면 검게 변하기 시작할 것이다. 케임브리지의 가정집 담벼락에서 흔히 볼 수 있는 포도잎을 따 와서 튼튼한 봉지에 넣고 냉장고 안에 두면(하루나 이틀까지는 싱싱하다) 구운 버섯을 솥에 넣고 요리할 때 밑에 까는 받침으로 쓸 수 있다. 이것은 커다랗고 통통한 그물버섯과 그 밖의 야생 버섯을 요리할 때 활용할 수 있는 이탈리아식 조리 비법으로, 이렇게 조리하면 재배 버섯의 맛도 몰라보게 달라져서 이른 아침 들에 나가 직접 따 온 게 아닌가 하는 착각마저 들게 만든다.

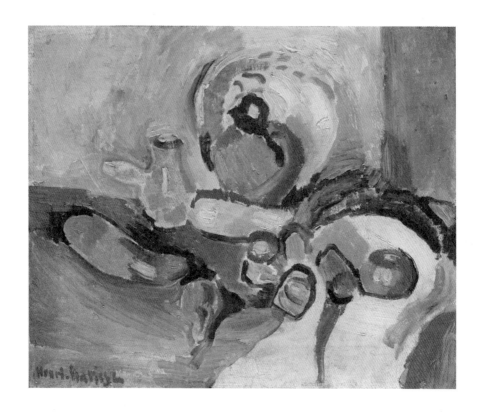

마티스, '야채가 있는 정물Still-life with Vegetables', 1905~1906

한편 콜레트는 버섯에 대해 이렇게 썼다.

나는 포토벨로 버섯은 쓰지 않는다. 소스에 넣으면 맛이 너무 강해
서 소스 맛을 다 잡아먹기 때문이다. 특히 닭 요리나 삶은 토끼 고
기, 송아지 고기 스튜에는 절대 쓰지 않는데, 역시 음식 맛을 압도해
버린다. 하지만 생으로든 익혀서든 버섯만 따로 먹는 것은 좋아한다.
훌륭한 버터에 볶거나 팬에 굽거나 오일과 레몬즙을 뿌려서 생으로
먹으면 맛이 일품이다.

이탈리아 버섯 중 산에서 채취할 수 있는 야생 버섯은 블랙번이 《좁은 길》에
서 극찬한 독특한 맛을 자랑한다. 그 버섯은 가난한 화가나 작가들만 찾을 수 있도록
'높은 초원에 숨어' 있어서 '마른 줄기'라고 한다. 나무 향이 나는 대는 떼어 내고 버섯
의 머리 부분을 물에 담갔다가 양파와 함께 스파게티 소스에 넣으면, 씹을 때의 풍미가
꼭 땅의 맛까지 느껴지는 듯하다.

소박해 보이는 이 야채는 미각적 기쁨을 차치하고라도, 자연의 세계에서 없
어서는 안 되는 존재이다. 바로 그런 이유로 수많은 정물화에도 등장하는 것인지 모
른다. 첼리스트인 필립스는 회고록 《쇼베네 과수원에서 딴 체리Cherries from Chauvet's
Orchard》에서 다음과 같이 썼다.

나에게 버섯은 잊고 있었던 자연의 힘이다. …… 버섯이 없으면 우리
는 척박한 쓰레기 더미 속에서 살아야 할 것이다. 다른 생물이 만들
어 내는 온갖 쓰레기를 분해하는 것이 바로 버섯이다. 더욱 놀라운
것은 버섯은 땅속에서뿐 아니라 땅 밖으로 나와서도 모든 종류의 식
물에 영양을 공급하고 키운다는 점이다.

윌리엄 니콜슨William Nicholson의 버섯 그림은 주요리에 곁들여 상을 차리면 좋
을 법한 튼실한 버섯을 보여 준다. 화가들의 조리법 중 버섯이 들어가는 요리가 엄청나

게 많다는 것, 게리 스나이더Gary Snyder의 시에서처럼 야생 버섯을 노래한 경우든 데이비드의 글에서처럼 재배 버섯을 노래한 경우든, 아무튼 수많은 작가들이 버섯의 독특한 풍미를 묘사했다는 것은 놀랄 일이 아니다. 해스는 자작시 〈가을〉에서 버섯에 들어 있는 가을의 여러 정취를 섬세하게 묘사했는데, 오이를 주제로 쓴 그의 또 다른 시와 마찬가지로 버섯 역시 시와 완벽하게 어우러진다.

　야채의 아름다운 생김새는 그 맛만큼이나 유혹적인 경우가 많다. 해스가 〈오이가 나오는 시〉에서 예찬한 것처럼 오이의 초록색과 길고도 둥그스름한 모양새, 에드 루샤Ed Ruscha가 그 작은 크기를 패러디한 조그만 완두콩 알, 앤디 워홀Andy Warhol이 각기 다른 시점에서 그린 여러 겹의 양파, 시장에서 볼 수 있는 빨강, 주황, 초록, 노란색의 피망, 그리고 반들반들 윤이 나는 토마토. 그 각양각색의 아름다움은 그것들을 그대로 정물화로, 그리고 조리대로 가져가게 만든다. 초록색과 흰색이 섞인 굵직한 아스파라거스는 마네가 그린 것처럼 한 줄기로든, 아니면 다발로든 길쭉한 길이와 복잡다단한 모양새 면에서 그 어떤 야채도 따라올 수 없는 조형미를 지녔다.

　토마토의 둥그런 모양과 빨간 색깔로부터 부엌에 관련한 명문이 여러 편 탄생했는데, 피셔가 《프로방스의 두 마을》이라는 글에서 여인과 토마토를 절묘하게 비유한 것이 그 대표적인 예이다.

　　프로방스의 토마토는 똑같은 씨앗을 뿌렸다 할지라도 다른 토양과 공기에서 자란 것과는 맛이 다르다고들 하는데, 옳은 말이라고 생각한다. 맛은 톡 쏘는 듯하면서 흙의 풍미가 느껴지고, 향은 싱싱하지만 거친 느낌이 난다. 그래서 이곳의 토마토를 먹어 보면 남프랑스 남자들이 왜 자기 여자가 다른 지역의 여자들과는 달리 수그러들지 않는 오랜 매력을 지녔다고 생각하는지 그 자리에서 바로 알게 된다. (그들은 프로방스 여자들이 강하고 거칠며 아이를 잘 낳는다고들 말한다.) 그건 이곳의 여인들이 태어나면서부터 이 지역의 '사랑의 과일'인 토마토를 먹기 때문이다.

　　토마토는 텃밭에서 따서 바로 몇 번 저미기만 하면 어떤 음식으로든

만들 수 있다. 걸쭉한 페이스트 상태로 만들어 겨우내 식재료로 쓸수도 있고, 그대로 먹거나 올리브 오일을 약간만 곁들여도 훌륭한 식사가 된다. 국물이 생기도록 끓여도 되고 오븐에 익히거나 석쇠에 굽는 등등 방법은 셀 수 없이 많다. 마르세유에서는 토마토를 달걀이나 생선, 고기와 같이 조리하는데 그 궁합이 기가 막히게 좋다. 토마토는 내내 그것을 먹고 자란 여인들처럼 명실공히 부엌의 충신이다.

부엌의 충신. 남자든 여자든 예술적이고 문학적인 통찰력만 있다면 누구나 그렇게 표현하지 않았을까 싶은, 토마토에 대한 정확한 표현이다.

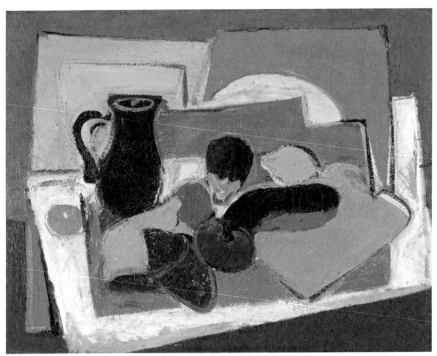

아실 고르키Arshile Gorky, '야채가 있는 구성Composition with Vegetables', 1921

미야와키 아야코, '히노나 무Hinona Radish', 1970

오이가 나오는 시

가끔 여기 언덕 비탈에 막 해가 지면
하늘가가 아주 은은한
초록빛을 띤다, 조심스레 껍질을 벗긴
오이의 속살처럼.

전에 어느 여름 크레타 섬에서,
자정에도 여전히 무더웠던 밤,
우리는 바닷가 작은 식당에 앉아
달빛 아래 흔들리는 오징어잡이 배를 바라보았다.
레치나 포도주를 마시고,
잘게 썬 오이와 요구르트, 딜이 약간 들어 있던 차가운 샐러드를
먹었다.

어딘가 녹말가루 같기도 한 소금 맛 약간, 또 어딘가
풀이나 초록 이파리에서 짜낸 향유와도 같은,
혀 위의 또 다른 혀
서로를 향하여 진화하는
오이.

'거북스럽다(cumbersome, 오이를 뜻하는 영단어 cucumber와 비슷한 철자로 이루어져 있
다—옮긴이)'는 단어가 있으니
'거북cumber'도 단어인 것이 틀림없는데,
지금은 쓰지 않는, 어쩌면 예전에도 그랬을 단어지만,
거북스럽다emcumbered고 느끼는 사람이 있다면,
싱크대 옆에 서서 오이를 썰어 보라

틀림없이 정돈되고 반듯한 기분이 될 것이다.

내가 이 시에서
성적인 농담을 할 것이라 생각했다면 당신은 틀렸다.

저 옛날 땅이 신음하던 때
불이 식고 화강암과 석회암과
사문석과 이판암 속으로 들어갔을 때
이렇게 상상해 볼 수도 있다, 누런 화학 물질 구름 밑에서,
오래도록 타고 또 타 녹아내린 거품이
이제 풀려날 꿈을 꾸고 있었다고,
그 꿈은 흐릿하게
그러나 점점 더 분명하게, 액체에서
형태를 갖추어 갔다고, 그리고 바로 그때, 훨씬 더 희미하지만,
짙푸른 거죽과 오팔의 연둣빛 속살을 지닌 오이가 만들어졌다고.

—로버트 해스

토클라스의
생크림 오이

오이 12개를 껍질을 벗겨 놓는다.

오이를 가로세로 3센티미터로 깍둑썰기를 한다.

물 4컵(950ml)에 소금을 넣고 가열하다가 끓으면 중간 불로 줄이고 오이를 집어넣는다.

냄비 뚜껑을 덮고 오이가 물러질 때까지 5~10분간 팔팔 끓인다.

너무 익어 물크러지지 않게 조심한다. 불에서 내리고 찬물에 헹궈 한 김 식힌다.

체에 밭쳐 물을 빼고 남은 물기는 수건으로 완전히 닦아 낸다.

냄비에 생크림 1.5컵(350ml)를 넣고 약한 불에서 가열한다.

생크림이 뜨거워지면 오이를 넣는다.

눈지 않게 살살 저어 준다.

소스가 끓어오르면 작게 자른 버터 조각을 4큰술 넣는다.

불을 약한 불로 줄이고 버터가 거의 녹을 때까지 냄비를 이리저리 기울여 준다.

미리 따뜻하게 덥혀 놓은 접시에 담아 바로 낸다.

마네, '잎이 달린 오이|Cucumber with Leaves', 1880

피망 속을 채우는 법

자, 요리사는 말했다. 피망 속에
쌀을 채우는 요리를 가르쳐 드릴게요.

초록색 피망을 하나 손에 쥐세요, 조심스럽게.
피망은 수줍음이 많거든요. 어느 면부터 쥐든
상관없습니다, 쥔 쪽이 언제나 뒷면이 될 테니까요.
초록색 궁둥이를 바닥에 대고서, 피망은 잠이 들어 있군요.
비단결 같은 팬티스타킹을 신고서, 꿈을 꾸고 있어요
공중제비 넘는 꿈과
성性이 하나였던 시절의 파슬리 꿈을요.

소매 부분을 죽 그어 여세요
종이 등을 자르는 것처럼요,
그렇게 달 속으로 들어가세요, 멜론처럼 속이 쏟아질 겁니다,
진주들의 열기,
빙하들의 대화.
아침 빛을 경배하려고 지은
사원이지요.

나는 그 방 지붕에 올라
씨로 만들어진 거대한 구 아래 앉아 있습니다
너무 눈이 부셔 내가 맛보려 했던 그 맛도 알아차릴 수 없어요.
피망을 손에 쥐었어요,
보드랍고 눈먼 그것, 풍족한 것들 속에서 볼품없는 그것
장미와 고사리의 진화.

내가 안 가르쳐 주었다고요?

피망 속을 쌀로 채운 요리를?
요리는 시간이 걸리는 겁니다.

다음에는 쌀에 대해 살펴보도록 하지요.

—낸시 윌러드Nancy Willard

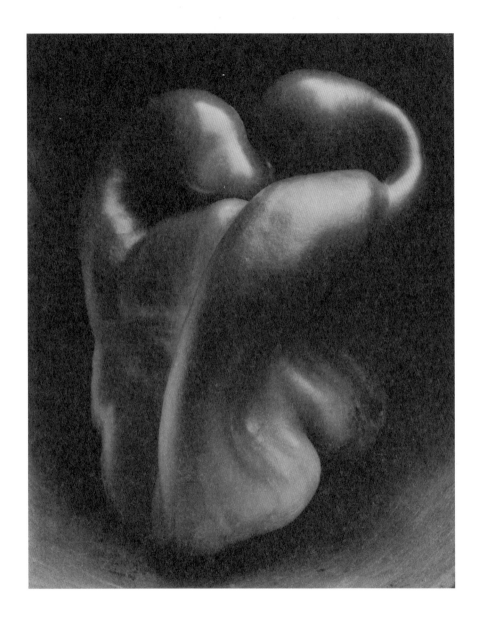

에드워드 웨스턴Edward Weston, '피망Pepper No. 30', 1930

당근

검은 침대에 꽉 물려 있다
불가사리의 촉수처럼, 근육질 손가락들처럼
에너지의 색깔.

밤하늘 별들 뒤에서 뿜어져 나오던 열기가
지난여름 당근 속으로 들어가
그렇게 빡빡하고 고집스럽게 만들었다,

꼭 밑으로만 가야 한다고 고집을 부린다.
캐내려고 애를 써도 그런 우리를
그저 무시할 뿐이다:

우리는 그들의 비타민 A를 원하지만
그들은 우리의 질소를 섭취할 속셈이고
자기들이 꼭 승리할 거라 믿고 있다.

그 화려한 녹색 잎으로 우리를 비웃는다!
아마존의 여전사들처럼
깃털 달린 1944년의 군모 쓰고 변장을 했다.

밤새 코파Copa에서 깃털 장식 까딱거리며,
뽐내고 걸어 다니지만, 매일 아침 해가 뜨면
조립 라인으로 돌아온다……

이 비밀 요원들을 조심하라!

시시해 보일지 몰라도 그들은
외골수다:

 버려진 의족 한 쌍처럼,
진흙 속에 처박혀 있다
꼭 필요하지 않은 것은 모두 포기한다.

우리가 고랑에 자리 잡고 앉으면
모자가—그러니까 깃털 장식이
깃털이, 존 씨의 디자인이…… 똑 부러지는 소리,

그들은 우리 몸의 모든 철분을
차가운 녹으로, 차가운
외부 은하 당분으로 바꿀 것이다.

—샌드라 M. 길버트Sandra M. Gilbert

던컨 그랜트, '당근이 있는 정물Still-life with Carrots', 1921

밀러의
불구르* 요리

곱게 다진 셀러리 1컵(150g)

곱게 다진 양파 1컵(150g)

깍둑썰기 한 버터 5큰술

불구르 3컵(680g)

곱게 다진 파슬리 1줌, 장식용으로도 조금 더 준비한다.

소금과 후추

레몬 1개, 껍질을 강판에 곱게 갈아 준비한다.

레몬 1/2개, 즙을 낸다.

토마토 주스와 생수를 반반씩 섞은 토마토 물 1.5L

다진 아몬드, 혹은 다진 잣

✡

커다란 팬에 버터 2큰술을 넣고 셀러리와 양파가 숨이 죽을 때까지 볶는다.

버터 3큰술을 더 넣고 불구르와 파슬리, 소금, 후추, 레몬 껍질과 레몬즙을 넣어 볶아 준다.

여기에 토마토 물을 붓고 가열하다가 끓어오르면 30분 정도 더 끓인다.

국물이 재료에 다 스며들도록 끓이되, 불구르 알갱이가 살아 있어야 한다.

푹 익히되 죽처럼 풀어지거나 엉기지 않도록 주의한다.

다진 아몬드나 잣을 위에 뿌리고, 뚜껑을 덮지 않은 채 오븐에 넣고 135도로 10분간,

혹은 윗면이 갈색이 될 때까지 굽는다. 다진 파슬리를 뿌려 장식한다.

*밀을 삶아 말렸다가 굵게 빻은 것으로, 중동 음식에서 주로 쓰이는 식재료

오딜롱 르동Odilon Redon, '큰뿌리 셀러리Céleri-rave', 1875

아티초크에 부치는 송시(일부 발췌)

가슴이 부드러운

아티초크

차렷

전투복 입고

작은 돔 쓰고 서 있다.

비늘 같은

갑옷 두르고

근엄하게

서 있다.

그 옆에는

귀신 들린 야채들

뻣뻣한 털들을

곤두세우고,

덩굴손과 종탑들,

동요하는 구근들.

심토 아래서

당근은

녹빛의 콧수염 달고

곤히 잔다.

꽃대와 수술은

포도 넝쿨이 올라오는

포도밭에서 시든다.

근면한 양배추는

페티코트를

정돈하고,

오레가노는
세상을 달콤하게 하는데,
아티초크는
거기 텃밭에 흐뭇하게,
작은 접전을 대비해 무장하고,
석류 같은
제 광택을
뿌듯해한다.

—파블로 네루다Pablo Neruda

프리다 칼로, '땅의 열매들Fruits of the Earth', 1938

토클라스의
황금빛 시금치 데이지

시금치 1.8kg을 물에 씻는다. 체에 받쳐 누르면서 물기를 제거한다.

시금치 한 줌을 팬에 넣고 가장 센 불에서 가열한다.

나무 숟가락으로 뒤적여 주면서 한 줌씩 집어 팬 밑바닥부터 넣는다.

시금치가 팬에 다 들어가면 뚜껑을 덮는다.

불을 약한 불로 줄여 서서히 익힌다.

그렇게 5분간 끓인 다음, 체에 건져 물을 따라 버리고 시금치를 찬물에 헹궈 한 김 식힌다.

시금치를 다시 약한 불에 올리고 나무 숟가락으로 저어 주면서 수분을 다 날린다.

신선한 버섯 450g을 으깨 퓌레 상태로 만들어 놓는다.

버섯을 냄비에 담고 약한 불에 올린다.

숟가락으로 수분이 다 증발할 때까지 저어 준다.

걸쭉한 베샤멜소스 1.5컵(355ml)을 냄비에 붓고 중간 불에서 가열한다.

여기에 유지방 36% 이상의 진한 생크림 1컵(235ml)을 넣고 걸쭉해질 때까지 저어 준다.

소금과 후추, 넛멕 약간, 으깨 놓은 버섯과 버터 4큰술을 넣는다.

잘 섞어서 불에서 내린다.

버터를 골고루 바른 캐서롤 냄비에 1/3 정도로 시금치를 한 층 깔고,

그 위에 미리 만들어 놓은 버섯 퓌레를 다시 1/3 정도 깐다.

이렇게 세 번을 반복한다.

강판에 간 스위스 치즈 1/2컵(60g)을 넣은 베샤멜소스 1.5컵(355ml)을 맨 위에 뿌린다.

이 위에 녹인 버터 3큰술을 뿌려 준다.

오븐 받침에 뜨거운 물을 붓고, 140도로 예열한 오븐에 캐서롤 냄비를 넣는다.

물이 다 졸아 없어지지 않게 조심한다.

이렇게 1시간을 익힌다.

빅토리아 뒤부르그Victoria Dubourg, '정물Still-life', 1884

데이비드의
<>◇◇◇◇◇◇◇◇◇◇◇◇◇◇◇
병아리콩 샐러드
◇◇◇◇◇◇◇◇◇◇◇◇◇◇◇◇◇◇◇

스페인에서는 '가르반소', 이탈리아에서는 '세시'라고 하는

병아리콩은 옥수수처럼 노랗고 표면이 울퉁불퉁하게 생긴 작은 콩으로

금련화 씨앗과도 비슷하게 생겼다.

전에 프로방스 지역에서 대량으로 재배되었고 지금도 그 지역에서 쉽게 볼 수 있다.

영국에서는 런던의 소호 식당가에서 맛볼 수 있다.

맛있는 수프와 샐러드로 만들어진다.

¤

넉넉한 양의 찬물에 밀가루 1큰술을 풀고 병아리콩 225g을 하룻밤 담가 놓는다.

다음 날이 되면 물까지 그대로 냄비에 넣고 1시간 동안 끓인다.

끓일 때 베이킹 소다 1/2작은술을 넣는다.

물 위에 뜨는 이물질은 걷어 내고 체에 밭쳐 물기를 뺀다.

깨끗이 씻은 냄비에 식수 1.4리터를 넣고 끓이다가 소금 1큰술과 병아리콩을 넣은 다음,

콩이 완전히 물러 껍질이 벗겨지기 시작할 때까지 1시간에서 2시간 정도 더 끓여 준다.

다시 체에 밭쳐 물기를 빼고(콩물은 따로 보관한다. 야채수프의 육수로 쓰면 훌륭하다.)

콩을 대접에 넣고서 아직 뜨거울 때 올리브 오일을 넉넉히 둘러 잘 섞어 준다.

여기에 저민 양파와 마늘, 파슬리, 식초 약간도 함께 넣는다.

병아리콩을 구할 수 없을 경우 강낭콩으로 대체해도 훌륭한 샐러드를 만들 수 있다.

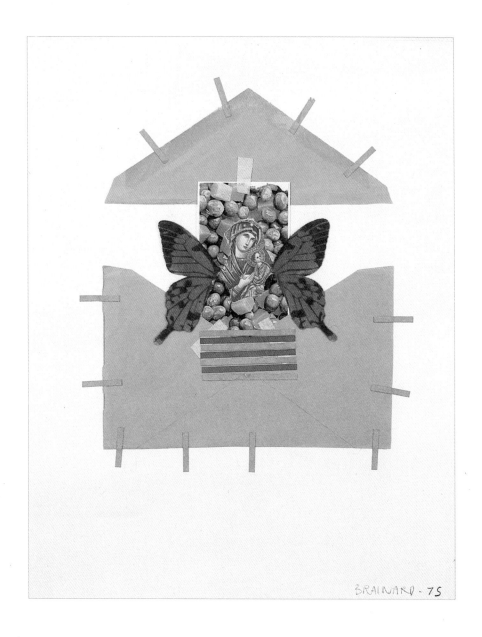

조 브레이너드Joe Brainard, '콩의 성모Madonna of Peas', 1975

"콩 한 접시에 얼마요?" 그는 물었다.

"3페니 반입니다." 여급이 대답했다.

"콩 한 접시와 진저비어 한 병 주시오." 그는 말했다.

그는 점잖은 티를 안 내려고 일부러 거칠게 말했다. 왜냐하면 그가 안으로 들어서자 갑자기 이야기가 뚝 끊어졌기 때문이다. 그의 얼굴이 후끈 달았다. 태연스레 보이려고 모자를 머리 뒤로 젖혀 쓰고 식탁 위에 양 팔꿈치를 괴었다. 기사와 두 여공은 그의 얼굴을 샅샅이 살핀 후에 나지막한 목소리로 대화를 계속했다. 여급은 후추와 초로 양념한 뜨끈한 콩 한 접시와 포크, 그리고 진저비어 한 병을 그에게 가져왔다. 그는 게걸스럽게 음식을 마구 먹어 치우고, 그 맛이 어찌나 좋던지 상점의 이름을 머릿속에 새겨 두었다.

—제임스 조이스James Joyce,

《더블린 사람들》 중 '두 건달들'

(김종건 역, 범우사, 2002)

에드 루샤, '콩 열여섯 알Sixteen Peas', 1972

세잔의
◇◇◇◇◇◇◇◇
구운 토마토
◇◇◇◇◇◇◇◇◇◇◇◇
(르누아르 부인의 조리법을 응용)

6인분

커다란 토마토 9개

소금 2큰술, 마늘 4쪽

장식용 파슬리 1다발

신선한 흑후추(간 것)

올리브 오일 4큰술, 빵가루 3큰술

¤

토마토를 씻어서 물기를 제거하고 세로로 이등분한다.

토마토의 잘린 면에 소금을 충분히 뿌리고 소금 뿌린 면이 밑으로 가도록

거름망에 놓아두어 물기가 빠지도록 한다.

10분 뒤 토마토를 손에 쥐고 조심스럽게 짜서 남아 있는 수분과 토마토 씨앗을 제거한다.

오븐을 220도로 예열해 놓는다.

토마토를 올릴 접시에 작은 솔로 올리브 오일을 바른다.

접시는 반으로 자른 토마토 열여덟 조각이 모두 들어갈 만한 크기여야 한다.

마늘은 껍질을 간 다음 곱게 다지거나 찧어 놓는다.

파슬리 줄기에서 잎만 떼어 낸 다음 곱게 다진다. 마늘과 파슬리에 후추를 뿌려

'페르시야아드(다진 파슬리와 마늘을 섞은 프랑스식 소스)'를 만든다.

반으로 가른 토마토를 접시에 올린다. 토마토의 잘린 면에 페르시야아드를

골고루 펴 바른 다음, 올리브 오일을 충분히 뿌리고 그 위에 다시 빵가루를 뿌린다.

오븐에 넣고 타지 않는지 지켜보면서 20~25분 동안 굽는다.

윗면을 더욱 바삭하게 굽고 싶다면 브로일러를 사용한다.

메리 앤 코즈Mary Ann Caws, '프랑스 카르팡트라 시장의 토마토 상인Tomato Seller at Carpentras Market', 2011

고흐의
◇◇◇◇◇◇
양파조림
◇◇◇◇◇◇◇◇

알양파 340g

설탕 1과 1/4작은술

무염버터 3큰술(각둑썰기 한 것)

소금 약간

¤

작은 냄비에 물을 끓이다가 양파를 껍질째 넣는다.

1분간 익힌 후 체에 건져 식힌다.

뿌리와 줄기 끝부분을 잘라 내고 껍질을 벗긴다.

양파를 전부 넣어도 겹치지 않을 만큼 크기가 큰 팬에 양파를 넣고

내용물이 잠길 만큼 물을 붓는다.

설탕과 버터를 넣는다.

종이 포일을 팬 크기에 맞게 잘라 양파를 덮고,

가운데 구멍을 내서 증기가 빠져나가게 한다.

양파가 설탕에 충분히 조려질 때까지 25~30분간 중간 불로 익히고,

수분이 다 증발되어 국물이 없을 경우 물을 조금만 더 넣는다.

소금으로 간한다.

앤디 워홀, '양파를 바라보는 다섯 가지 관점Five Views of an Onion', 1950년대

고흐의
헤이즐넛 선율이 흐르는 이국적인 버섯볶음

흰색 양송이버섯, 갈색 양송이버섯, 꾀꼬리버섯,

뿔나팔버섯, 잎새버섯 등 다양한 종류의 버섯 680g

무염버터나 유기농 버터 3큰술

곱게 다진 골파 1큰술

헤이즐넛 오일

곱게 다진 헤이즐넛 2큰술

소금과 신선한 후추

¤

커다란 그릇에 찬물을 받아 버섯을 재빨리 씻은 다음 체에 밭쳐 물기를 뺀다.

버섯을 한 입 크기로 자른다.

커다란 팬에 버터를 넣고 중간 불로 가열하여 녹인다.

버섯을 모두 넣고 숨이 죽을 때까지 볶는다.

골파를 뿌리고 2~3분 더 볶아 준다.

불에서 내린다.

버섯을 두 개의 접시에 동일한 양으로 나누어 담는다.

각각의 접시에 헤이즐넛 오일을 약 1/4작은술씩 뿌리고

다진 헤이즐넛을 1큰술씩 골고루 뿌려 준다.

소금과 후추로 간한다.

헬무트 미덴도르프Helmut Middendorf, '집 버섯Häuserpilze', 1979

야생 버섯

아 석양빛이 비추고 있다
나와 카이에게는 연장이 있다
양동이와 꽃삽
그리고 모든 규칙이 적힌 책 한 권이

그물버섯은 절대 먹지 않도록
기둥이나 머리가 붉어졌다면
광대버섯은 손도 대지 말도록
그렇지 않으면 형제여, 죽게 되니까

가끔은 벌써 썩어 버린 것도 있고
기둥이 부러진 것도 있다
사슴이 궁둥이를 돌리다가
부러뜨렸을 것이다

우리는 숲으로 들어간다
야생 버섯을 찾아
모양도 제각각 색깔도 가지각색
음침한 숲 속에서 빛을 발한다

참나무 밑을 찾아본다면
혹은 늙은 소나무 그루터기를 둘러본다면
버섯이 나오고 있다는 걸 알 수 있으리라
낙엽 더미가 불룩 솟아 있을 테니

버섯은 뿌리와 잔디를 뚫고
다양한 섬유를 내보내
어떤 것은 사람을 죽다 살아나게 만들 수도 있고
혹은 신 곁으로 데려갈 수도 있다고 한다

그렇게 여기 버섯 가족이 와 있다
저 먼 친족에게
음식으로, 재미로, 독으로
사람을 도우러 버섯은 여기 와 있다.

─게리 스나이더

카를 W. 뢰리히|Carl W. Röhrig, '유령Das Gespenst', 1981

가을

아마추어들, 우리는 버섯을 모았다
텁수룩한 유칼립투스 수풀 근처로
장뇌와 안개 머금은 땅 냄새가 나던 곳.
꾀꼬리버섯, 먼지버섯, 덕다리버섯,
와인이나 버터로,
달걀이나 사워크림으로 우리는 요리했다,
실수로 죽을지도 몰라
반쯤은 기대하기도 했다. '극심한 발한 현상',
무시무시한 전문가의 말을 인용하며
늦은 밤 너는 말했다,
이불 속에서 서로 끌어안은 우리, 팔다리가 무거운 게
'중독의 첫 번째 증상'이라고 했다.

친구들은 우리가 딴 향기로운 버섯을
'리베스토드'라고 불렀고,
먹고 죽지 않을 게 확실한 것만 골라 먹었다.
그 시절 죽음은 우리를 한 번만 덮치는 게 아니었으니
뒤로 떠밀려 가는 것도
꼭 삶인 것만 같았다. 땅의 습기를 머금고, 미끈거리는 채로,
우리는 사물들의 이름을 향해 떠밀려 갔다.
버섯 자국이 예민한 별들처럼
우리들 식탁을 더럽혔다. 썩어 가는 머리 부분이
기름진 흙의 사향 냄새를 풍겼다.

—로버트 해스

에드 코닝Ed Koning, '10월(버섯 연구)October(Study of Mushrooms)', 1898

밀러의
꽃 모양 버섯

신선한 버섯 16개(지름 약 6cm짜리)

올리브 오일

소금과 후추

마데이라 와인, 혹은 마르살라 와인

푸아그라 파테(고기나 간을 갈아 익힌 프랑스 음식—옮긴이), 혹은

다른 동물의 간으로 만든 파테

파프리카, 구운 백밀 빵 16쪽, 물냉이 1다발

장식용으로 얇게 채 친 당근

¤

버섯은 조심스럽게 기둥을 잘라 내어 손질한다.

(기둥을 힘주어 뽑으면 익는 동안 버섯이 뭉크러진다.)

버섯의 즙이 빠지지 않게 아랫면을 먼저 팬 위에 얹어 익히고

그다음 뒤집어 바깥 면을 익힌다.

소금과 후추로 간하고, 마데이라 와인이나 마르살라 와인을 부은 다음

버섯이 말랑말랑해질까지 익힌다. 한 김 식힌다.

버섯 안쪽에 분홍빛이 도는 흰색 푸아그라 파테, 혹은 다른 간 파테를 나선 모양으로

짜 넣으면서 채우고, 나선형으로 생긴 빈틈에는 파프리카를 뿌려 장식한다.

빵에 버터를 바르고 물냉이를 수북하게 얹는다.

그 위에 장미꽃 모양이 된 파테 채운 버섯을 얹는다.

채 친 당근 두세 가닥을 뿌려 장식한다.

1인당 두 개씩 낸다.

윌리엄 니콜슨, '버섯Mushrooms', 1940

말라르메의
꾀꼬리버섯

8인분

신선한 꾀꼬리버섯 1.15kg

베이컨, 혹은 판체타(소금에 절여 말린 돼지고기, 이탈리아식 베이컨—옮긴이) 115g

식용 돼지기름(라드), 혹은 버터 3.5큰술

후추 1/2작은술

마늘 1쪽(다진 것)

다진 파슬리 2큰술

☼

버섯은 기둥을 손질하고 흙을 털어 낸다.

가능하면 물에 씻지 않는다. 큰 버섯은 반으로 자른다.

베이컨이나 판체타를 잘게 다져 놓는다.

돼지기름이나 버터를 팬에 녹이고 다진 베이컨을 넣고 볶다가 후추를 뿌린다.

팬에 꾀꼬리버섯을 모두 넣고 약한 불에서 1시간 반 정도,

혹은 버섯에서 나온 물이 다 졸아들 때까지 익힌다.

마늘과 파슬리를 넣고 5분간 더 익힌다.

마크 드 프라이에Mark de Fraeye, '시베리아, 라스콜니크의 집Raskolnik House, Siberia', 2004

SIDES
곁들임 요리

글을 맛깔나게 쓰는 작가 콜레트는 맛깔스러운 제목의 책 《미식가라서 행복해J'aime être gourmande》에서 이렇게 썼다.

> 어느 날 샐러드가 먹고 싶어지면 나는 과일향이 나는 신선한 올리브 오일을, 그리고 내가 집에서 만든 장미 식초를 넣어 샐러드를 만들 것이다. 어느 날 고기가 먹고 싶을 때는 독성이 가장 없는 형태로 센 불에 재빨리 구워서, 통후추를 바로 갈아서 뿌리고 굵은 소금도 손으로 부수어—고운 소금이 아니다—솔솔 뿌린 고기를 먹을 것이다……

샐러드라고 하면 우리는 보통 이파리가 많은 녹색 야채가 담긴 음식을 떠올린다. 가끔 가운데나 주변에 그 반대되는 것이 곁들어 있기도 하겠지만 말이다. 하지만 따뜻하고 부드러운 감자 샐러드만큼 편안함을 주는 음식은 또 없을 것이다. 처음에는 따끈한 감자일 뿐이지만, 감칠맛 나는 작은 양파와 푸른색 줄기 야채들과 섞이고 진한 초록색 올리브 오일까지 넉넉하게 스며들며 방금 간 후추와 소금까지 더해지면 한층 새로운 음식으로 탄생한다. 감자 샐러드는 식탁에서 기다리고 있는 입이 몇이냐에 따라 달라질 수는 있겠지만 비교적 간단하게 만들 수 있는 요리에 속한다. (하지만 아무리 많이 준비하든 적게 준비하든 식탁에 내는 순간 게 눈 감추듯 먹어 치우는 것은 마찬가지일 것이다.) 또 소풍에 싸 가지고 가서 좀 식었다 할지라도 맛은 완벽하다. 물론 소풍이 아니어도 어느 자리에서건 잘 어울리는 음식이다.

식탁에 낼 때 넉넉한 양을 준비해야 한다거나, 배가 불러도 자꾸 먹게 되는 것은 비단 감자 샐러드뿐 아니라 여느 음식이든 마찬가지라고 할지도 모르겠지만, 그렇지 않다. 감자는 다르다. "감자 샐러드가 있는 건, 누구나 충분히 먹을 수 있게 하기 위해서"라고 아이들 동화책에도 나오지 않던가. 감자 샐러드는 더 먹고 싶을 때 양껏 먹을 수 있는 게 중요하다. 감자 샐러드 자체가 그 온기만큼이나 따뜻한 위로를 주는 음식이기 때문일 것이다. 둘러앉아 다 같이 먹을 때 더욱 그렇다.

적어도 하루에 한 번 쌀을 먹고 자란 세대들은 쌀에 허브와 향신료 약간, 그리고 샬롯이나 봄 양파를 조금 넣어서 아주 간단하면서도 완벽한 쌀 조리법을 선보이면 유독 반가워한다. 쌀에 물을 넉넉히 붓고 처음에는 올리브 오일과 샬롯을 넣고 끓이다가 뜨거운 물을 좀 더 부으면 당신이 바랐던 음식이 그 자리에서 순식간에 완성된다. 물론 필리포 토마소 마리네티 Filippo Tommaso Marinetti(이탈리아의 미래파 시인―옮긴이)가 자신만의 '미래파식 초록색 쌀밥'을 만드는 법도 조금 있다가 살펴볼 터인데, 이는 우리가 기대하지 못한 것일 수도 있다. 쌀은 조리하면 양이 크게 불어나는 경제적인 식재료로 알려져 있지만, 그와 무관하게 미국 남부 사람들에게 쌀 케이크와 쌀 푸딩, 쌀 쿠키 등 쌀로 만든 음식은 더 각별하게 받아들여지는 것 같다.

뭐니 뭐니 해도 가장 고상한 탄수화물은 잘 조리하기만 한다면 가장 화려한 요리로 탄생되는 파스타이다. 주요리 앞에 먼저 나오는 것이든 그 자체가 주요리인 것이든 마찬가지다. 이 장에서는 색채감으로 유명한 화가 두 명의 파스타 조리법을 소개할 텐데, 분명 이 외에 다른 화가들의 조리법 역시 아주 많을 것이라고 생각된다. 예전에는 한 해의 마지막 날에 훌륭한 멸치 파스타를 먹는 풍습도 있었다. 여기에 살짝 데쳤다가 찬물에 헹궈 생생한 초록색이 살아 있는 줄기콩을 곁들이면 환상적인 궁합이 된다. 초록색 올리브 오일과 고춧가루, 아니면 마늘로만 요리한 파스타는 소박하지만 완벽한 맛의 기쁨을 선사한다. 내가 음식점에 가면 즐겨 먹는 조개 크림 파스타도 별미이다.

갓 튀긴 프렌치프라이를 고깔 모양으로 말아 놓은 기름종이에 담아 뜨거울 때 먹게 되면 그 중독성은 참으로 끊기 어렵다……. 케첩을 함께 내야 한다는 건 두말 하면 잔소리지만, 사실 어떤 소스를 곁들여도 잘 어울린다. 바삭거리면서도 얇아야 하는 프렌치프라이는 어떤 음식과도 완벽하게 어울린다. 삶은 감자는 우리가 잘 알다시피 뵈프 부르기뇽(프랑스식 소고기찜―옮긴이)과 둘도 없는 짝꿍이고, 역시 어느 음식과도 잘 어울리는 감자 그라탱도 따뜻한 위로의 느낌을 준다.

마리네티의

◇◇◇◇◇◇◇◇◇◇

초록색 쌀 요리

◇◇◇◇◇◇◇◇◇◇

('성스러운 입'의 소유자 미래파 자키노의 조리법)

◻

시금치를 밑에 깐 다음 물에 끓인 흰 쌀과 버터를 넣는다.
그 위에 콩과 피스타치오를 갈아 넣은 진한 생크림을 얹는다.

쌀은 제 모습을 유지하는 일이 결코 없다. 솥뚜껑을 열어 놓고 익히면 질감의 변화가 일어나 겉은 쫄깃하고 아삭하면서도 속은 폭신해져서, 밥 알갱이를 씹을 때면 마치 귀여운 성격적 결함이나 감상적인 속마음 같은 숨겨진 속내를 엿보기라도 하는 기분이 된다. 하지만 한 김 식은 밥을 뚜껑을 덮어 두면, 마침 또 비가 와 습기를 머금은 밤공기가 무겁게 가라앉아 있다거나 마땅히 식사라고 할 만한 것이 없는 날이라면, 쌀의 운명은 그 자리에서 정해진 것이나 다름없다. 다음 날이 되어 솥에 물을 붓고 불에 올리면 밥은 이제 끈적한 수프가 되고, 밥 알갱이들이 퍼져서 툭 터질 정도로 익으면서 양은 넉넉하게 불어난다. 작은 그릇에 담겼던 쌀 한 대접이 이제 적어도 네 명은 족히 먹을 식사가 되는 것이다. 이 장관은 눈속임인 것 같지만 배는 그렇게 느끼는 법이 없다. 뱃속은 언제나 눈보다 더 통찰력이 있는 까닭이다.

—모니크 쯔엉, 《소금에 관한 책》

J. J. 르콩트 드 뉘Lecomte de Noüy, '백인 노예The White Slave', 1888

에드워드 지오비Edward Giobbi의
빨간 피망 파스타

흠집이 없는 새빨간 피망 2개, 약 225g

올리브 오일 2큰술

굵게 다진 양파 2컵(250g)

편으로 썬 마늘 2작은술

고춧가루 1/2작은술

닭고기 육수 1컵(225ml)

소금과 신선한 후추

다진 바질 1/4컵(15g)

익힌 파스타 면 450g

파르메산 치즈 가루

¤

피망을 길게 절반으로 가른다. 속의 씨앗을 파내고 꼭지 등을 제거한다.
피망을 굵게 다진다. 2컵 정도 분량이 되어야 한다.

커다란 팬에 기름을 두르고 피망을 넣어 볶는다. 저어 가면서 약 5분간 볶는다.
여기에 양파와 마늘, 고춧가루를 넣고 약 2분 동안 저어 주면서 더 익힌다.
닭 육수와 소금, 후추를 넣고 뚜껑을 덮어 15분간 더 가열한다.

위의 소스를 믹서에 국자로 떠 넣고 곱게 간다.
내용물을 다시 팬에 담고 불을 붙인다.
끓기 시작하면 2분간 더 익히다가 바질을 넣고 저어 준다.
삶은 파스타 면 위에 기호에 따라 알맞은 분량으로 소스를 얹는다.
그릇 한쪽에 치즈를 뿌려서 낸다.

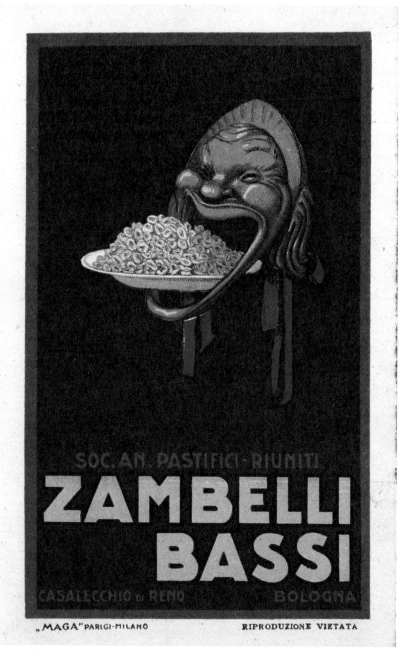

잠벨리 바시Zambelli Bassi, 카살레키노 디 레노의 토르텔리니tortellini 광고 엽서, 1927

블랙모어의
멸치 토마토 파스타

영국 콘월에 거주하는 화가 클라이브 블랙모어와 그의 요리사 아내 앤 아슬란은
이탈리아 요리사 마르첼라 하찬Marcella Hazan의 《정통 이탈리아 요리The Classic Italian Cookbook》에
나온 조리법을 응용하여 매콤한 파스타를 탄생시켰다.

4인분

마늘 1쪽, 껍질을 벗겨 다진다.

올리브 오일 6큰술

절인 멸치살 4점, 굵게 다진다.

다진 파슬리 2큰술

플럼 토마토(방울토마토처럼 작지만 모양이 길쭉하고 수분이 적어 파스타 요리에 적합한 토마토—옮긴이) 300g,

반으로 잘라 놓는다. 즙이 빠지지 않게 유의한다.

씨를 뺀 빨간 고추 약간, 다져 놓는다.

소금, 신선한 후추(통후추 분쇄기에서 6~8회 돌린 분량)

스파게티 450g

¤

작은 냄비에 올리브 오일을 두르고 중간 불에서 마늘을 볶는다.

옅은 갈색을 띨 정도로만 볶는다.

다진 멸치살과 파슬리를 넣고 30초 정도 쉬지 않고 저으면서 볶는다.

토마토와 고추, 소금과 후추를 넣고 볶는다. 저으면서 소스가 은근한 불에서 끓도록
불을 조절하고, 25분 정도 가열한다. 이따금씩 저어 주고 싱거우면 소금으로 간한다.
물 4L를 끓인다. 소금 1.5큰술을 넣고 물이 끓으면 스파게티 면을 집어넣어 알덴테로 익힌다.
물기를 빼고 따뜻한 그릇에 즉시 옮겨 담아 소스와 충분히 섞어 준 다음 바로 낸다.
양념은 미리 준비해 두었다가 내기 전에 데워서 내도 된다.
마지막에 파슬리나 고수를 한 줌 얹고, 루콜라를 더한다.

작자 미상, '파스타 먹는 사람The Pasta-eater', 19세기

헬레네 바이겔의
브레히트가 사랑한 감자빵

빵 2덩어리 분량

기름 4큰술, 밀가루 500g

소프트 버터 250g

큐브형 효모 1개, 곱게 부수어 놓는다.

달걀 3개, 풀어 놓는다.

설탕 250g

레몬 1개, 껍질을 곱게 채를 친다.

커다란 감자 4개, 삶아서 으깨 놓는다.

소금

반죽에 뿌릴 밀가루 약간

✡

커다란 대접에 분량의 밀가루와 소금, 기름을 넣고 잘 섞어 준다.

여기에 버터와 효모를 넣고 치대다가 달걀과 설탕, 레몬 껍질을 넣고 반죽한다.

반죽에 으깬 감자를 넣고 잘 섞은 다음 밀가루를 뿌리고 천으로 덮어 40분간 둔다.

잘 부풀어 오르도록 따뜻한 곳에 둔다. 나중에 다시 한 번 치댄다.

반죽을 반으로 잘라 두 덩어리로 만든다. 각각의 반죽에 십자형으로 선을 긋는다.

빵 덩어리에 밀가루를 한 번 더 뿌리고 나서 따뜻한 곳에 두어 크기가 두 배로 부풀어

오를 때까지 발효시킨다. 200도로 예열한 오븐에 발효된 빵 반죽을 넣고

표면이 갈색이 되면서 바삭바삭하게 부풀어 오를 때까지 35~40분간 굽는다.

✡

헬레네 바이겔 Hélène Weigel (브레히트의 부인―옮긴이)이 요리책에 남긴 참고 사항:

반죽을 치댈 때는 나무 도마에 대고 반죽이 단단해질 때까지 치댄다. 충분히 발효시킨 다음

1시간 정도 아주 천천히 굽는다. 레몬 껍질을 꼭 넣어야 하며, 럼주를 약간 넣어도 좋다.

위 조리법에서 감자를 넣지 않고 구운 빵을 '슈트리첼Striezel'이라고 한다.

S. J. 세레브리야코바Serebrajakowa, '부엌에 있는 카티야Katja in der Kuche', 1921

장 르누아르의 감자 샐러드

영화 〈게임의 법칙〉 중에서

4인분

감자 1kg

리용 피스타치오 소시지 1개

강겨자 3큰술

셰리 식초 2큰술

타라곤(매콤하면서 쌉쌀한 맛이 나며 프랑스 요리에 자주 쓰이는 향신료—옮긴이) 가지 2대

식물성 기름 5큰술

호두 기름 1큰술

드라이한 화이트 와인 150ml(보르도산 화이트 와인이면 적당하다)

마슈(프랑스 요리에서 주로 쓰이는 샐러드용 어린 허브—옮긴이) 2줌, 낭트산이면 좋다.

¤

커다란 솥에 물을 넉넉히 붓고 감자를 껍질째 넣어 센 불에서 약 30분간 삶는다.

다른 솥에 물을 넉넉히 붓고 소시지를 넣은 다음 처음에는 센 불에서,

그다음은 불을 줄여 중간 불에서 30분 정도 익힌다.

30분이 지나면 불을 끄고 5분간 그대로 두었다가 소시지를 건진다.

감자와 소시지가 익을 동안 비네그레트소스를 준비한다.

커다란 대접에 겨자를 넣고 소금은 약간, 후추는 넉넉히 뿌린다.

여기에 식초와 타라곤을 넣어 포크로 휘저어 섞은 다음 그대로 5분간 둔다.

여기에 조금씩 기름을 넣는다.

포크로 계속 저어 주면서 처음에는 식물성 기름을 넣고 그다음에는 호두 기름을 넣는다.

감자를 물에서 건져 작은 나이프의 끝을 이용해 껍질을 깐다.

뜨거운 감자를 두툼하게 저며 커다란 대접에 담는다.

화이트 와인을 넣어 감자 표면에 윤기가 돌게 한 다음,

뚜껑을 덮고 그대로 2분간 둔다.

그동안 소시지를 두툼하게 썰고 각 토막을 다시 4등분한다.

대접에 담긴 감자를 포크와 숟가락으로 잘 섞는다.

여기에 소시지와 마슈를 넣고 비네그레트소스를 부어 잘 섞는다.

뚜껑을 덮고 다시 5분간 기다렸다가 잘 섞어 준 뒤 간을 맞춘다.

바로 내도 되고 뚜껑을 덮어 냉장고에 1시간 정도 두었다가 내도 된다.

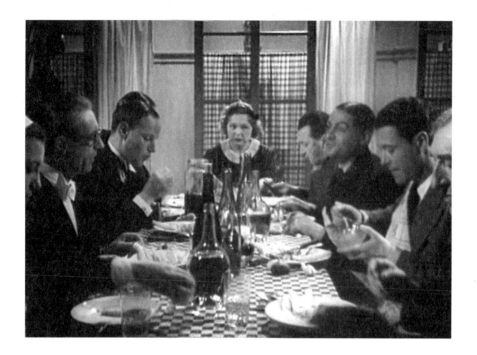

장 르누아르Jean Renoir의 영화 〈게임의 법칙The Rules of the Game〉, 1939

마리즈 콩데Maryse Condé의
초간단 감자 요리

커다란 감자 여러 개(한 사람당 1개)

소금과 후추

고수 가루

올리브 오일

그뤼에르 치즈 간 것 혹은 잘 익은 아보카도

¤

한 사람당 커다란 감자 한 개로 분량을 잡은 다음,

감자를 껍질을 벗기고 깍둑썰기하여 40분간 찐다.

다 익으면 감자를 포크로 으깨 소금과 후추, 고수 가루와 올리브 오일을 넣는다.

마지막에 레몬즙을 약간 끼얹으면 좋다.

칼로리 걱정을 하지 않는 사람이라면 그뤼에르 치즈 간 것,

혹은 잘 익은 아보카도를 약간 넣는다(너무 많이 넣지는 말 것).

아직 온기가 있을 때 바로 낸다.

감자는 보르도 와인과도 사과와도 비슷하지 않다. 사과나 와인은 새로 나오는 다양한 품종으로 입 안에 황홀한 기쁨을 준다. 반면 감자는 품종에 따라 맛이 달라지는 경우가 고작 몇 가지에 그친다. 한 종의 감자를 먹어 보았다면 다른 종은 먹어 본 것이나 다름없다고 생각하는 사람들까지 있을 정도다.

물론 그건 착각이다. 감자는 자기들만의 조용한 방식으로 각자의 차이점을 말하고 있다.

—노엘 페린Noel Perrin, 《3인칭으로 본 시골Third Person Rural》

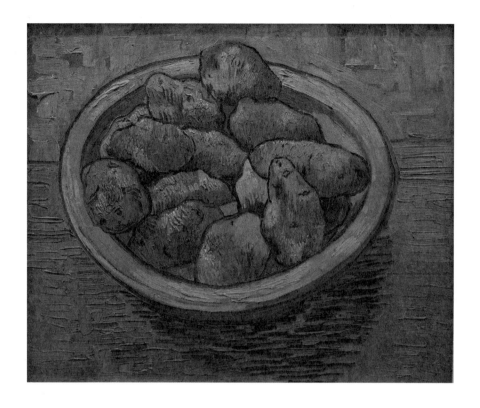

고흐, '정물: 노란 접시에 담긴 감자Still-life: Potatoes in a Yellow Dish', 1888

BREAD

AND

CHEESE

빵과 치즈

정통 바게트만 고집하지 않는 모험심 많은 요리사라면 시장에서든 요리책에서든 그림에서든 여러 종류의 빵을 발견할 수 있을 것이다. 달리의 사뭇 직설적인 빵바구니 그림이 있는가 하면, 그와 묘한 대조를 이루는 W. S. 머윈Merwin과 풍주의 빵에 관한 시도 있다.

참으로 훌륭한 치즈들은 어디서든 만나볼 수 있다. 영국의 첼리스트이자 프랑스 프로방스에 거주하는 작가 필립스는 자신의 책《쇼베네 과수원에서 딴 체리》에서 마르세유 시장에서 본 치즈 가판대에 대해 묘사했다. 집에 있는 화가 남편 메로-스미스에게 갖다 주려고 구입한 치즈를 들고 막 집으로 가려는 모습이다. "유리창 꼭대기까지 높이 쌓여 있는 피카르동 치즈, 펠라르동 치즈, 생크림, 프로마주 프레(숙성시키지 않아 박테리아가 살아 있는 치즈—옮긴이), 원통형 치즈, 낱개 포장된 치즈, 푸른빛을 띠는 것, 불그스레한 것, 사부아 치즈, 쾨드리옹 치즈." 꼭 멋진 프랑스어 시구 같은 길디긴 치즈 목록에서 원하는 어떤 치즈든 찾을 수 있을 것 같다. 아니면 필립스가 염소젖 치즈를 사러 가는 몽 방투 근처 마잔의 시장 풍경도 눈여겨볼 만하다. "염소 할머니는 당신이 돌보는 염소 떼처럼 턱에 주름이 짙고 녹색 눈에 뼈가 앙상해서 솔직히 아름다운 모습은 아니었다. 하지만 할머니가 가져오는 치즈, 은은한 향내를 풍기고 타임 가지가 꽂혀 있거나 아니면 윈터 세이버리(박하과에 속하는 허브—옮긴이)나 라벤더가 꽂혀 있던, 손으로 둥글게 빚은 그 치즈만은 아름다웠다."

화가 메로-스미스는 염소젖 치즈에 관해 아래와 같이 썼다.

'가을 과일이 있는 정물Still-life with Autumn Fruits'은 사과 한 알, 빵 한 덩이, 호두 두 알, 염소젖 치즈, 나이프, 두 개의 물단지, 사과가 담긴 대접을 그린 명상적인 그림이다. 돌빛 배경을 바탕으로 해서 야외에 있는 느낌을 주고 대상에 숨 쉴 공간을 마련해 주었다. 한편 그림 오른편 3분의 1 지점에는 빛 한 조각이 치즈와 사과 위로 떨어져 내리고 있다. 빛이 사과에 강렬한 생기를 더해 주어서 마치 사과가 회전하고 있는 것처럼 보인다. 빛은 참으로 고요하게도 내려앉아 있다.

피셔는 《프로방스의 두 마을》에서 브뤼스 치즈의 섬세하고 상쾌한 맛을 높이 사면서 그 신선한 맛이 다름 아닌 만드는 과정에서 나온다는 사실을 정확하게 보여 준다. 상쾌하고 신선한 맛이 나지 않을 수 없는 것이다.

브뤼스는 암양의 신선한 젖을 '앉혀서' 만드는 고급스러운 치즈이다. 여기에 단맛을 가미하고 넛멕과 생강으로 연하게 양념을 할 수도 있다. 시냇물만큼이나 맑고 신선한 이 치즈는 먹는 사람에게도 가볍고 상쾌한 느낌을 남긴다.

세잔이 즐겨 먹었다는 '꿀과 아몬드를 넣은 브뤼스 치즈'는 독자에게나 요리사에게나 꼭 이와 같은 신선함을 남긴다.

에두아르 뷔아르Edouard Vuillard, '빵 한 덩이를 든 아네트Annette with a Loaf of Bread', 1915

모네의
<center>◇◇◇◇◇◇◇◇◇</center>
장-프랑수아 밀레Jean-Francois Millet의 롤빵
<center>◇◇</center>

<center>29개 분량</center>

<center>우유 1컵(225ml)</center>

<center>설탕 5작은술</center>

<center>소금 1작은술</center>

<center>버터 2.5큰술</center>

<center>생효모 수북하지 않게 1큰술, 혹은 건조 효모 1봉지</center>

<center>밀가루 4컵(650g)</center>

<center>달걀 2개, 풀어 놓는다.</center>

<center>달걀노른자 1개, 우유 3큰술과 섞어 놓는다.</center>

<center>✿</center>

우유에 설탕을 넣고 끓기 직전까지 가열한다. 데운 우유는 미지근해질 때까지 식힌다.

우유에 소금과 버터를 넣는다. 그동안 대접에 효모를 넣고 따뜻한 물 1컵(225ml)을 붓는다.

여기에 밀가루 4큰술을 넣고 저은 후 따뜻한 곳에 20분간 둔다.

20분 사이에 내용물이 스펀지처럼 부풀어 올라야 한다. 여기에 남은 밀가루를 모두 넣는다.

미지근하게 식은 우유에 분량의 달걀을 넣고 섞는다. 달걀과 우유 섞은 것을

밀가루 효모 대접에 쏟아붓고 나무 숟가락으로 세게 저은 다음 손으로 치댄다.

반죽이 말랑말랑하고 탄력이 생기면서 대접 옆면에 아무것도 달라붙지 않을 때까지 치댄다.

나무 도마에 밀가루를 뿌리고 다시 5분 동안 반죽을 치댄다.

따뜻하게 해 놓은 나이프로 반죽을 29조각으로 자른 다음,

각 반죽을 가로세로 약 3센티미터, 7.5센티미터 크기의 두툼한 시가 모양으로 돌돌 만다.

반죽들을 촉촉하게 적신 천으로 덮고 부엌의 따뜻한 곳에 3시간 동안 둔다.

오븐을 230도로 예열해 놓는다. 두 개의 오븐용 구이 판에 밀가루를 뿌린다.

판 위에 반죽들을 올리고 위에 달걀노른자와 우유 섞은 물을 솔로 발라 준다.

10분간 굽는다.

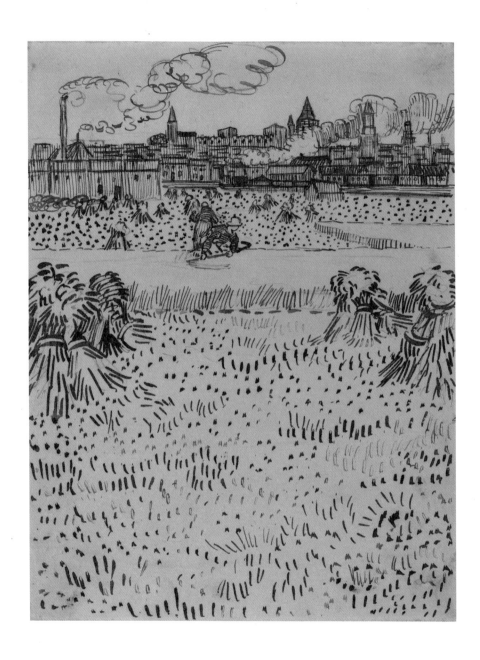

고흐, '추수The Harvest', 1888

빵의 질에 관한 과학적 정의

레몽 칼벨Raymond Calvel은 제빵 분야의 걸출한 인물로서, 전후 프랑스에서 빵의 질을 이해하고 향상시키는 데 지대한 공헌을 한 연구자이자 선생이다. 높은 품질의 좋은 프랑스빵에 대한 그의 정의가 세세하게 모든 종류의 빵에까지 적용될 수 있는 것은 아니지만, 그의 연구는 잘 만든 빵에서 음미할 수 있는 것이 얼마나 많은지를 잘 보여 준다.

> 좋은 빵, 진정 높은 품질의 빵이란 속살이 크림처럼 하얗다. …… 속 살이 적절한 정도로 크림처럼 하얀 빵은 혼합 과정에서 도우의 산화 가 과도하지 않았음을 보여 준다. 또 밀가루의 향이 미묘하게 섞인 독특한 풍미, 즉 밀의 배아 기름과 배아에서 나오는 섬세한 헤이즐 넛 향이 어우러진 맛과 향이 이어진다. 여기에 도우의 알코올성 발효 에서 비롯된 자극적인 냄새와, 캐러멜화와 크러스트가 형성되면서 생 긴 독특한 향들이 결합된다. …… 빵의 결은 열려 있어야 하고, 커다 란 기포의 흔적이 곳곳에 남아 있어야 한다. 이런 기포 자국은 진주 빛깔이 도는, 아주 얇은 벽으로 둘러싸인 칸과 같아야 한다. 도우의 숙성 정도와 반죽을 만드는 방식 등 여러 가지 요소가 합쳐져서 결 정되는 이처럼 특이한 구조는 프랑스빵을 즐길 때 느껴지는 식감과 풍미와 미각적 기쁨에 필수적이다.

—해럴드 맥기Harold McGee,

《음식과 요리On Food and Cooking》

제임스 로젠퀴스트, '1959년 사람 둘Two 1959 People', 1963

빵

거리의 모든 얼굴은 뭔가를 찾아
헤매는
빵 한 조각

불빛 아래 어딘가에서 진짜 배고픈 자들이
배를 움켜쥐고서
그 얼굴들을 지나쳐 가네

들어가 숨는 꿈을 꾸었던
침침한 동굴을 그들은 잊었던가
그들의 발자국만을 기다리는
그들만의 동굴을,
숨어들어 깊은 잠 잘 때
더듬어 움푹 팬 자국들 가득한 그곳을

빛을 따라 나가는 꿈을 꾸었던
누추한 터널을 그들은 잊었던가
한 발짝, 한 발짝
그 어두운 숨으로 버티다 보면
불현듯 나타날
빵의 한가운데로 향하던 터널을

나갔지만 아무도 없었던

밀밭 앞에서

달빛에 훤히 빛나던 밀밭 앞에서

—W. S. 머윈

제이컵 콜린스Jacob Collins, '빵과 물Bread and Water', 2011

빵의 표면은 무엇보다 파노라마처럼 펼쳐지는 그 겉모습 때문에 경이롭다. 지금 손에 들고 있는 것이 알프스 산맥이나 토로스 산맥, 아니면 안데스의 코르디예라 산맥이라는 기분마저 든다.

기포를 토해 내는 무정형의 덩어리가 우리를 위해 고급 오븐 속으로 들어가면 거기서 계곡과 산마루, 파도와 크레바스가 만들어지면서 반죽이 단단하게 형태를 갖추어 간다. …… 그때부터 모든 면이 매끈하게 연결된 덩어리는 빈틈없이 불을 내뿜는 화덕 속에서 그 내부의 희한한 촉감의 반죽에는 눈길 한 번 주지 않고 변형된다.

축 늘어진 차가운 심토, 즉 빵의 속살은 스펀지와 똑같은 조직으로 되어 있다. 빵의 속살에 이파리나 꽃 모양으로 생기는 이 조직들은 샴쌍둥이처럼 전체가 연결되어 있다. 빵이 오래되면 이 꽃들은 시들고 쪼그라든다. 그러면 연결되었던 부위들이 떨어져서 덩어리는 부스러기가 된다.

하지만 이쯤에서 멈추기로 하자. 우리 입 속으로 들어가는 빵은 단순한 감상의 대상이 아니라 먹고 음미하는 것이기 때문이다.

—프랑시스 퐁주, 〈빵〉

달리, '빵 바구니Bread Basket', 1945

장 엘리옹Jean Helion의
로크포르 치즈 크루아상

4인분

크루아상 4개

로크포르 치즈 85g(으깬 것)

버터 1작은술

✡

잘 구워진 크루아상을 길게 절반을 가른다.

두 쪽이 완전히 갈라져 떨어지지 않도록 끝부분은 남겨 둔다.

가른 부분을 조심스럽게 연다.

로크포르 치즈를 포크로 으깬 다음 버터를 넣고 충분히 섞는다.

이것을 크루아상의 속에 바르고 윗면을 덮는다.

포일을 깐 오븐용 구이 판에 크루아상을 올려놓고,

오븐에 넣은 다음 190도 정도의 중간 불에서 10~15분간 가열한다.

체사레 탈로네Cesare Tallone, '치즈가 있는 정물Still-life with Cheese', 1887

모든 치즈에는 각기 다른 하늘과 저미다 다른 초록 목장이 담겨 있다. 매일 저녁 노르망디 해안의 해류가 소금을 남기고 간 초원의 향기도, 프로방스 지역의 바람 좋고 햇살 좋은 날의 향기도 스며 있다. 그런가 하면 여러 종류의 가축 떼도 들어 있다. 집이 있는 것들도 있고, 시골을 자유롭게 돌아다니는 것들도 있다. 또 오랜 세월 전해 내려오는 비법도 들어 있다. 그러니 이 가게는 박물관이다. 팔로마 씨는 그곳에 들를 때마다 마치 루브르를 방문하는 기분이 된다. 진열된 모든 물건 뒤에는 그것을 만들고 또 영향을 준 문명이 버티고 서 있는 것이다.

—이탈로 칼비노Italo Calvino,

《팔로마 씨Mr. Palomar》

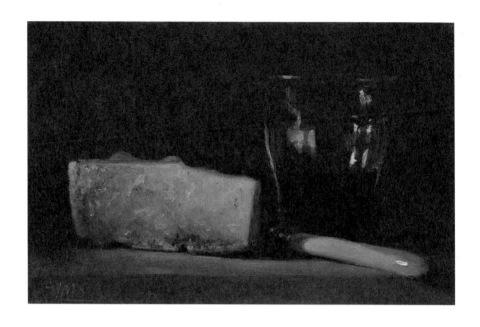

메로-스미스, '캉탈 치즈와 나이프, 와인 잔Still-life Cantal vieux, Knife and a Glass of Wine', 2009

세잔의
◇◇◇◇◇◇◇
꿀과 아몬드를 넣은 브뤼스 치즈
◇◇◇◇◇◇◇◇◇◇◇◇◇◇◇◇◇◇◇◇◇◇◇◇◇◇◇◇◇◇◇◇◇◇◇◇◇◇◇

6인분

오렌지 3개

레몬 1개

굵은 설탕 175g(1/2컵에 7큰술 더한 분량)

넛멕 가루 약간

계피 작은 조각 1개

정향 1개

타임 꿀 3큰술

신선한 브뤼스 치즈 600g(2.5컵), 신선한 염소젖 치즈로 대체 가능하다.

아몬드 추출액 4방울

편으로 썬 아몬드 50g(1/2컵)

¤

전날 저녁에 마멀레이드를 만들어 놓는다.

오렌지와 레몬을 흐르는 물에 깨끗하게 씻은 다음,

끓는 물을 부어 껍질에 묻은 이물질을 제거한다.

물기가 남아 있지 않게 수건으로 닦은 다음 꼭지를 잘라 내고 두툼하게 썬다.

과일즙이 버려지지 않도록 조릴 냄비 위에서 자른다.

조각들을 냄비에 넣고 계피, 넛멕 가루, 정향,

준비한 설탕의 절반 분량, 물 300ml(1과 1/4컵)를 넣고 하룻밤 재워 둔다.

다음 날 냄비에 물 200ml를 더 넣고 뚜껑을 덮지 않은 채로

불에 올리고 약한 불에 조린다.

물이 끓기 시작하면 불을 줄이고 약 20분간 더 조린다.

불에서 내려 나머지 분량의 설탕을 넣고 뚜껑을 덮지 않은 채로 식힌다.

정향과 계피를 골라내고 마멀레이드를

다시 불에 올려 끓기 시작하면 불에서 내리고 다시 식힌다.

꿀을 중탕으로 녹인다.

브뤼스 치즈를 물기가 없도록 건져서 그릇에 담고 녹인 꿀과

아몬드 추출액을 넣은 다음 힘차게 젓는다.

휘저은 것을 담아낼 접시에 붓고 내기 전에 30분간 식힌다.

편으로 썬 아몬드로 장식하고 마멀레이드와 함께 낸다.

루샤, '치즈 열한 조각Eleven Pieces of Cheese', 1975~1976

루샤, '폭발하는 치즈Exploding Cheese', 1976

10년 전에는 크림처럼 부드러운 질감에 독특한 곰팡이 향이 나는 푸른빛의 독일산 캄보졸라 치즈 한 조각이 없다면 음식점에서 치즈 모둠은 나올 수 없었다. 진정으로 초콜릿을 사랑하는 사람이 정말 다급하게 초콜릿이 먹고 싶을 때 '프라이 초콜릿 크림'을 선택하듯이, 이 부드럽고도 감미로운 푸른 치즈 한 조각은 공장에서 만들어진 차디찬 치즈밖에 없는 냉장고 안에서 치즈 애호가들의 유일한 피난처가 되는 경우가 많다. 하지만 이는 은은한 것으로 유명한 그 맛 때문만은 아닌지도 모른다. 새하얗게 꽃을 피운 치즈 덩어리에서 종이 라벨을 들어 올릴 때의 좀 이상하지만 독특한 기쁨은 나만 느끼는 것은 아닐 것이다.

공장에서 생산된 치즈 조각으로 구성된 치즈 모둠이 프랑스에서 고리버들 바구니에 담겨 나오는, 이따금씩 고약한 냄새를 풍기기도 하는 관능적인 느낌의 치즈들과 겨룰 수 있다는 생각은 어불성설이다. 그러니 그처럼 완벽한 원 모양을 한 훈제 치즈에게, 쐐기 모양의 반들반들한 노란 고다 치즈에게, 삼각형의 '버섯 브리 치즈'에게도 안녕을 고하자. 장담컨대 당신은 그래도 멀쩡하게 잘 지내며 그들에게 좋은 기억으로 남을 것이다.

—나이절 슬레이터Nigel Slater,

〈치즈 모둠의 죽음The Death of the Cheese Board〉

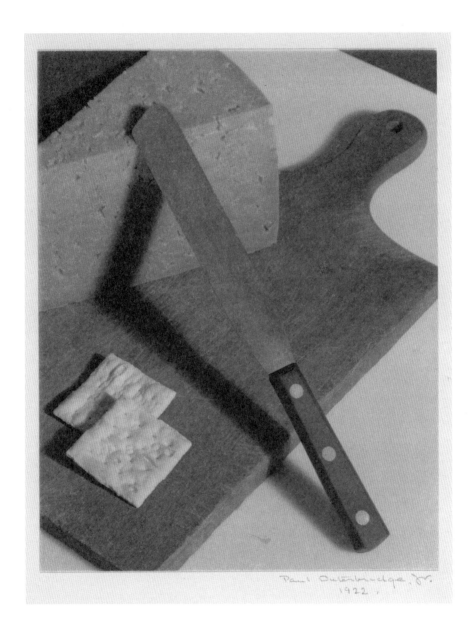

아우터브리지 주니어, '나이프와 치즈Knife and Cheese', 1922

FRUIT
과일

예술에 관심이 많은 요리사라면 누구나 세잔을 비롯해 수많은 정물 화가들에게 영감을 받을 것이다. '엑상프로방스의 위대한 화가' 세잔이 친구인 화가 에밀 베르나르Emile Bernard에게 쓴 편지 중에는 과채에 관해 언급한 대목이 있다. "하느님이 하신 일을 좀 보게! 내가 탐구하는 게 바로 이것이네!" 세잔의 첫 정물화는 복숭아 몇 개를 그린 것이었다. 그 뒤 아직 나이프로 두껍게 물감을 바르면서 쿠르베나 외젠 들라크루아Eugéne Delacroix처럼 명암법을 쓰던 시절에는 설탕 단지, 파란색 접시와 함께 놓여 있는 배 몇 개를 그렸다. 나중에 세잔은 마네처럼 '회색의 예술'을 지향하면서 한층 얇게 물감을 올렸고, 뒤에는 훨씬 더 밝게 그렸다. 하지만 어느 시기든 세잔의 그림에는 다른 화가들은 물론이요 요리사들에게도 영감을 줄 만한 그림들이 많다. 질 플라지Gilles Plazy는 《세잔의 부엌La Cuisine selon Cézanne》이라는 책에서 세잔과 모네의 정물화를 다음과 같이 비교한다. "모네가 자신의 뜻을 관철하여 원하는 방식대로 자연을 그림에 집어넣는 반면, 세잔은 자연과 대화하고 따라가고 채워 넣을 뿐 결코 충돌하지 않는다. 그리고 세잔 역시 정원을 그린다."

와인과 과일이 만나는 기쁨은 세잔의 '사과와 와인 한 잔이 있는 정물Still-life with Apples and a Galss of Wine'이나 존 프레더릭 페토John Frederick Peto의 '오렌지와 와인 잔이 있는 정물Still-life with Oranges and Goblet of Wine'에 고스란히 담겨 있다. 프랑스 시와 그림, 요리를 사랑하는 사람이라면 누구나 과일에 고마움을 표하지 않을 수 없을 것이다. 퐁주의 '오렌지'에 관한 산문시나, 메이 스웬슨May Swenson의 '딸기'에 관한 시는 앙리 팡탱-라투르Henri Fantin-Latour의 '포도와 카네이션이 있는 정물Still-life with Grapes and a Carnation', 밀레의 '배Pears', 앙드레 드랭Andre Derain의 '배가 있는 정물Still-life with Pears', 마네의 '레몬The Lemon'이나 프리다 칼로의 '땅의 열매들'을 글로 표현한 것이나 다름없다. 이 장에는 과일의 달콤함이 다양한 조리법으로, 혹은 과일을 주재료로 한 화려한 디저트의 모습으로 망라되어 있다. 조지아 오키프Georgia O'Keeffe의 그림 '사과Apple'부터 후안 카르데나스Juan Cardenas의 과일 요리 '라임 껍질'에 이르기까지 다양한 조리법과 그림들을 맛볼 수 있다.

연방 예술 프로젝트Federal Art Project, '과일 가게Fruit Store', 1936~1941

피카소의
생강 속에서 헤엄치는 과일

4인분

황도 3개

청포도 2송이

작은 멜론 1개

딸기 350g

슈거 파우더 200g

물 3큰술

레몬 1/2개

생강 300g

¤

생강은 껍질을 벗겨 얇고 길게 막대기 모양으로 썰어 놓는다.

분량의 설탕과 물을 냄비에 넣고 중간 불로 끓이다가 투명한 시럽이 되면 불을 끈다.

레몬즙을 몇 방울 떨어뜨린다.

시럽에 생강을 넣고 나서 3분 후 생강을 건지고 시럽은 차게 식힌다.

끓는 물에 복숭아를 20초간 담갔다가 빼서 껍질을 벗긴다.

반을 갈라 씨를 제거하고 보통 크기로 저며서 커다란 과일 대접에 담아 놓는다.

청포도를 씻어서 물기를 뺀 후 송이에서 알맹이를 떼어 내 과일 대접에 담는다.

멜론은 반으로 갈라 씨를 제거하고, 볼 커터(과일이나 야채를 원형으로 깎을 때 쓰는 도구—옮긴이)를

이용해 속을 작은 공 모양으로 떠서 과일 대접에 담는다.

딸기는 흐르는 물에 재빨리 씻어 꼭지를 따고 작게 잘라 과일 대접에 섞는다.

과일 대접에 차가워진 시럽과 길게 자른 생강 조각을 뿌리고 잘 섞는다.

색색의 과일들이 잘 섞이도록 배열하고 차갑게 보관했다가 낸다.

미국 학파American School, '과일과 노래하는 새가 있는 식탁Table with Fruit and Bird Singing', 19세기

딸기 따기

내 손은 살인자의 손처럼 붉다. 통통한 열매들이 많이도
바구니 속에 무더기로 떨어져 내린다. 혹은 농익어
곧 터지려는 열매들, 심장 같아
검은 새의 날개와도 썩 잘 어울리겠다. 갈대에 매달린
검은 새 옆 들판에서 '휘—피—루—' 쇳소리 낸다.
새의 부리가 윤기 나는 발간 볼에 닿으니
처음에는 붉어졌지만 이내 새하얘진다, 그것은
약탈자에게는 달콤함의 표시.

우리는 해변 근처에서 따고 있다, 화창한
아침, 부드러운 바람 불어 거친 잎맥 드러낸 잎들이
우리들 손 사이에서 흔들린다. 손가락은 그 끝으로 안다
송이 중에서 때가 된 열매를. 여기 그리고 저기
열매들의 질척거리는 상처…… 어제 과육은
완벽했다…… 6월은 가고 있다……
시들기 전 젊고 단단한 달콤한 심장들.

'큰 것만 따라, 너무 익은 것도 말고.'
어머니가 어린 딸과 아들에게 외친다, 고랑 위
맨발들. '두둑을 밟아선 안 돼. 줄을
바꾸면 안 된다. 너무 많이 먹지 마라.' 지천의 열매에
넋을 잃은 아이들은 쪼그리고 앉아 짙붉은
열매들을 두 손 가득 잡아 뜯고 딴다. 반은
바구니로, 반은 입 속으로.
곧 얼굴에 온통 흔적이 남으리라.

이렇게 튼실한 소출은 강탈꾼을 기다린다. 성숙은
능욕을 원한다, 암소의 젖통이 단단해지면,
푸른 혈관이 팽팽해지면 억센 손길을 갈망하듯이.
진흙 밭 곧은 이랑에 쪼그려 앉아, 뒷목이
햇빛에 타들어 가도 우리는 손을 뻗어 뜯어낸다
연하고 오톨도톨한 열매들을. 너무 연해 피 흘리는 것들은
그대로 둔다. 열기 속에 썩어 가라고.

퀴퀴한 이파리들 아래 횅하게 팬 곳 외면하며 고개 돌리면
눈앞에 심장 모양 한 무더기,
전에는 빨갰고 지금은 잿빛이 된, 성하지만 텅 빈,
죽은 줄기에 아직 붙어 있는
―폼페이에서 몰살된 가족 같은―붉은 무더기. 나는 일어서
기지개 켠다. 줄기에서 늘어지도록 잘 익은 커다란 것으로 하나 더
따 먹는다. 붉은 손으로 나는 딸기밭을 떠난다.

―메이 스웬슨

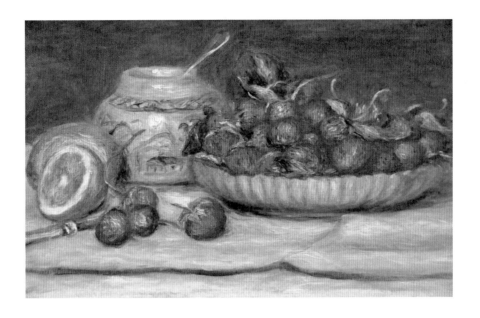

오귀스트 르누아르, '딸기Strawberries', 1905

딸기 가슴

분홍색 접시에, 캄파리(식전에 마시는 이탈리아의 술로 붉은색을 띤다―옮긴이)를 이용해 분홍색으로 물들인 리코타 치즈 두 덩어리를 여자의 젖가슴처럼 봉긋하게 올린다. 거기에 설탕에 조린 딸기 두 개를 젖꼭지 모양으로 얹는다. 치즈 덩어리를 봉긋하게 올리기 전에 그 속에 신선한 딸기를 가득 채우면 이 상상의 가슴을 한 입 깨물 때의 느낌을 더욱 이상적으로 살릴 수 있다.

―어느 미래파 시인의 조리법

그는 향긋한 작은 딸기를 땄다. "이건 신이 주신 선물이 아닌가요?"

"여름이 형상으로 빚어진 셈이로군요."

그는 딸기를 여자의 입술 가까이에 스쳤다. "향기는 어떤가요?"

"영원할 수 없는 아름다움의 약속이네요."

에스코피에는 여자의 입술에 부드럽게, 그저 입술만 맞닿게 키스했다.

"그럼 맛은?"

그는 딸기를 여자의 입 속에 넣어 주었다. 여자의 얼굴에는 그 역시 잘 알고 있는 표정이 나타났다. 열매의 달콤함은 강렬했다. "그러니 어떻게 신이 존재하지 않을 수 있겠소?" 그가 물었다.

―N. M. 켈비Kelby,

《겨울의 흰 송로버섯White Truffles in Winter》

'거대 딸기 트럭A Carload of Mammoth Strawberries' 엽서, 1910

일렁이다

작년, 가지가 무겁도록 열매를 맺은
배나무, 올해는
열매가 거의 없다. 올봄
비가 많이 왔던가?
저 많은 배나무 이파리에서
빛이 일렁인다, 일제히.
저 8월의 햇살이 대양의
시원함 속으로
내려와 꽂힌다. 〈뉴욕 타임스〉는
파업 중이다. 내 일용할
양식이! 난 굶어야 한다! 그러나 사실
꼭 그렇진 않다. 내 창틀에는 동그란
노끈 뭉치가 셀로판지에 싸여
번쩍거린다. 그것은
갈색, 흰색, 그리고 아마
크림색이라고 할 만한 것들.
햇살 약간 컵 속으로
떨어져 내린다. 소년 둘과
개 한 마리, 오리 한 마리의
푸른 그림자, 그리고
'물러가시오 폼페이우스'라는 글자. 나는
그 컵이 좋다, 절반은
햇볕으로 가득 찬 그 컵이. 오늘은
풀밭 위 삐죽삐죽한
그림자 속에 앉아 보는 것은

어떨지. 그 그림자를 둘둘 말아
집어넣고. 그 일렁이는
그림자 컵 속에
담아 보면 어떨지, 지금 내 오른손에 들린
커피처럼.

—제임스 스카일러James Schuyler

밀레, '배', 1862~1866

에리크 사티Eric Satie

'배 모양의 세 개의 곡' 도입부

Satie
Trois Morceaux en forme de Poire
(Three Pieces in the Shape of a Pear)

Manière de Commencement
In Order to Begin

리 파머Leigh Palmer, '배 세 개가 있는 실내Interior with Three Pears', 1983

세잔의
꿀에 절인 배 혹은 모과

6인분

배 12개(혹은 모과 12개)

레몬 1개

정향 1개, 바닐라콩 1개, 팔각 1개

액상 꿀 1컵(225ml)

혹은 설탕 130g

¤

배(혹은 모과) 12개가 전부 들어갈 만한 커다란 냄비에 껍질을 깎은 과일을 세워서 넣는다.

꼭지는 그대로 남겨 둔다. 물 1.4리터를 붓고 모든 향신료와 꿀(혹은 설탕)을 넣는다.

과일이 자작하게 잠기지 않으면 물을 더 붓는다.

냄비를 불에 올리고 끓을 때까지 중간 불로 가열하다가,

끓기 시작하면 약한 불로 줄이고 20분간 뭉근하게 끓인다.

과일 사이사이에 4등분한 레몬을 끼워 넣는다.

계속 끓이다가 과일이 형태는 유지하면서도 과육이 물러졌을 때 불을 끈다.

냄비째 한 김 식힌다. 과일을 건져 과일 대접에 담아 냉장고에 넣고,

시럽은 냄비에 그대로 둔다.

시럽을 2/3 분량이 될 때까지 졸이다가,

레몬 조각과 향신료들을 건져 낸 후 숟가락으로 떠서 과일 위에 끼얹고,

다시 냉장고에 넣는다.

과일이 반들반들해질 때까지 이 과정을 몇 번 반복한 다음,

갈색 빛이 돌도록 그릴에 굽는다.

앙드레 쿼페루스André Quefferus의 배

새콤한 서양배 6개

로크포르 치즈 55g

진한 생크림 1/4컵(60ml)

레몬 1개, 저민 것.

✡

배 속을 파내고 으깨 놓은 로크포르 치즈를 채운다.

식탁에 낼 접시에 속을 채운 배와 생크림을 적절하게 올린다.

저민 레몬으로 장식한다.

세잔, '세 개의 배', 1879

사과들

비가 노점상의 초록색 천막을 희뿌옇게 적셨지만
그 아래 사과는 그러지 못해, 종이 상자에 무더기로 쌓인 사과는
랩에 싸여서 보송보송하다. 사과 장수는

시큼한 과일을 먹은 것처럼 입을 잔뜩 오므리고
경매에 나온 경주마처럼 4를 외친다.
블랙트위그, 홀랜드, 크림슨 킹, 살로메 있소.

하나 먹어 보았을 때 그 차가운 촉감에 기억이 번쩍 되살아났다.
빈약한 사과들이 떨어져 멍든 언덕
동네 사람들은 우리가 왜 그것들을 주워 가는지 의아해했다,

군청색 점퍼를 맞춰 입은 친구와 나,
한 입 깨물었을 때 나는 친구의 웃음소리를 들었다
학교 끝난 아이의 웃음처럼 자유로운, 친구 얼굴은 석양으로 붉게 물들었다.

나는 사과 장수에게 하나 더 달라고 했다,
세잔의 정물화에 나오는 빨갛고 노란 사과처럼 싱그러운 것으로
정물화보다 더 실물 같은 것으로, 우리에게

자르지 말고 껍질 벗기지 말라고 말하는 것 같은, 식탁용이 아니라
스스로를 위해 존재하는 것이라고, 언제든 힘을 모아
이 비스듬한 대접에서 뛰어올라, 날아갈 거라고,

공중에서 제비를 돌아, 기울어진 식탁을 굴러 내려갈 거라고 말하는 것 같은.

과일 행상, 노던 스파이(미국산 사과 품종—옮긴이)의 주인은
사과 하나 꺼내 내게 돌리는 법을 가르쳐 준다

무작위로 들려 나온 사과, 빛 속에서 타오르고 그림자 속에서 열광한다.
이브가 맛보고 아담과 나눠 먹었던, 그리고 더 달라고 했을 것 같은
와인샙(미국산 사과 품종—옮긴이)을 가져다줘요.

똑똑한 내 친구는 아름다움은 단 한 번 온다는 걸 알았다,
결코 편안하게가 아니라, 어렵게 온다는 걸. 땅과 노래의 맛이 나는
쏩쓸한 과일을 위해 나는 망명을 무릅쓰리라.

여기 공기는 건조하다. 싸락눈에서 습기를
빼앗아 오리라, 민들레의 옷을 입고,
부러진 채 뛰쳐나가, 울며 저주하리, 기쁨에 겨워.

—그레이스 슐만Grace Schulman

조지아 오키프, '사과', 1921

배출이라는 시련을 겪고 난 뒤의 오렌지는 스펀지처럼 평정을 되찾기를 갈망한다. 스펀지는 언제나 성공하지만 오렌지는 결코 그렇지 못하다. 세포들은 터졌고 조직들은 찢겨 나갔다. 그 탄력성 덕에 껍질만이 어느 정도 제 모양을 되찾는다. 그러는 사이 싱그럽고 향기로운 호박색 즙이 빠져나온다. 씨에서 너무 일찍 뜯겨 나왔음을 씁쓸하게 통감하기라도 하듯.

둘 중 한쪽 편을 든다면? 외부의 압박에 저항하는 스펀지와 오렌지의 양태 중 어느 것이 더 나은지 하나를 고른다면? 근육에 불과한 스펀지는 환경에 따라 공기로, 혹은 깨끗하거나 더러운 물로 가득 찬다. 그러다 보면 수행 능력이 떨어진다. 오렌지는 맛이 좋지만 너무 수동적이다. 그리고 그 향긋한 신주神酒는 정말이지! 저를 압박하는 사람을 아주 쉽게 매혹시킨다.

하지만 공간을 향긋하게 물들여 저를 고문하는 자를 기쁘게 하는 오렌지의 독특한 방식은 곱씹어 볼 필요가 있다. 오렌지를 짤 때 나오는 그 화려한 색의 즙에도 주의를 기울여야 한다. 그리고 오렌지는 레몬과 달리, 과육을 먹을 때와 마찬가지로 그 이름을 발음할 때도 후두를 활짝 열어야 한다. 맛봉오리들은 불안에 떨며 오므라들 필요가 없다.

이 달콤하고 연약하며 노란 타원형 풍선의 외피를 어떤 표현으로 다 찬탄할 수 있을까. 두껍고 촉촉한 흡수 종이 같은 표피는 극도로 얇지만 색이 아주 아름답고, 톡 쏘는 듯 짜릿하며, 그 완벽한 형태는 빛을 발하고 주목을 받기에 충분하다.

—프랑시스 퐁주,
〈오렌지The Orange〉

프랑시스 피카비아Francis Picabia, '오렌지Les Oranges', 1909

오렌지

왜 달걀이 휘저어 놓은 굴의 느낌이 나는지. 오렌지 중심은
왜 그런지.
표시해 놓은 쇼, 풀어지고 풀어진 그것이 말하자면
앉아 있었다.
보는 숟가락이 있는 또 다른 누설자였다, 그것은
보는 숟가락이 있는 또 다른 아첨꾼이었다.

—거트루드 스타인,

〈부드러운 단추들Tender Buttons〉

중년의 중국 남자가 오렌지 조각이 담긴 접시를 가지고 온다. 오렌지는 빛이 난다. 과
즙으로 반들거리고, 달콤함이 가득한 작은 눈물방울 주머니로 꽉 차 있다. 페리 디스
가 오렌지를 건넬 때 그녀는 그의 손목에서 오래된 상처를 본다. 잘 만들어진, 능력 있
는 사람의 상처다. 그는 말한다. "오렌지는 진정으로 천국의 열매입니다. 나는 늘 생각
하지요. 오렌지를 진짜로 이해한 건 마티스가 처음이었어요. 그렇게 생각하지 않아요?
빛을 받고 있는 오렌지, 그늘 속에 있는 오렌지, 푸른색 위의 오렌지, 초록색 위의 오렌
지, 검은색 위의 오렌지……."

—A. S. 바이엇Byatt,

〈중국 가재The Chinese Lobster〉

갈릴레오 키니Galileo Chini, '정물Still-life'

레몬

레몬 꽃이
달빛 속에
흐드러졌다, 사랑의
만취한, 끝없는
본질
향기에 흠뻑 젖은
노란 레몬 나무가
나타난다,
레몬들이
나무의 천공에서
떨어져 내린다.

섬세한 물건!
항구가 그득하다―
등불과
잔혹한 금을 파는
저잣거리에.
우리가 기적을
반으로 갈라
열면,
엉긴 산酸이
별 총총한
반쪽 안으로
흘러 들어간다.
원초적인

창조의 즙,
더 줄일 수 없는, 불변의,
살아 있는.
그래서 레몬 안에는 신선함이
살아 있다,
그 달콤한 향기 나는
껍질의 집에는,
신비롭고 시큼한 그 비율에는.

레몬을 자르면
칼에
작은 성당이
생긴다.
눈이 기대치 못한 벽감
거기에 열려 있는 시금한 유리창
빛을 받으면, 작은 물방울들
그 위로 스치는 토파즈 빛깔들,
제단,
향기로운 파사드.

그래서 손이
레몬을 자르는 동안
쟁반 위에는
세상 절반이 있다.
금빛 우주가

당신의 손길에서
솟아오른다.
기적이 담긴
노란 컵,
땅의 향기를 풍기는
젖가슴과 젖꼭지,
결실로 만들어진 섬광,
이 행성의 아주 작은 불.

—파블로 네루다

마네, '레몬', 1880

카르데나스의
라임 껍질

즙이 많고 커다란 라임 12개(이파리가 달린 것이면 더 좋다.)

정백당 4컵(800g), 진한 생크림 300ml, 달걀흰자 4개

드람뷔(위스키와 허브로 만든 스코틀랜드 술—옮긴이) 혹은

스트레가(여러 가지 허브를 넣은 이탈리아 술—옮긴이) 2컵(475ml)

✩

라임을 세로로 자른다. 과육을 파내서 따로 보관해 두었다가 시럽을 만들 때 쓴다.

반으로 자른 라임 조각을 압력솥에 넣고 물을 붓고 5분간 익힌다.

물을 갈아 주면서 라임이 푹 무를 때까지 이 과정을 서너 번 반복한다.

물러진 라임을 동냄비에 넣고(동냄비에 넣으면 라임 특유의 예쁜 초록색이 끝까지 유지된다.)

라임이 잠길 만큼 물을 부은 다음 준비한 설탕의 절반을 넣는다.

뚜껑을 덮고 은근한 불에 10분간 끓인다. 그런 다음 나머지 설탕을 조금씩 넣고,

필요할 경우 물을 더 넣어 준다. 껍질이 불투명해지면 라임을 건져 차게 식힌다.

라임을 조린 설탕물을 대접에 붓고,

따로 보관해 둔 라임 과육을 넣어 섞은 뒤 차게 식힌다. 셔벗 틀이나 얼음통에 이 내용물을

부어 냉동실에서 얼린다. 라임 시럽이 어는 동안 생크림을 휘젓는다.

끝이 뾰족하게 올라올 때까지 휘핑한다. 달걀흰자를 풀어서 크림에 조심스럽게 첨가한다.

라임이 거의 다 얼 때쯤 휘핑크림을 넣고 젓는다.

시럽에 조린 라임 껍질에 얼린 라임을 가득 담는다.

나머지 반쪽으로 뚜껑을 덮어 준다. 드람뷔나 스트레가를 라임 위에 붓고,

라임 이파리로 장식한다. 다시 냉동실에 넣어 30분 정도 얼렸다가 낸다.

폴 고갱Paul Gauguin, '과일과 피망이 있는 정물Still-life with Fruit and Peppers', 1892

오늘 버러 마켓에는 비취색 샤랑테 멜론과 껍질이 울룩불룩한 캔털루프 멜론이 상자째 들어와 있다. 나는 크기에 비해 제법 묵직한 샤랑테 멜론 세 개, 작은 축구공만 한 캔털루프 멜론 두 개, 라즈베리 약간과 깍지콩 한 다발을 고른다. 올해의 첫 수확이란다.

집에 오면 멜론은 곧바로 식품 수납장의 대리석 선반으로 고이 모셔진다. 거기서 하루가 다르게 색깔이 변해 가면서 짙은 향기를 내뿜는, 나날의 의식을 치르게 될 것이다. 생각해 보라. 세상에는 온갖 야단법석을 떨며 와인을 고르는 사람들이 있다. 나는 과일을 완벽의 지점까지 농익히는 것을 취미로 삼고 있다. 망고와 파파야, 배도 그렇게 한다. 그렇다. 나는 농익히기광狂이다. 세상에는 훨씬 이상한 것에 정신을 쏟는 이도 많지 않은가.

—나이절 슬레이터,
〈부엌 일기The Kitchen Diaries〉

칼로, '생명이 열리는 것을 보고 겁 먹은 신부The Bride Frightened at Seeing Life Opened', 1943

나는 포도 몇 알을 반으로 자른다. 포도grape라는 말이 '벌어지다gapc'라는 단어와 비슷해서인지, 내 머릿속에서는 휜히 벌어진 구멍이 연상된다. 과일의 안쪽을 들여다본다. 보드랍고 물기가 촉촉한 연두색 속살이 있다. 스테인리스 스틸 그릇의 표면으로 눈물방울이 연이어 떨어진다. 포도가 눈물을 넘치게 흘리고 있다.

—아네스 드자르트Agnes Desarthe,

《날 먹어요》

포도

봄이 온다, 장미들은
진다: 참으로 빨리, 참으로 곱게,
하지만 나는 언덕 아래
포도 넝쿨을 사랑한다, 농익은
포도송이가 달려 있는—
내 검은 땅의 빛,
그 은은한, 가을의 기쁨,
소녀의 손처럼
가늘고 노랗고 맑은.

—알렉산드르 푸시킨Alexander Pushkin

앙리 팡탱-라투르, '포도와 카네이션이 있는 정물', 1880

그러니까 말이야

자두 내가
먹었어
냉장고에
있던 것

아마
아침으로
먹으려고
당신이 남겨 둔 것

용서해 줘요
자두는 맛있었어
아주 달고
아주 시원했어

—윌리엄 카를로스 윌리엄스William Carlos Williams

마네, '자두Plum', 1877

느릿한 무화과의 보라색 나무늘보가

느릿한 무화과의 보라색 나무늘보가
불룩해지는 곳에서, 나는 앉아 명상에 잠긴다
영혼의 본성에 대하여. 무화과는 작열하는
오후의 빛에 훤히 드러나 있다, 아프리카처럼
검붉은 보랏빛 궁둥이 하나, 나머지가 다 가려지는
이파리 하나, 하지만 그 사이로 빛이
타오르고, 무화과에게는 축복이어라
해가 물러간다, 해는
영원히 물러간다―멀리, 오 저 멀리로―
참으로, 무화과에게는 축복이어라.

 공기는
움직임이 없고, 무화과도,
그 근엄하고 뭉툭한 모습으로 움직임이 없다
나른함, 흘러넘치고 속에서는
섬유질이 한숨처럼 쉬고 있다
그 뜨거운 암흑 속, 보드랍고, 공기는
금빛이다.

 무화과를 쪼개면
당신은 보리라
굵은 보랏빛 씨에서 튀어 오르는 것을, 그
불꽃 같은 살점을, 피보다
순결한 그것을.

어두운 방을

빛으로 가득 채우는 그것을.

—로버트 펜 워런

메로-스미스, '무화과 두 개Two Figs', 2011

DESSERTS
디저트

푸딩이나 디저트는 맛이 있어야만 한다. 식사의 마무리러서 입 속에는 물론이요 머릿속에까지 오래도록 남기 때문이다. 달면 달수록 좋다고 하는 사람들도 있다. 그런 사람들은 식탁에서 자리를 옮겨 다니며 여러 음식을 먹는 것보다, 이런 디저트에서 저런 디저트로 바꿔 가며 갖가지 디저트를 즐기는 편을 택한다. 비유하자면 조르조 데 키리코Giorgio de Chirico의 '비스킷이 있는 형이상학적 실내Metaphysical Interior with Biscuits'와 피카소의 '과일 그릇, 샤를로트, 유리잔Fruit Bowl, Charlotte and Glass'에서, 제프 쿤스Jeff Koons의 '케이크Cake'나 로버트 보도Robert Bordo의 '케이크 조각Piece of Cake'으로 옮겨 다니며 그림을 감상하는 것과 같다고 할까. 부엌이든 응접실이든 두 곳 모두 멋진 그림과 글을 감상하기에는 전혀 부족함이 없다.

과일과 디저트가 결합되면 놀랄 만한 결과가 나온다. 호크니의 '딸기 케이크Strawberry Cake'나 톰 웨슬만Tom Wesselmann의 '레몬 스펀지 푸딩Lemon Sponge Pudding'을 떠올려 보라. 실로 환상적인 조합이다. 반죽에 알코올을 조금 떨어뜨려 만드는 로버트 마더웰Robert Motherwell의 '위스키 케이크' 같은 것은 또 어떤가? 재료들의 맛깔스러운 조합은 각 재료들의 맛을 한층 더 높은 차원으로 끌어 올린다.

　　세계 각지에는 저마다 색다른 느낌의 디저트가 존재한다. 곧이어 소개할, 은 둔자 시인 에밀리 디킨슨Emily Dickinson이 사랑했던 생강빵도 있다. 뉴잉글랜드식으로 변형된 이 생강빵과 호반 시인들(Lake Poets, W. 워즈워스 등 19세기 초 영국의 낭만파 시인들을 가리킨다— 옮긴이)이 즐겨 먹었던 생강 케이크는 전혀 다른 음식이라 할 만큼 차이가 나지만, 알싸 한 생강의 맛은 두 가지 요리 모두에 온기를 더한다. 디킨슨의 생강빵에서는 애머스트 의 겨울 추위를 느낄 수 있고, 워즈워스의 생강 케이크에서는 도브 코티지Dove Cottage 안에서 통나무가 타들어 가는 온기를 짐작할 수 있다.

　　차나 셔벗, 아니면 식사를 마무리 짓는 아이스크림이나 과일과 잘 어울리는 짝으로 과자류를 빼놓을 수 없다. 그런 만큼 프루스트 덕분에 널리 알려진 마들렌(물 론 이것은 우리가 잘 아는 형태인 조개껍질 모양의 마들렌이 나오기 이전의 것으로, 러 스크나 츠비박 형태를 띤다)과 모네가 그토록 좋아했다는 아몬드 쿠키는 이 장에서 빠질 수 없다. 나는 미국 남부에서 어린 시절을 보냈는데, 우리 집에서는 디저트 비슷 한 것이라도 먹지 않고서는 식사를 끝내는 법이 없었다. 아마 그 지역의 공통된 기질이 었으리라. 또 사실 단것만큼 식사를 훌륭하게 마무리 짓는 것도 없다. 그래서 미국 남 부의 요리책에는 그토록 다양한 종류의 디저트가 그득한지도 모른다. 슈플라이 파이 (흑설탕과 당밀을 채워 만든 파이—옮긴이)같이 푹 꺼지는 종류, 체스 파이처럼 묵직한 종류, 피칸 파이처럼 윗면이 바삭거리는 것, 생일 케이크처럼 화려하게 장식한 것 등등. 층층이 버 번위스키를 넣은 전통적인 3단 케이크는 남부의 가정에서는 세대를 이어 사랑받는 음 식으로, 먹는 사람들을 아주 행복한 분위기에 젖어 들게 한다. 그것이 바로 디저트의 몫임은 두말할 나위가 없다. 미국 남부의 이 유명한 3단 케이크 조리법은 1898년 앨라 배마 주 클레이턴에서 최초로 인쇄물로 발간되기도 했다. 버번위스키가 층층이 들어가 있는 케이크는 몇 주 동안 보관해도—물론 한 조각 더 먹고 싶은 욕구를 용케 참았을 경우에 해당되는 말이지만—맛이 변함이 없고 언제나 보드랍다. 소녀들은 버번위스키 3단 케이크를 학교로 가져가 나누어 먹기도 한다. 남부에는 피칸 나무가 아주 많아서 남부 지역의 디저트 조리법에는 견과류가 넉넉히 들어가는 것이 많다. 뇌에도 좋다고 들 한다.

어떤 글을 쓰고 있든 혹은 읽고 있든 그 첫 문장에 매혹되있다면, 마지막 문장도 완벽하게 마무리될 가능성이 크다. 식탁에서는 바로 디저트가 그런 완벽한 마무리를 담당한다.

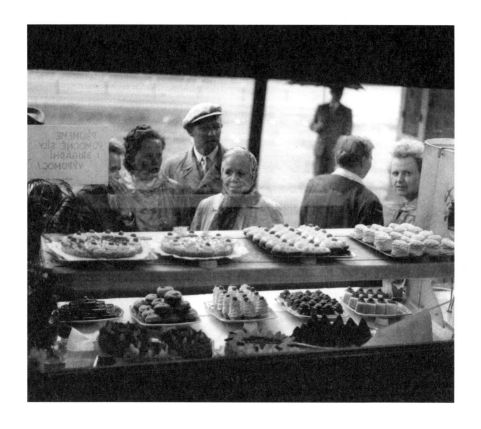

프라하의 과자가게, 1965

도서관 책장에서 에드거 앨런 포의 '여백 메모marginalia' 중 말리브랑이 언급된 부분을 발견하고 기대치 않게 뉴욕의 옛 모습을 추가적으로 떠올릴 수 있었다. 이것은 쨍한 아침과 깔끔한 비행이 미묘하게 어우러진 결과이다. 여백 메모 중 〈댄스 인덱스(1940년대 미국에서 발행된 무용 잡지―옮긴이)〉에 실린 자료보다 "예쁜 케이크 중의 케이크 등등"이라고 쓴 것이 더 중요한 위치에 적힌 것을 보니, 길 건너 빵집의 진열장에 마음을 빼앗겼던 나와 꼭 같다고 생각됐다. 도서관 가는 길에 바닐라 크림이 가득 채워지고 분홍색으로 장식된 롤케이크를 보았다. 그러나 나중에 사려고 들렀을 때 케이크는 없고 접시만 덩그렇게 남아 있던 유리 진열장의 풍경은 단순한 후회를 넘어 진심 어린 통탄을 안겨 주었다. 결국 작은 식당에서 바나나 크림 파이와 도넛, 음료로 점심을 먹었다.

―조지프 코넬, 1947년 3월 1일의 일기

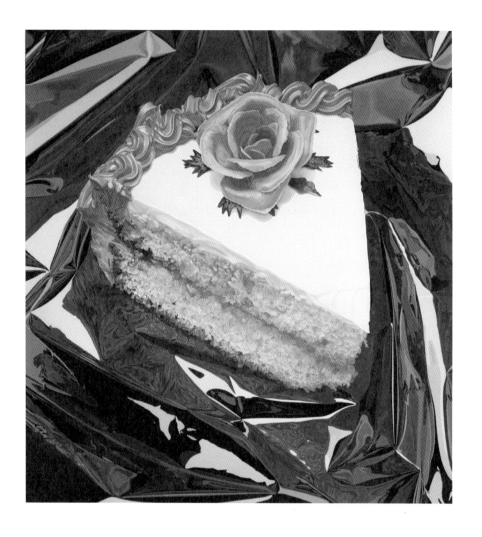

제프 쿤스, '케이크', 1995~1997

리피트의

⬦⬦⬦⬦⬦⬦⬦⬦⬦⬦

3단 케이크

⬦⬦⬦⬦⬦⬦⬦⬦⬦⬦

버터 1컵, 실온에 두어 부드럽게 녹인다.

굵은 설탕 2컵

바닐라 추출액 1작은술

케이크용 밀가루 3과 1/4컵

베이킹파우더 3과 1/2작은술

소금 1/4작은술

우유 1컵

달걀흰자 8개

케이크의 속재료

달걀노른자 8개

굵은 설탕 1과 1/4컵

오렌지 1개, 껍질을 채 쳐 놓는다.

버번위스키 1/3컵(기호에 따라 사과즙, 포도즙, 체리즙을 넣어도 된다.)

메이스 1/2작은술

피칸 1과 1/4컵, 다져 놓는다.

소금 1/4작은술

채 친 코코넛 1컵

건포도 1컵

설탕에 절인 체리 1컵, 4등분한다.

✡

지름 20센티미터의 원형 케이크 팬에 기름을 바르고 밀가루를 뿌린다.

버터와 설탕을 섞어 촉감이 가볍고 부드러워진 때까지 휘섞는다.

바닐라 추출액을 넣고 섞는다.

밀가루와 베이킹파우더, 소금을 한데 섞어 두 번 체에 내린다.

크림화된 버터와 체에 내린 밀가루를 섞고 중간중간 우유를 넣으면서 반죽으로 만든다.

달걀흰자가 단단해질 때까지 거품기로 돌린다. 건조해지지 않도록 주의한다.

달걀 거품의 1/4을 케이크 반죽에 넣고 저어 준다.

나머지 달걀흰자를 조금씩 넣으며 부드럽게 섞은 다음, 숟가락으로 떠서 팬에 올린다.

190도로 예열한 오븐에 넣고 20~25분 동안 굽는다.

반죽이 다 익으면 케이크 망에 올려 식힌다.

케이크 속을 만들기 위해 달걀노른자와 설탕, 오렌지 껍질을

바닥이 두꺼운 팬이나 중탕냄비에 넣고 섞는다.

중간 불에 올려 설탕이 다 녹아 없어지고

내용물이 숟가락 뒷면에 묻어 날 정도로 걸쭉해질 때까지 계속 저어 준다.

끓지 않도록 주의한다. 불에서 내려 나머지 속재료들을 모두 넣고 섞은 다음 차게 식힌다.

구워 놓은 케이크 시트 사이사이에 속을 바르고

케이크의 옆면과 윗면에도 골고루 바른다.

'소녀들의 생일 파티Girl's Birthday Party', 엽서, 1930

마더웰의
위스키 케이크

10인분

버터 1/2컵, 크림화한 것.

슈거 파우더 225g

잭 다니엘 버번위스키 6큰술

커다란 달걀 5개, 흰자와 노른자를 분리해 놓는다.

갈아 놓은 헤이즐넛 3/4컵(90g), 갈아 놓은 피칸 3/4컵(90g)

레이디 핑거(손가락 모양의 카스텔라—옮긴이) 36개

크림화한 버터 1작은술

¤

9×5×3인치 크기의 오븐용 빵틀에 유산지를 깐다.

크림화한 버터 1작은술을 표면에 바른다.

커다란 볼에 버터와 설탕을 넣고 핸드믹서를 이용해 크림화한다.

또 다른 볼에 위스키와 달걀노른자를 넣고 노른자가 위스키에 다 풀어질 때까지 잘 섞는다.

여기에 크림화한 버터와 설탕을 넣는다. 헤이즐넛과 피칸을 넣는다.

달걀흰자를 세게 휘저어 단단해지게 만든 다음,

위 내용물에 나무 숟가락이나 거품기로 조심스럽게 넣어 준다.

레이디 핑거를 윗면이 아래로 가게 하여 빵틀 바닥을 채운다.

만들어 놓은 크림을 약 4센티미터 두께로 한 층 깐다.

다시 레이디 핑거와 크림을 한 층씩 올리는 과정을 반복해,

크림 층 3개, 케이크 층 4개가 만들어지도록 한다.

즉 맨 윗면은 레이디 핑거로 덮이게 된다. 윗면을 포일로 덮고 다시 랩으로 감싼다.

크림이 빵에 스며들어 케이크가 되도록 최소 24시간,

가능하다면 이틀 동안 냉장고에 넣어 둔다.

틀에서 꺼내 접시에 담고 먹기 좋은 크기로 잘라서 낸다.

로버트 보도, '케이크 조각', 2006

호크니의
~~~~~~~~~~
## 딸기 케이크
~~~~~~~~~~~~~~

케이크용 밀가루 2컵(180g)

설탕 2큰술

베이킹파우더 1큰술과 1작은술

소금 1/4작은술

주석영(타르타르 크림, 케이크용 팽창제—옮긴이) 1/2작은술

버터 4큰술, 차게 해 둔다.

달걀 1개, 곱게 풀어 놓는다.

우유나 라이트 크림(유지방 10~30%의 묽은 생크림—옮긴이) 1/3컵(80ml)

헤비 크림(유지방 함량이 36% 이상인 크림—옮긴이) 1컵(225ml), 차게 해 둔다.

딸기 500g, 저며서 설탕을 뿌려 놓는다.

자르지 않은 딸기 6~8개(300g)

딸기 잼

¤

밀가루와 베이킹파우더, 주석영, 소금을 체에 쳐 커다란 볼에 담는다.

버터를 작은 토막으로 잘라 밀가루에 넣고,

페이스트리 블렌더나 나이프 두 개, 혹은 손가락을 이용해 섞어 준다.

이 과정은 빨리 진행하고 반죽에 시간이 너무 지체되지 않도록 한다.

반죽의 질감이 굵은 빵가루나 견과류 알갱이 같아야 한다.

여기에 달걀 푼 것을 한 번에 넣은 다음, 내용물이 잘 섞이도록 가볍게, 빨리 저으면서

우유를 붓는다. 재료들이 겨우 섞여 있을 정도면 준비가 잘된 것이다.

나무 도마에 밀가루를 뿌린다.

반죽을 여섯 번 정도 치댄 다음, 네모난 모양으로 만든다.

반죽을 작은 사각형으로 잘라 골고루 기름을 두른 팬이나 베이킹 시트에 올려놓는다.

220도로 예열한 오븐에 넣고 약 15분간, 혹은 윗면이 옅은 금빛이 돌 때까지 굽는다.

한 김 식힌 다음, 각 조각들을 조심스럽게 반으로 자르고,

케이크의 잘린 면에 녹인 버터를 살짝 바른다.

라이트 크림을 휘저어 휘핑크림으로 만들어 놓는다.

휘핑크림을 아랫면이 될 케이크 조각에 퍼 바르고 저민 딸기를 숟가락으로 떠서 올린다.

윗면이 될 케이크 조각에는 딸기 잼을 얇게 퍼 바른다.

크림을 바른 케이크에 잼을 바른 케이크를 얹는다.

그 위에 휘핑크림을 더 얹고 자르지 않은 딸기를 통째로 얹어 장식한다.

이렇게 하여 6~8개의 쇼트케이크를 완성한다.

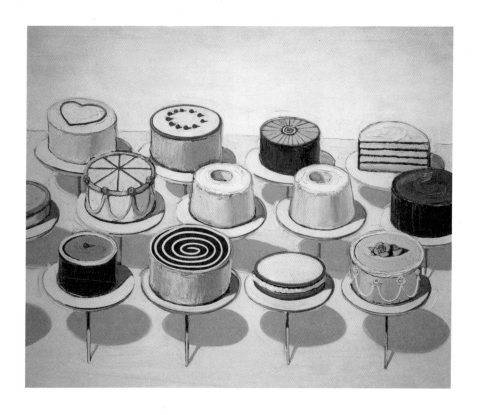

웨인 티보, '케이크Cakes', 1963

올덴버그, '케이크를 자르는 포크Fork Cutting Cake', 1966

웨슬만의
레몬 스펀지 푸딩

6인분

커다란 달걀 2개, 흰자와 노른자를 분리해 놓는다.

버터 1큰술

설탕 1컵(200g)

밀가루 2큰술

우유 1컵(225ml)

레몬 1개, 즙을 짜고 껍질은 채 쳐 놓는다.

✡

오븐을 175도로 예열한다.

달걀흰자를 단단해질 때까지 거품기로 휘저어 놓는다.

버터에 설탕을 넣고 크림화한다.

달걀노른자를 거품기로 풀고 나서 밀가루와 우유를 넣는다.

여기에 레몬 껍질과 레몬즙을 넣는다.

달걀흰자를 조심스럽게 조금씩 넣어 준다.

수플레 접시나 오븐용 대접에 내용물을 담아 뜨거운 물이 담긴 오븐 팬에 올린다.

윗면이 옅은 갈색이 될 때까지 40~45분간 굽는다.

따뜻할 때 바로 낸다.

존 프레더릭 페토, '케이크와 레몬, 딸기, 유리잔Cake, Lemon, Strawberries and Glass', 1890

모네의

◇◇◇◇◇◇◇◇

레몬 마들렌

◇◇◇◇◇◇◇◇◇◇◇◇◇◇

설탕 225g

무염 버터 110g, 실온에서 부드럽게 녹인다.

달걀 4개, 흰자와 노른자를 분리해 놓는다.

밀가루 140g

레몬 1개, 껍질을 채 처 놓는다.

¤

오븐을 205도로 예열해 놓는다.

마들렌 틀에 기름을 살짝 바르고 밀가루를 뿌린다.

볼에 설탕과 버터, 달걀노른자를 넣고 아이보리 색이 될 때까지 휘젓는다.

달걀흰자는 부드럽게 솟아오를 때까지 거품기로 휘젓는다.

버터 섞어 놓은 것에 달걀흰자를 조금씩 넣는다.

중간중간 레몬 껍질과 섞은 밀가루를 1큰술씩 넣어

밀가루가 버터에 잘 풀어지도록 한다.

내용물을 마들렌 틀에 티스푼으로 떠 넣는다. 10~15분간 굽는다.

모네의
◇◇◇◇◇◇◇
아몬드 쿠키
◇◇◇◇◇◇◇◇◇◇◇◇

밀가루 400g

슈거 파우더 260g

무염 버터 110g, 녹이지 않은 것.

아몬드 가루 85g

레몬 1개, 껍질을 채 쳐 놓는다.

달걀 4개

굵게 다진 아몬드 8큰술

설탕 190g

¤

2개의 오븐용 팬에 기름을 바른다.

오븐을 160도로 예열해 놓는다.

볼에 밀가루를 붓고 가운데에 둥그렇게 구멍을 만든 다음 그 안에

설탕과 버터, 아몬드 가루, 레몬 껍질과 달걀을 넣는다. 잘 섞는다.

겉에 밀가루를 뿌려 가며 잘 섞어 반죽으로 만들고,

쿠키 틀로 찍어 40개의 쿠키 반죽을 만든다.

오븐용 팬에 옮겨 담는다.

아몬드 가루와 설탕을 뿌린다.

20분간, 혹은 금빛이 돌 때까지 굽는다.

조르조 데 키리코, '멀리서 온 친구의 인사Le Salut de l'ami lontain', 1916

피카소의
◇◇◇◇◇◇◇◇◇◇
초콜릿 샤를로트
◇◇◇◇◇◇◇◇◇◇◇◇◇◇◇◇◇◇◇◇

다크 초콜릿 200g

달걀 4개

슈거 파우더 230g

녹인 버터 100g

휘핑크림 250ml

럼주 150ml

샤를로트 비스킷(레이디 핑거) 30개

¤

초콜릿을 냄비에 넣고 중간 불에서 중탕으로 가열해 녹인다.

달걀의 흰자와 노른자를 분리하고, 노른자에 설탕 100g을 넣어

아이보리 색이 될 때까지 거품기로 풀어 놓는다.

녹아서 미지근해진 초콜릿에 노른자를 나무 숟가락으로 저으면서 넣고,

녹인 버터를 넣은 다음 완전히 섞일 때까지 저어 준다.

냄비에 설탕 100g과 물 4큰술을 넣고 설탕이 다 녹을 때까지 저은 다음,

중간 불에서 가열해 걸쭉하고 반투명한 시럽으로 만들어 차게 식힌다.

달걀흰자를 단단하게 솟아오를 때까지 거품기로 돌리고, 그 위에 시럽을 붓는다.

이것을 초콜릿 크림에 조금씩 넣으면서 젓는다. 스패출라로 계속 올려 주면서 넣는다.

휘핑크림을 샹티이 크림의 질감으로 휘핑한 다음,

만들어 놓은 초콜릿 무스에 넣고 부드러워질 때까지 저어 준다.

통 모양의 샤를로트 틀 밑면과 옆면에 버터를 바른다.

물과 럼주를 동일한 비율로 섞고

남은 설탕을 넣고 끓여서 시럽으로 만든 나음 차게 식힌다.

샤를로트 비스킷(레이디 핑거)을 럼주 시럽으로 적신 다음

샤를로트 틀의 바닥과 옆을 빈틈없이 빙 둘러 채운다.

통 안에 초콜릿 무스를 가득 채우고 윗면을 샤를로트 비스킷으로 메워 마무리한다.

위에 무거운 것을 얹어 냉장고에 12시간 동안 보관했다가 틀에서 꺼낸다.

연한 커피나 초콜릿 크림과 함께 낸다.

피카소, '과일 그릇, 샤를로트, 유리잔', 1924

디킨슨의
◇◇◇◇◇◇◇
생강빵
◇◇◇◇◇◇◇

버터 115g

생크림 110ml

밀가루 560g

생강 1큰술

소다 1작은술

소금 1작은술

당밀 약간

¤

버터를 크림화하고, 가볍게 휘핑한 크림과 섞는다.

여기에 밀가루와 소금을 체에 내려 잘 섞어 준다.

단단해질 때까지 반죽하여 선택한 팬에 넣는다.

둥그런 팬이나 조그만 사각형 팬이면 적당하다.

타원형의 빵을 만들고 싶다면 주물 머핀 틀에 넣으면 된다.

오븐에서 20~25분간 180도로 굽는다.

(에밀리 디킨슨은 생강빵 윗면에 달걀과 설탕, 우유 등을 섞은 물을 발라 구웠다고 한다.)

이 조리법은 수 디킨슨Sue Dickinson의 원고에서 발견된 것이며 에밀리 디킨슨의 글씨체로 쓰여 있다.

1975년, 에밀리 디킨스 생가의 관리자들은 당밀의 양을 어느 정도로 해야 하는지를 두고

각자 실험해 본 결과 대체로 '한 컵 정도(225ml)'면 적당하다는 데 의견을 모았다.

다른 조리법은 똑같이 따르고 당밀의 양만 바꾸었을 뿐인데도 결과물은 천차만별이었다.

그러나 모두들 에밀리 디킨슨이 홀랜드 여사(에밀리 디킨스의 친구—옮긴이)의 조리법을 따른 것이 가장

적합했음을 확인할 수 있었다. 디킨슨은 이 조리법이 '승리를 거두었다'며 기뻐했다.

생강빵 장수, 런던 그리니치, 1884

어머니가 결혼식에서 드신 것이라고는 우유로 만든 젤리가 전부였다. 우리는 그다음 주 일요일에 물과 우유를 같은 양으로 넣고—잘 휘저어서—라즈베리 젤리를 만들어 보았다. 그것은 꼭 침이 똑똑 떨어진 아름다운 분홍색 혀 같았고, 맛은 미끈거렸다.

—에드나 오브라이언Edna O'Brien,
〈부도덕한 여자A Scandalous Woman〉

로널드 설Ronald Searle, '미식가 고양이The Gourmet Cat', 1972

BEVERAGES
음료

칵테일을 마시는 시간은 다양한 맛을 체험하는 실험의 순간으로 여겨지기도 한다. 물론 곁들일 음료가 전혀 없어도 식사는 얼마든지 맛있게 할 수 있지만, 그럴 경우 많은 이들이 맛의 즐거움을 빠뜨렸다고 느낀다. 아일랜드의 윌리엄 버틀러 예이츠William Butler Yeats나 프랑스의 로베르 데스노스Robert Desnos, 미국의 오그던 내시Ogden Nash 등 여러 시인이 쓴 '술 노래'에는 모두 즐거운 느낌이 묻어 있다. 마리즈 콩데Maryse Condé의 조리법대로 만든 캐리비안 해변의 플랜터스 펀치, 피카소가 동료들과 함께 바르셀로나의 '고양이 네 마리' 식당에 모일 때마다 즐겨 마신 상그리아, 살바도르 달리가 뉴욕에 가면 출근하다시피 하던 세인트 레지스 호텔의 '킹 콜 바The King Cole Bar(블러디 메리 칵테일을 최초로 만든 곳—옮긴이)'의 조리법을 따른 R. W. 애플의 블러디 메리, 역시나 그의 연구 대상이 된 다양한 위스키, 워런의 단순하지만 입 안에 큰 기쁨을 주는 '잭 다니엘과 물'(유리잔에 버번위스키와 물, 얼음을 넣고 마시는 것인데 신의 선함에 대해 저절로 명상하게 된다) 등 알코올이 들어간 음료 중에서는 맛이 없는 것을 찾으려야 찾을 수가 없다. 프로방스 지방에서는 훌륭한 송어 식당 르 페스카도르에서 주요리에 못지않은 음료들을 즐길 수 있고, 바람 많은 몽 방투 산 근처의 수수하면서도 우아한 식당들에서는 레몬 소르베에 보드카를 끼얹어 내는 '르 콜로넬'을 맛볼 수 있다.

물론 알코올이 들어가지 않은 건강 음료도 있다. 어디서나 볼 수 있는 오렌지 주스—세잔의 '등자 와인' 조리법에서 아마 가장 화려하게 쓰였을 것이다—를 비롯한 과일 주스, 그리고 모닝커피와 아이리시 커피 등 하루 중 다양한 시간에 마시는 여러 가지 커피와 차도 있다. 오노레 드 발자크Honoré de Balzac가 날마다 서른 잔 이상의 커피를 마셨다고 하는가 하면, 안톤 체호프Anton Chekhov의 소설을 비롯해 러시아 문학에는 소설을 향기롭게 물들이는 티타임이 꼭 등장한다. 아랍 커피와 '더블린 커피 제임스 조이스' 같은 독특한 칵테일은 식사를 마무리하는 입가심으로 제격이다. 그리고 많은 시인들을 눈멀게 했던 술, 압생트를 빼놓을 수 없다. 뉴욕 67번가의 '랍생트', 브루클린의 '메종 프리미어' 등 뉴욕을 비롯해 많은 도시에 압생트를 전문으로 취급하는 식당들이 있을 정도이다. 피카소의 '마르 병이 있는 정물 Still-life with Bottle of Marc'이라는 그림도 있듯이 포도로 만드는 '마르(포도를 압착하고 남은 찌꺼기를 증류하여 만든 브랜디—옮긴이)'도 잊어서는 안 된다.

다양한 알코올의 향연을 여기서 끝낼 수는 없다. 수많은 품종과 품명의 화이트 와인과 레드 와인, 로제 와인이 있기 때문이다. 와인은 푸짐한 식사든 간단한 식사든 음식과 잘 어울리는 친구이며 때로는 식사가 와인을 마시기 위한 핑계가 되기도 한다. 무엇보다도 카시스 화이트 와인은 단연 압권이어서 "파리는 보았지만 카시스를 맛보지 못한 사람은 아무것도 못 본 것이다"라는 말이 있을 정도다. 또 와인은 1982년산의 훌륭한 보르도 레드 와인에서부터 매년 만들어지는 아주 신선한 보졸레 누보까지 다양한 종류를 모두 섭렵해 볼 만하다. 19세기 화가 레옹 봉뱅Leon Bonvin의 '와인, 물, 과일, 견과류가 있는 정물Still-life with Wine, Water, Fruit and Nuts', 미로의 '와인 병The Bottle of Wine', 제임스 앙소르James Ensor의 '와인의 노래 혹은 서른 개의 가면The Song of the Wine or Thirty Masks' 등에서 알 수 있듯이 포도는 식탁 위에서든 화폭 위에서든 화려한 광채와 풍부한 유머, 즐거운 분위기를 뿜어낸다.

금주법의 시대에는 또 다른 풍경이 펼쳐졌다. 《다시 시작하기To Begin Again》라는 책에서 피셔가 밝힌 바에 따르면 로스앤젤레스 근방은 이 법을 철저하게 받아들였던 반면, 샌프란시스코에서는 와인을 "기다랗고 짙은 초록색 소다수 병에 담아 짙은 색 잔에 따라서 내왔다. …… 나이 든 사람들은 천천히 점심을 먹고 나서 작은 에스프레소 잔에 이어 나오는 술잔을 앞에 두고 오래도록 앉아 있었다"고 한다.

권주시: 세 가지 축복

이 목마른 종족에게 세 가지 눈부신 축복이 있다.
(언제 어디서 받은 축복인지 굳이 밝히려 들지는 않겠으나.)
우선 연한 브랜디, 밤에 힘이 나게 해 주고,
그다음 상쾌한 소다수, 아침이 밝아 올 때 우리를 반겨 주며,
마지막 세 번째 축복은 이 두 가지를 합치면 되니
자연의 힘은 조금도 낭비되는 법이 없다.

―작자 미상

내년 수확

네게 인사한다, 내년 수확이여, 향긋하고 붉디붉은, 취하게 만드는
내년 가을의 추수여

네게 인사한다, 신음하는 프레스여, 소리가 울리는 통, 봄, 지하 저장고,
네게 인사한다

네게 인사한다, 병이여, 코르크와 잔이여

네게 인사한다, 미래의 술꾼들이여

아낌없이 마셔 댈 술꾼들에게

다 알고 있으면서 마셔 댈 술꾼들에게

올해 1938년 눈부셨던 봄에 수확한 청포도 속에서 와인이 준비되어 가고

나는 즐거운 친구들과 이 와인을 마실 것이다

부르고뉴 와인이 아니면 마시지 않는 그대, 장 루이 바로와

오직 알제리 빈티지 와인에만 눈이 반짝이는 그대, 카르프와

보르도 와인도 좋아하는 그대, 프랜켈과

샴페인을 사랑하는 그대, 유키와

내년 수확으로 만든 이 와인을 마실 것이다

지하 저장고에 단 한 방울의 와인도 남지 않을 때까지, 플라스크
밑바닥조차 깨끗해질 때까지

마실 것이다, 삶을 확신하며, 온 마음 다해 와인을 사랑하며

이 사랑을 멈추는 건 불가능하다

설사 여인처럼

나를 배신하거나 버린다고 해도.

—로베르 데스노스

칼맨, '샴페인과 초콜릿Champagne and Chocolate', 2000

피카소의
'고양이 네 마리' 식당의 상그리아

8인분

좋은 레드 와인 1병

막대 계피 1개

오렌지 3개, 껍질만 쓴다.

정향 3개

아카시아 꿀 4큰술

코냑 2큰술

¤

냄비에 와인을 붓고 계피를 넣은 다음 센 불에서 가열한다.

와인이 끓어오르기 시작하면 바로 오렌지 껍질과 정향을 넣고 다시 한 번 끓어오르게 둔다.

여기에 꿀과 코냑, 끓는 물 반 잔 정도를 넣고,

아주 뜨거운 상태에서 두꺼운 와인 잔에 담아 낸다.

미로, '와인 병', 1924

술 노래

술은 입으로 오고
사랑은 눈으로 오나니
그것이 우리가 늙어 죽기 전에
알 유일한 진실.
나는 입가에 술잔을 들고,
그대를 보고 한숨짓는다.

—윌리엄 버틀러 예이츠

제임스 앙소르, '술의 노래Song of the Wine', 1935

세잔의
등자 와인

등자 열매 3개

레몬 1개(혹은 오렌지)

카시스 화이트 와인 720ml

프로방스산 마르, 작은 잔으로 1잔

슈거 파우더 175g

정향 2개

바닐라콩 1개

¤

등자 열매를 씻어 물기를 제거한 뒤 4등분하여 유리 용기에 담는다.

설탕과 정향, 반으로 자른 바닐라콩, 4등분한 레몬이나 오렌지를 함께 넣는다.

마르를 붓고 나서 카시스 와인을 부어 잘 섞은 다음, 유리 용기를 밀봉한다.

서늘하고 건조한 곳에 45일간 보관한다.

'여성용'으로 만들고 싶을 경우 설탕 대신 125그램의 꿀을 넣고

카시스 와인 대신 방돌 와인을 넣으면 된다.

레옹 봉뱅, '와인, 물, 견과류가 있는 정물', 1864

뭔가가 있는 술

마티니에는 뭔가가 있다.
알싸하고 놀랍도록 기분 좋은 것이.
노랗고 나른한 마티니.
지금 한 잔 마시면 좋겠다.
마티니에는 뭔가가 있다.
춤추기 전에, 저녁 식사가 시작될 때
그리고 사실을 말하자면
그건 베르무트 때문이 아니다.
그건 어쩌면 진 때문인지도 모른다.

—오그던 내시

'베르무트 마티니' 광고 포스터, 1920

압생트

압생트, 오, 너를 사랑한다!
너를 마실 때 나는
아름다운 신록의 계절에 어린
숲의 영혼을 들이마시는 것 같다.

네 신선한 향내에 나는 폭발하고
그 오팔 색에서는 잠깐이나마
아주 오래전 사람들이 살았던 천국을 본다
열린 문틈으로 바라보듯이……

오 저주받은 이들의 피난처여,
네가 내 욕망을 잠재운다면
네 희망은 헛되리.

그리고 내가 죽기 전,
이 생을 견디도록 네가 나를 도와 다오,
죽음에 익숙해지도록 도와 다오.

—로베르-앙투안 팽숑Robert-Antoine Pinchon

'압생트 로베트' 광고 포스터, 1893

압생트를 대놓고 반대하지는 않았던 시인 샤를 크로Charles Cros는 독백극 〈뒤부아 가족〉에서 맛있는 압생트 만드는 법을 아래와 같이 설명했다.

"4시 반이라. 지금부터 5시까지 시간이 좀 있군요. 그럼 압생트라도 한잔 하면서 담소를 나눌까요."

그는 내 앞에 압생트가 담긴 잔을 내려놓는다.

"제대로 만든 압생트라고 제가 보장합니다."

그러고는 유리잔에 얄따란 물줄기를 조르륵 따른다.

"꼭 병을 높이 들어서 던져 넣듯이 따를 필요는 없어요. (그건 옛날 주부들 말이지요.) 천천히, 천천히 따르다가 갑자기 탁! 그럼 완벽하게 섞이니까요."

숟가락의 구멍을 통해 흘러나오는 설탕물이 압생트로 흘러든다. 천천히, 서서히, 잔 속에서 탁한 초록색 소용돌이가 일어나고, 짓이겨진 쑥의 아찔한 향기가 공간을 가득 채운다.

—마리 클로드 들라이예Marie-Claude Delahaye,
《화가들의 뮤즈, 압생트 만들기The Preparation of Absinthe, the Muse of Painters》

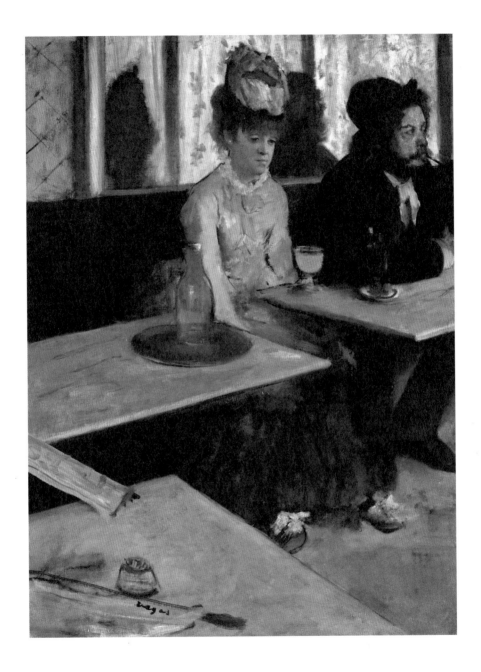

에드가르 드가Edgar Degas, '압생트 마시는 사람The Absinthe Drinker', 1875~1876

칼바도스*

사과의 열기, 나무를
깨우고 싶어 하는
영혼,

타오르는 달콤함의
가을, 아마도
여기가 끝

시간을 엄수하는
행운의 술잔 속에 담긴
가을과 성숙의 혼령,

빛나는 알몸, 맛을 보면
지금 정원에 있음을
노래하게 되네. 마침내

줄기는 갈망하고, 최후의
서류 같은 색깔들
소리치고 떠미네

그러나 포기하지 않네.

하지만 나무는 아주 고요해,
소풍 식탁보를 펼치네.

숲 속에 웬 의자인가?
저 낡은 의자에 가 앉아 보게,
예전 주인은

떠났지만 아직 따뜻하네.
거기 앉아 한 모금 마셔 보게.
그리고 들어 보게.

언제 울었는지도 그렇게 잊게.

—샌드라 M. 길버트

*사과를 원료로 하여 제조한 브랜디

피카소, '마르 병이 있는 정물', 1911~1912

콩데의
플랜터스 펀치

6~8인분

오렌지즙 0.5리터

타마린드즙 0.25리터

파인애플즙 0.25리터

레몬즙 3작은술

마르티니크나 과달루페산 화이트 럼 0.5리터

막대 계피 2개

바닐라콩 꼬투리째 1개

오렌지 껍질, 혹은 레몬 껍질

석류즙 6큰술

�ड़

과일즙을 커다란 주전자에 모두 넣어 섞고 여기에 럼주와

준비한 향신료, 과일 껍질을 모두 넣는다.

오렌지 조각 하나와 마라스키노 체리 여섯 개를 위에 올려 장식한다.

차갑게 해서 낸다.

영화 <카사블랑카>, 1942

애플의

블러디 메리

('킹 콜 바'의 조리법에서 응용)

신선한 레몬즙 약간

소금 약간

후추 약간

고춧가루 약간

우스터소스 약간

(레몬즙:소금·후추·고춧가루:우스터소스의 비율＝1:2:3)

보드카 50ml

토마토 주스 65ml

장식용 라임 1조각

✡

레몬즙과 소금, 후추, 고춧가루, 우스터소스를 셰이커에 넣고 섞는다.

얼음과 보드카, 토마토 주스를 넣는다.

잘 섞어서 얼음 몇 조각과 함께 하이볼 글라스에 담는다.

라임으로 장식해서 낸다.

맥스필드 패리시Maxfield Parrish, '킹 콜 바' 뉴욕의 세인트 레지스 호텔

그는 식당으로 갔다. 식당의 벽 중 하나에는 붙박이상이 달려 있었고, 그 안에는 백단나무로 된 아주 작은 받침대들 위로 아랫배에 은제 꼭지를 단 작은 술통들이 나란히 줄지어 정리되어 있었다.

그는 이렇게 모인 술통들을 미각 오르간이라고 불렀다.

하나의 관에 모든 꼭지가 연결되어 있어서 단 한 번의 조작만으로도 그것들을 작동할 수 있었다. 그래서 일단 기계가 장치된 다음에는 나무관 안에 숨겨진 단추를 누르는 것만으로 모든 꼭지가 동시에 열려서 아래에 위치한 아주 자그마한 종지들에 술을 채우는 게 가능하였다.

오르간은 열린 상태였다. '플루트, 호른, 천상의 소리'라고 표기된 서랍들이 꺼내져 작업을 할 만반의 준비가 되어 있었다. 데 제쌩트는 여기저기에서 한 방울씩 따라 마셨고, 그의 내면에서 울려 퍼지는 교향곡들을 연주하였으며, 자신의 목구멍에서 음악이 귀에 흘려 넣는 감각들과 유사한 감각들을 얻어낼 수 있었다.

게다가 그의 견해로는 각각의 술은 그 맛에 있어서 하나의 악기의 음색과 일치하고 있었다. 예를 들어 쌉쌀한 큐라사오는 좀 날카로우면서 부드러운 음색을 지닌 클라리넷과 일치하였고, 쿠멜은 음색이 콧소리를 내는 오보에와, 박하와 아니제트는 설탕을 많이 넣은 동시에 후추도 많이 넣은, 삐악거리는 소리를 내면서도 부드러운 플루트와 일치하였다. 한편 키르주는 격렬하게 트럼펫 소리를 내면서 오케스트라의 구색을 맞추고 있었다. 진과 위스키는 날카롭고 째지는 듯한 코넷과 트롬본의 굉음으로 입천장을 자극하였다. 포도주 찌꺼기를 증류한 화주火酒는 귀를 멀게 할 듯한 튜바의 소란으로 쩌렁쩌렁 울렸고, 그러는 동안에 키오스의 라키 소주와 유향 수지로 향을 낸 독주들은 입의 속살 안에서 힘껏 휘둘러 쳐대는 심벌즈와 큰북의 천둥소리를 울려대었다.

그는 또한 이러한 짝짓기를 더 늘릴 수 있다고 생각했다. 즉 바이올린은 오래된 화주, 몽롱하고 섬세하며 시큼하고도 가냘픈 화주가 대신하고, 비올라는 훨씬 건장하고 낮고 긴 소리를 내는 묵직한 럼주에 의해 모방되며, 첼로는 애절하게 늘어지고 우수에 어린 맛으로 어루만지는 베스페트로 소주가, 콘트라베이스는 예를 들어 오래 묵은 말간 비터 맥주처럼 독하고 확고하며 음울한 술이 맡으면 입천장 아래에서 현악 사중주가 연주될 수 있다고 그는 생각했다. 현악 오중주를 구성하려면 쓴 큐맹주의 떨리는 맛, 낭랑하고 초연하며 가느다란 음조가 그럴듯한 유사성을 통해 모방할 수 있는, 다섯 번째 악기인 하프를 추가할 수 있었다.

—조리스-카를 위스망스Joris-Karl Huysmans,

《거꾸로》 (유진현 역, 문학과지성사, 2007)

피카소, '럼주 병이 있는 정물Still-life with Bottle of Rum', 1911

스코틀랜드 사람들은 위스키를 진지하게 마시는데, 이는 비단 그들이 술을 한두 모금 마시는 편이기 때문은 아니다. (혹은 '한두 모금'이 우리가 생각하는 한두 모금이 아닐 수도 있다. 위스키를 큰 컵에 따라 마시고는 했던 던디 경은 이렇게 말한 바 있다. "스카치 한 잔은 괜히 입맛만 다시게 할 뿐이다.")

'위스키'라는 말은 사실 '어스커보'라는 게일어에서 나온 것인데, 이는 '생명의 물'이라는 뜻으로, 위스키를 프랑스어로 '오-드-비'나 스칸디나비아어로 '아쿠아비트'라고 하는 것과 정확하게 일치한다. (위 두 단어 모두 '생명의 물'이라는 뜻―옮긴이)

타탄체크 무늬, 탐오섄터(스코틀랜드의 전통 모자―옮긴이), 백파이프, 킬트와 마찬가지로, 위스키 역시 오랜 세월 스코틀랜드를 상징하는 역할을 하고 있다. 그중에도 단연 최고는 가끔 바다에서 시끄럽게 노는 바다표범이나 수달도 볼 수 있는 오크니 제도나 아일레이 섬같이 외지고 바람이 거센 섬에서 만들어진 것들, 혹은 황무지에 둘러싸여 빠른 유속으로 엘긴의 동쪽을 지나 북해로 흘러 들어가는 스페이 강 계곡에서 만들어진 것들이다. 강인한 풍광 속에서 강인한 사람들이 만든 술, 언제나 토탄 맛이 나고 가끔은 헤더 꽃이나 해초 맛도 나는 강인한 술이다.

―R. W. 애플 주니어,
〈강인한 땅의 강인한 술 A Rugged Drink for a Rugged Land〉

톰 웨슬만, '정물Still-life No. 15', 1962

그녀는 대접에 우유를 따랐다. 그는 자리에 앉았다가 일어났다. 그는 냉장고로 가서 오렌지 주스를 꺼내 방 한가운데 서서 가라앉은 과육이 떠올라 주스가 걸쭉해지도록 주스 팩을 흔들었다. 그는 토스트가 다 되기 전까지 주스가 있다는 것은 생각도 하지 못했다. 그는 주스 팩을 세웠다. 그러고 나서 주스를 따르고 유리잔 꼭대기에서 부글거리는 주스 거품을 바라보았다.

—돈 드릴로Don DeLillo,
〈바디 아티스트The Body Artist〉

A. 멘사크Mensaque, '오렌지Oranges', 1863

올가가 차를 만들어 첫 잔을 따르는 동안 손님들은 코디얼(과일 주스에 물을 타 마시는 단 음료 —옮긴이)과 설탕 절임을 먹느라 정신이 없었다. 그다음 친절한 티타임이 뒤따랐다. 보통 소풍에서 차를 마시는 건 대혼란과 같아서 주인으로서는 피곤하고 지치는 일이었다. 그레고리와 바실리는 차를 채 마시지도 않았는데 빈 잔들이 쉴 새 없이 올가에게 돌아오고 있었다. 누군가는 설탕을 빼고 마실 수 있겠냐고 물었고, 어떤 이는 진하게 해 달라고, 또 다른 사람은 연하게 해 달라고 부탁했고, 네 번째 사람은 자신은 그만 됐다고 답하고 있었다. 올가는 이 모든 걸 기억했다가 큰 소리로 외쳤다. "설탕 빼고 달라고 하셨죠, 이반 페트로비치 씨?" 혹은 "자, 좀 들어 주세요. 연하게 해 달라고 하신 분 누구죠?" 하지만 연하게 해 달라고 혹은 설탕을 빼 달라고 부탁한 당사자들은 이제 흥겨운 대화에 정신이 팔려 그런 건 깡그리 잊어버리고, 뭐든 손에 잡히는 대로 아무거나 마시고 있었다. 식탁에서 조금 떨어진 곳에는 풀밭에서 버섯을 찾거나 상자의 상표를 읽는 척하는, 음울한 유령 같은 인물들이 부유하고 있었다. 잔이 충분치 않아 차를 마시지 못한 사람들이었다. "차를 드셨나요?" 올가는 계속 묻고 다녔다. 그러면 누구든 부디 방해하지 말아 달라고 대답하면서, 손님이 기다리는 것보다는 좀 서둘러 주는 것이 주인에게는 한결 나은데도 하나같이 "기다릴게요"라고 덧붙였다.

간혹 대화에 열중한 이들은 잔을 30분이나 손에 들고 차를 천천히 마셨고, 또 어떤 이들은, 특히 저녁 식사 때 술을 거나하게 마신 작자들은 식탁을 떠날 생각을 않고 차를 마시고 또 마셔, 올가 미하일로브나는 그 사람들 잔만 다 채워 주기도 바빴다. 어떤 남자 아이는 설탕 조각을 입에 물고 그 사이로 차를 마시면서 계속 외쳤다. "나는 죄인이에요. 나는 중국 약초에 중독됐어요!" 이따금씩 깊게 한숨을 내쉬며 소년은 물었다. "차 아주 조금, 한 모금만 더 주세요, 네?" 소년은 끊임없이 차를 마시고는 설탕 조각을 소리가 나게 씹어 먹었다. 그 모든 게 무척이나 재미있고 독창적이라고 여기면서 자기가 상인 흉내를 기가 막히게 내고 있다고 생각했다. 이 모든 것들이 주인에게는 얼마나 괴로운 일인지 아무도 알지 못했고, 올가 미하일로브나가 시종일관 상냥하게 웃으며 농담을 주고받았기 때문에 사실 겉으로 표시가 나지도 않았다.

—안톤 체호프, 〈파티The Party〉

I. E. 그라바르Grabar, '사모바르 주전자 앞에 앉은 젊은 여자Young Woman at the Samovar', 1905

콜레트의
호텔 안내원의 카페오레

나는 내 소설 《셰리Chéri》에서 '호텔 안내원의 카페오레'를 한 번 언급하면서 상당한 호기심이 생겼지만, 끝내 그 호기심을 풀지 못하고 있었다. 내게는 〈마리 클레르〉 잡지에 실을 만한 비법 같은 것이 없었다. 결국 여성들의 문제를 다 해결해 주는 존재인 호텔 안내원에게서 해답을 얻었다. 그는 겨울 아침의 한기를 떨쳐 버리기에 충분한 아침 식사로 활용할 수 있는 카페오레 조리법을 알려 주었다.

수프 대접을 준비한다.

양파 수프용 그릇과 같은 1인용 그릇이어도 좋고,

도자기로 만들어진 커다란 오븐용 대접이어도 좋다.

카페오레를 그릇에 붓고 설탕을 넣고 그 밖에 기호에 맞게 첨가할 것을 첨가한다.

빵을 예쁘게 잘라서—바게트든 잉글리시 브레드이든 상관없다—버터를 잘 펴 바른 다음

카페오레 위에 얹는다. 빵이 커피 속으로 들어가지 않도록 조심한다.

빵을 올린 커피를 오븐에 넣은 다음,

빵에 금빛이 돌고 여기저기서 윤기 나는 기포가 터지면서 바삭해지면 오븐에서 꺼낸다.

아침 식사로 훌륭하다.

D. 드 로앙 공주의
더블린 커피 제임스 조이스

아이리시 위스키 2지거*

불룩한 벌룬형 와인 잔에 담아 준비한다.

설탕 1작은술, 생크림 1지거

☒

블랙커피를 위스키에 따르고 저어 준다.

커피와 술이 잘 섞이면 원 모양으로 천천히 돌리며 생크림을 얹는다.

생크림이 커피 위에 떠 있어야 한다. 더 휘젓지 않는다.

식후에 대화를 나누며 마시기에 안성맞춤인 음료이다.

*칵테일용 계량컵으로 30ml와 40ml를 잴 수 있는 삼각형 컵 두 개가 붙어 있다

메리 커샛Mary Cassatt, '커피 잔The Cup of Coffee', 1897

아버지를 위해 커피를 타다

우리에게는 하나도 쓰지 않았다.
더 진하게 내려 줘요, 아빠,
바닥에 두껍게 가라앉게요
작은 흰색 컵 속에서
세월이 얼마나 쌓일지
땅에 내려앉은 운이 어떻게 살아남는지 다시 한 번 말해 줘요.

스토브 쪽으로 몸을 기울이고 선 아버지는
커피가 꼭대기까지 끓어오르게 둔다, 그리고 다시 가라앉도록.
두 번. 아버지 주전자에는 설탕이 없다.
그리고 남자와 여자들이
서로 헤어지는 장소는
그 방에는 존재하지 않았다.
백 개의 실망들,
창고에서 올리브 나무의 구슬들을 집어삼키는
불, 그리고 주머니 속 손수건처럼
날마다 접혀 들어가는 꿈들은
식탁 위에 자리를 차지하고
앉았다. 반쯤 남은
옥수수 접시 옆에. 그리고 아무도
타인보다 중요하지 않았고,
모두가 손님이었다. 그가
높이 치켜든 손에 균형을 잡으면서
쟁반을 들고 방으로 들어왔을 때,
그건 모두에게 주는 것이었다.

더 있어요, 앉아요, 무슨 말이었든
이야기를 계속해요. 커피는
꽃 한가운데 있었다.
'오래오래 살아서 저를 입으세요'
라고 쓰여 있는 옷걸이의 옷들 같은,
신념의 움직임. 여기 이것이 있고,
더 있다.

—나오미 시합 나이|Naomi Shihab Nye

후안 그리스Juan Gris, '커피 분쇄기The Coffee Mill', 1916

참고 문헌
ॐ

Allison, Alexander W., et al., The Norton Anthology of Poetry , 3rd edn (New York, 1983)

Adcock, Fleur, ed., The Faber Book of 20 th Century Women's Poetry (London and Boston, 1987)

Apple, R. W., 'Grappa, Fiery Friend of Peasants, Now Glows with a Quieter Flame', New York Times , 31 December 1991

——, 'A Rugged Drink for a Rugged Land', New York Times , 16 July 2003

——, Far Flung and Well Fed: The Food Writing of R. W. Apple Jr (New York, 2009)

Baker, Phil, The Dedalus Book of Absinthe (Cambridge, 2001)

Barthes, Roland, Mythologies , trans. Richard Howard and Annette Lavers (New York, 1972)

Blackburn, Julia, Thin Paths: Journeys In and Around an Italian Mountain Village (London, 2011)

Burke, Carolyn, Lee Miller: A Life (New York, 2005)

Byatt, A. S., The Matisse Stories (New York and London, 1996)

Calvino, Italo, Mr Palomar (New York, 1986)

Carroll, Lewis, Through the Looking-Glass, and What Alice Found There (London, 1981)

Caws, Mary Ann, ed., Joseph Cornell's Theater of the Mind: Selected Diaries, Letters, and Files (New York, 2000)

——, Provençal Cooking: Savoring the Simple Life in France (New York, 2008)

Chekhov, Anton, 'Ve Party', in The Party and Other Stories (New York, 1986)

Colette, J'aime être gourmande (Paris, 2011)

Colle, Marie-Pierre, and Guadelupe Rivera, Frida's Fiestas: Recipes and Reminis cences of Life with Frida Kahlo (New York, 1994)

Conway, Madeleine, and Nancy Kirk, eds, The Museum of Modern Art Artists' Cookbook: 155 Recipes, Conversations with Thirty Contemporary Painters and Sculptors (New York, 1977)

Dalí, Salvador, The Secret Life of Salvador Dalí , trans. Haakon Chevalier (New York, 1942)

David, Elizabeth, An Omelette and a Glass of Wine (London, 1986)

Delahaye, Marie-Claude, L'Absinthe, muse des peintres (Paris, 1975)

DeLillo, Don, The Body Artist (New York, 2001)

Desnos, Robert, 'Mines de rien', in Destinée arbitraire (Paris, 1975)

Doty, Mark, Still-life with Oysters and Lemon: On Objects and Intimacy (Boston, MA, 2002)

Durrell, Lawrence, Prospero's Cell (London, 1945)

Fedele, Frank, The Artist's Palate: Cooking with the World's Greatest Artists (New York, 2003)

Fisher, M.F.K., Two Towns in Provence: A Celebration of Aix-en-Provence and Marseille (New York 1983)

Gilbert, Sandra, Kissing the Bread: New and Selected Poems, 1969–1999 (New York and London, 2000)

Giobbi, Ed, Italian Family Cooking (New York, 1971)

Gopnik, Adam, The Table Comes First: Family, France, and the Meaning of Food (New York and Toronto, 2011)

Hacker, Marilyn, Desesperanto (New York, 2003)

Haim, Nadine, The Artist's Palate , trans. Robert Erich Wolf (New York, 1988)

Harris Brose, Nancy, et al., Emily Dickinson: Prole of the Poet as Cook with Selected Recipes (Amherst, MA, 1976)

Hass, Robert, The Apple Trees at Olema (New York, 2007)

Heaney, Seamus, Field Work (London, 1979)

Hemingway, Ernest, A Moveable Feast (New York, 1964)

Herscher, Ermine, with recipes by Josseline Rigot, A la Table de Picasso (Paris, 1996)

Huysmans, J. K., A Rebours [1884] (New York, 1964)

Jacobsen, Rowan, A Geography of Oysters: The Connoisseur's Guide to Oyster Eating in North America (London, 2007)

James, Henry, A Little Tour in France (New York, 1884)

Joyce, James, 'Two Gallants', in Dubliners (New York, 1926)

——, Ulysses (New York, 1936)

Kelby, N. M., White Truffles in Winter (New York, 2011)

Leaf, Alexandra, and Fred Leeman, Van Gogh's Table at the Auberge Ravoux (New York, 2001)

Liebling, A. J., The Most of A. J. Liebling (New York, 1963)

Malcolm, Janet, Two Lives: Gertrude and Alice (New Haven and London, 2007)

Mallarmé, Stephane, Mallarmé in Prose , ed. Mary Ann Caws (New York, 2001)

Marinetti, Filippo Tommaso, The Futurist Cookbook , trans. Suzanne Brill (San Francisco,

1989)

McCabe, Victoria, John Keats's Porridge: Favorite Recipes of American Poets (Iowa City, IA, 1975)

McClatchy, J. D., ed., The Vintage Book of Contemporary American Poetry (New York, 2003)

McGee, Harold, On Food and Cooking: The Science and Lore of the Kitchen , revd and updated edn (New York, 2004)

Monet, Claude, Monet's Table: The Cooking Journals of Claude Monet , ed. Claire Joyes (New York, 1989)

Nash, Ogden, Selected Poetry (New York, 1995)

Naudin, Jean-Bernard, ed., La Cuisine selon Cézanne , text by Gilles Plazy with recipes by Jacqueline Saulnier (Paris, 2009)

Neruda, Pablo, Selected Poems , trans. and ed. Ben Belitt (New York, 1961)

Nye, Naomi Shihab, 19 Varieties of Gazelle: Poems of the Middle East (New York, 2005)

O'Brien, Edna, 'A Fanatic Heart', in A Fanatic Heart: Selected Stories (New York, 2008)

Perrin, Noel, Third Person Rural: Further Essays of a Sometime Farmer (Boston, 1999)

Ponge, Francis, Selected Poems , ed. Margaret Guiton (Salem, MA, 1994)

Pound, Ezra, Collected Early Poems (New York, 1976)

Proust, Marcel, Swann's Way: In Search of Lost Time , trans. Lydia Davis (New York and London, 2002)

Raffel, Burton, ed. and trans., Russian Poetry Under the Tsars: An Anthology (Albany, NY, 1971)

Reavey, George, ed. and trans., The New Russian Poets, 1953–1968 (New York, 1968)

Schulman, Grace, The Broken String (Boston and New York, 2007)

Slater, Nigel, Eating for England (London, 2007)

——, The Kitchen Diaries (London, 2005)

Stein, Gertrude, 'Tender Buttons' [1912], in Selected Writing of Gertrude Stein (New York, 1990)

Stowell, Phyllis, and Jeanne Foster, ed., Appetite: Food as Metaphor, An Anthology of Women Poets (Rochester, BY, 2002), Boa Anthology Series, No . 1.

Toklas, Alice B., The Alice B. Toklas Cookbook (New York, 1960)

Truong, Monique, The Book of Salt (New York, 2003)

Updike, John, Roger's Version (New York, 1996)

Warren, Robert Penn, The Collected Poems (Baton Rouge, 1998)

Williams, William Carlos, The Collected Poems , vol. I: 1909–1939 , ed. A. Walton Litz and Christopher MacGowan (New York, 1991)

Wood, Margaret, A Painter's Kitchen: Recipes from the Kitchen of Georgia O'Keeffe (Santa Fe, NM, 2009)

사용 승인
℘

German as ' Kartoffelbrot ', from Die Welt , 8 January 2006, furnished by Isabelle Lorenz, trans. Mary Ann Caws : p. 186 ; **Tom Wesselmann**, 'Lemon Sponge Pudding', from Madeleine Conway and Nancy Kirk, eds, The Museum of Modern Art Artists' Cookbook : 155 Recipes, Conversations with Thirty Contemporary Painters and Sculptors, 1977. Reprinted by permission of VAGA , 2013: p. 274 ; **Nancy Willard**, 'How to Stuff a Pepper', from Carpenter of the Sun by Nancy Willard. Copyright © 1974 by Nancy Willard. Used by permission of Liveright Publishing Corporation : p. 142–143 ; **William Carlos Williams**, 'This Is Just to Say', from The Collected Poems: Volume1, 1909–1939, copyright © 1938 by New Directions Publishing Corp. Reprinted by permission of New Directions Publishing Corp : p. 252 ; **William Butler Yeats**, 'A Drinking Song', from Collected Poems . Reprinted by permission of United Agents on behalf of Grainne Yeats : p. 294.

도판 저작권

ℰℛ

Smith 1985.47.185 / © Ed Ruscha), 215 (Gift of Gemini G.E.L. and the artist
1981.5.250 / © Ed Ruscha), 272(Gift in Honor of the 50th Anniversary of the
National Gallery of Art from the Collectors Committee, the 50th Anniversary Gift
Committee, and The Circle, with Additional Support from the Abrams Family in
Memory of Harry N. Abrams 1991.1.1 / © Wayne Thiebaud / DACS, London / VAGA,
New York 2013) ; Copyright 1966 Claes Oldenburg(Collection National Gallery of
Art, Washington, DC): p. 273 ; Paul Outerbridge, Jr © 2013 G. Ray Hawkins
Gallery, Beverly Hills, CA : p. 217 ; Maxfield Parrish: p. 309 ; private collection :
p. 45 ; Printed by permission of the Norman Rockwell Family Agency Copyright ©
1943 The Norman Family Entities : p. 123 ; © James Rosenquist / DACS, London / VAGA,
New York 2013 : pp. 89, 203 ; © Ed Ruscha, courtesy of the artist : p. 159 ; © William
Scott Foundation 2013 : pp. 81, 101 ; © 2013. Albright Knox Art Gallery / Art Resource,
NY /Scala, Florence : p. 77 ; Digital Image 2013 © Art Resource, New York, Scala,
Florence : pp. 77, 233 ; © 2013. Image Copyright The Metropolitan Museum of
Art / Art Resource / Scala, Florence : pp. 133(© Succession H. Matisse / DACS 2013),
313(Photo: Lynton Gardiner / © Succession Picasso / DACS, London 2013) ; © 2013.
Digital Image, The Museum of Modern Art, New York / Scala, Florence : pp. 27,
305(© Succession Picasso / DACS, London 2013) ; © 2013. Photo Scala, Florence :
pp. 95(© ADAGP, Paris, and DACS, London 2013), 243 ; © 2013. Photo Smithsonian
American Art Museum / Art Resource / Scala, Florence : p. 233 ; © 2013. White
Images / Scala, Florence : pp. 185, 241(© ADAGP, Paris and DACS, London 2013) ;
Courtesy of Julian Merrow-Smith : pp. 43, 99, 211, 255 ; Sheldon Museum of Art,
University of Nebraska-Lincoln, UNL-Gift of Mrs Olga N. Sheldon : p. 315(Photo ©
Sheldon Museum of Art / © Estate of Tom Wesselmann / DACS, London / VAGA, NY,
2013) ; Smithsonian American Art Museum, Gift of the Wood ward Foundation :
p. 31(© ARS, NY and DACS , London 2013) ; © Tate, London 2013 : pp. 67(© DACS
2013), 149 ; Walters Art Museum, Baltimore : p. 297 ; Collec tion of the Andy Warhol
Museum, Pittsburgh : p. 163(© The Andy Warhol Foundation for the Visual Arts,
Inc. / Artists Rights Society (ARS), New York) ; Whitney Museum of American Art,
New York ; purchase 49.18. Digital image © Whitney Museum of American Art,
NY) : p. 117 ; Whitney Museum of American Art, New York, purchase 55.29 © Walter
Williams Estate, Courtesy of M. Hanks Gallery. Digital image © Whitney Museum
of American Art, NY : p. 121 ; Courtesy of Bill Woodrow : p. 57.

모던 아트 쿡북
THE MODERN ART COOKBOOK

메리 앤 코즈 지음
황근하 옮김

1판 1쇄 발행 2015년 4월 27일
1판 2쇄 발행 2018년 4월 10일

펴낸이 이영혜
펴낸곳 디자인하우스
 서울시 중구 동호로 310 태광빌딩 우편번호 04616
대표전화 (02) 2275-6151
영업부직통 (02) 2263-6900
팩시밀리 (02) 2275-7884
홈페이지 www.designhouse.co.kr
등록 1977년 8월 19일, 제2-208호

편집장 최혜경
편집팀 정상미
영업부 문상식, 채정은
제작부 이성훈, 민나영

디자인하우스 콘텐츠랩
본부장 이상윤
아트디렉터 차영대

출력·인쇄 중앙문화인쇄

The Modern Art Cookbook
by Mary Ann Caws was first published by Reaktion Books, London, UK, 2013
Copyright © Mary Ann Caws 2013

ISBN 978-89-7041-658-8 03600
가격 18,000원